做字

中文字體設計學

99+ Chinese Typography Ideas

錢浩 Hawking

好評推薦

錢浩的這本字體書，是真正能幫你學會字體設計的字體書，不論是字體的基礎理念，還是軟體操作，甚至是想法、創意，都寫得特別詳細，對有系統地學習字體設計的初學者而言，是非常好的工具書，對成熟的設計師也有非常重要的借鑒意義。

—— *CDS 設計師沙龍理事、鯨藝教育創始人開心老頭（遲同斌）*

我們目前處在設計價值快速增長的時代，過去被忽略的、設計在創意上的價值，近十年來都逐漸被重視，其中字體設計就是一個非常典型的領域，字體設計公司也在過去的十年間開始大規模盈利。這一事實說明了兩點：第一，字體設計有市場價值；第二，使用別人的字體不要侵權。而錢浩這本字體書內容實在，切中了這個時代的需求，值得每位有志於字體設計的設計師反覆翻閱學習。

——*龐門正道阿門（龐少棠）*

我是非常熱愛字體設計這個事業的，但在錢浩面前，我的這份熱愛，就明顯黯淡了很多。

幾年前，我從我的老大哥「開心老頭」那裡得知了錢浩的經歷，從此就特別關注他，以及他的字體設計作品。他百折不撓、堅持不懈的精神，讓人欽佩和感動。而他的作品也都極其精緻和用心，每一個字、每一個筆畫，都下足了功夫，尤其是在字型創意和表現上，他富有天賦，同時又執著精進，他的字型實驗和字體海報作品，幾乎每一件都是出彩的佳作，讓人驚嘆不已。

所以，這必然是一本很有份量的字體設計書，值得一讀，並且值得深讀。感謝錢浩的慷慨分享，這些經驗和技巧，無疑會給大家、給我本人帶來諸多啟迪和幫助。

祝錢浩在以後的日子裡能夠創作出更多優秀的作品，給我們帶來更多驚喜，也祝願錢浩能夠繼續披荊斬棘，一路向前！

——*字體設計師、站酷推薦設計師、字體幫創始人劉兵克*

對於設計類圖書優劣的評判，我一直認為這類書中必須要有作者的獨到見解以及專業高度的評價。而錢浩的這本字體設計方法錄，從文字基礎到創意字體，甚至對少見的動態字體都有專業的講解，由淺至深地概括字體設計的技巧，對於初學者以及對字體感興趣的設計師都非常有幫助，對於有基礎的設計師，在字體設計的創意上同樣也有擴展性幫助，確實是一本值得品讀、學習的優質設計書！同時還可以從書本中感受到他的堅韌與意志，懂得應該怎樣去實現和超越自我！

感觸良多！

──字體設計師、品牌設計師、字遊空間創辦人胡曉波

錢浩兄的字體創作有著很大「閾值」，能辣得像火，又能平如靜水，既敢「搖滾」

又能規範。無論是字體設計理論，還是動態實戰，他都在此書中誠摯地做了分享。

──喜鵲造字創始人葉天宇

初識錢浩，我只知道他是一個優秀且勤奮的字體設計師，但沒有想到上天對他如此不公。但讓人感動的是，他沒有氣餒，依然日復一日地堅持著自己熱愛的東西。

優秀的設計師或許很多，但不是每個設計師都能像錢浩這樣認真對待自己熱愛的事業，這種精神我相信無論是做字、做人、寫書，都是如此。我相信讀者們除了能學到字體設計的知識，更重要的是感受到那種堅韌不拔的意志和對生活的態度。

──赤雲社創始人灰畫

從心而發、向字而行，「字由」、「字在」，坦誠、認真，作者對設計的執著值得學習。

──八八口龍文化傳播創始人、漢儀簽約設計師穀龍

推薦序

錢浩是我的學生，更是我的朋友，這次出書他找我寫序，我非常榮幸，也非常驕傲，就像看到自己的孩子考上理想的大學那種心情。

最初對錢浩沒什麼印象，因為我的學生很多，但隨著課程深入，這個孩子的表現漸漸地引起了我的注意。從能很好地完成作業、領會我的意思，到作品越來越成熟，給了我很多驚喜。直到後來他和他的父母來北京見我，我才知道他的身體狀況。當時真的非常感動，這樣的身體條件能這麼專注於一件事，並能堅持每天做大量練習，真的不是常人能想像的。後來我做了一些小事幫助他，書的前言中也提到了。錢浩是個特別知道感恩的孩子，每年春節都給我快遞內蒙古的大鯉魚，那是我吃過最好吃的一種魚！

錢浩做字，和所有做字的人都不一樣，對於其他人來說，做字，或許只是愛好或者職業，而對錢浩來說，做字卻是他的一切。我教過的學生有六、七萬人，錢浩不是最聰明的，在上大學的時候，他的字還很拘謹，畢業作品是一組通用字型，雖然標準，但缺少一絲靈氣。過了一年多，在站酷網首頁又看到錢浩設計的字體作品，讓我非常驚訝，設計得太好了，不只是字體的美感，就連形式、創意都特別棒，後來他又將 AE、C4D 與字體設計相結合，設計出大量令人叫絕的作品，這不只是天分，更多的是堅持與執著。

現在每年依然有一萬餘人會在線上聽我的課，其中認真學習的人不少，但能堅持認真學習並進行大量練習的人卻是少數。有很多人質疑線上學習的效果，其實不管是看書、線上還是線下學習，抑或是自己研究，只要認真對待自己應該做的這件事，就一定會有好的結果，錢浩就是最好的例證。

錢浩，我的學生，在他身上我也學到很多。最後，祝錢浩的新書大賣，希望這本書可以幫助更多愛好字體設計的人。錢浩，加油！

再寫一句話，向錢浩的父母致敬，沒有你們的支援作為後盾，錢浩不會有今天！

—— CDS 設計師沙龍理事、鯨藝教育創始人開心老頭（遲同斌）

前言

當初學習設計是因為一場意外，那場意外也成為我人生軌跡的轉捩點。

小時候我與平常的孩子一樣，喜歡瘋玩、打遊戲、打籃球。除此之外，還有一個很重要的愛好，那就是畫畫。小學斷斷續續學過一段時間的畫畫，中學報了畫畫班。當時學了很長時間的素描，到了高中就沒再繼續學下去，因為當時並沒有想著今後會朝這個方向發展。那時，發生了一件改變了我一生的事。因為升高中要求體育成績要達標，但我的跳遠成績卻只能達到及格水準，在男生中算是很低的成績了，跑 400 公尺才跑一半就跑不動了。當時以為只是缺乏鍛鍊，沒當一回事。

突然有一天──我記得非常清楚，高三下學期那年的大年初八，由於我爬樓梯很累，還出了很多虛汗，當天就抽血做了化驗。下午拿到結果，發現某些項目超出標準數值的上千倍，當晚便連夜坐火車去外地看病。這一去就是大半年，也因此錯過了當年的高考。

後來病情並沒有好轉，反而加重了，在家修養了一年。閒來無事又重新拿起了畫筆，此時才考慮走藝術生這條路，緊接著就報了一個美術班。那時幾乎每天都在畫畫，衝刺時大家都去外地學畫了，就剩下我自己一個人每天泡在畫室裡。就這樣畫了將近一年半的時間，最終順利透過了本省的統考分數線。當時我沒有參加任何學校的校考，就認準了離家最近的內蒙古大學滿洲里學院。畢竟因為身體原因，離家近一些會很方便，且又是一本院校，自然就成為了我理想的學校。返校後，文化課只認真學了半年，基本上就是「吃老本」，當年考了 390 多分，在藝考生中算是比較高的分數了。就這樣，我如願以償地進入了大學，選擇視覺傳達這個專業。當時根本不知道什麼是視覺傳達，只是聽說這個專業比較適合我的身體狀況，不用滿世界跑，坐在電腦前就能賺到錢。如果沒有學畫畫，就憑我這個分數，也就只能上個普通的大學了。

就這樣，我開始了 4 年的大學生活，從第一天步履蹣跚地爬樓梯去上課，到最後坐著輪椅拍畢業照，期間經歷了很多事情。雖然身體狀況不容樂觀，但我對設計的熱愛從未改變過，因為我知道這是我以後的「飯碗」。由於始終懷疑是誤診，我直到大四才專程去北京確診。結果很不樂觀，我被確診為一種罕見疾病──LGMD-2B。起初我也不知道這是一種什麼疾病，當醫生說是進行性肌營養不良中的一種時，我大概就懂了。因為之前買過一本此類患者的自傳書，了解這意味著什麼，我有感而發，繪製了下一頁這張圖。當初的那場意外在時隔幾年後才真正搞清楚，雖然結果是我最不願看到的，但這就是我的人生，生活沒有如果。

一群生活中的强者，一群渴望被重视的人群，一群无助的同胞
他们渴望力量！！

對字體比較感興趣是從大三開始的。那時為了能賺點錢，我在威客網上投了很多稿，但並沒有多少收益。在大四時報了「開心老頭」的設計班，開始正式接觸字體設計。去北京確診時也專程見了老師一面，在此之後老師給予了我很大的幫助，我一直銘記於心！由於當時非常熱衷於字體設計，以致我的畢業設計就是一套字體設計，也正由於這套字體設計，我做了大量的基礎練習。

畢業後，因為當時不喜歡一些客戶的指指點點，我從 2016 年初開始在站酷網上發佈《做字》系列作品，嘗試設計各種不同風格的字體，並將動態效果引入到字體設計中。那一整年我總共做了 200 多組字體，每天基本上就是做字、做字，再做字。憑藉這些積累，我順利地成為了站酷網推薦設計師，而且當年寫的教程也很榮幸入選了 2016 站酷網年度佳作。

隨後有幾家出版社找到我，希望合作出版一本書，我從中選擇了一家，但由於商業作品偏少，就再沒下文了。商業作品少是由於我自身身體狀況的原因，無法去大公司上班，借助網路又很難接到商業委託，我能想到的，就是透過大量的作品來提高自己的影響力。

在這之後一年多的時間裡，又發生了很多不如意的事，但我的設計從未停止。隨著身體狀態越來越差，我越想留下一些東西。我想到了兩種途徑：第一，仍然希望能有出書的機會，將自己所學所悟傳授於他人，幫助他人盡快成長；第二，希望出一套字體，能長久地留存下來，被世人所使用。為了這兩個目標，我一直在努力奮鬥，雖然過程很累，但我認為值得。

為了傳道授業解惑的目標，我開通了自己的公眾號「作字」與直播間「字學堂」，分享一些我的字體設計經驗與方法。同時也沒放棄我的字體創作。我的努力總算沒有白費，2018 年有幸獲得了 2018 站酷網優秀獎等一些設計比賽活動的獎項。年中的時候，電子工業出版社的編輯安麒找到我，希望有合作的機會。因為有了前車之鑒，這次我詳細介紹了我的身體狀況，絕大多數人也可能想像不到我的身體是這種狀況。溝通進行得很順利，提

案很快就透過了。就這樣，我開啟了長達近乎一年的寫作歷程，本來我就很不擅長寫作，完成一本書對我來說還是個很大的挑戰。

我將這本書定位在字體設計方法的歸納與講解上，但並不僅限於常規平面字體，還加入了動態字體與 3D 字體，分別從創意字體到字體海報再至動態字體，由靜至動，全方位地介紹一些新奇、獨特的設計方法。其中，動態字體設計部分不僅有圖文內容，還加入了影片講解，這樣讀者理解起來就容易地多。全書內容盡可能寫得足夠充實且淺顯易懂，我自認內容還是很充足的。

在寫書的過程中，我又實現了自己另一個出字型檔字體的目標。有幸得到方正字型與漢儀字型的認可，在不久的將來，我的字體產品將會與大家見面。這將是一段漫長而又枯燥的過程，但心靜方得始終。

我的經歷是比較特殊的，也正因為我的這些經歷，才迫使我知道自己必須努力奮鬥才行。其實，我做設計的資歷並沒有那麼雄厚，但是我一直堅信勤能補拙，在短短的幾年內做出了大量的作品，並進行了一些新奇的嘗試，雖不能保證作品都足夠精良，但我能保證每個作品都是我當時能做到的最好的狀態。

感謝站酷網，讓我能結識一群志同道合的朋友，也正是你們的鼓勵與認可，才使我有繼續創作下去的動力；感謝開心老頭（遲同斌）、倆嘛（李岩松）等這些設計大師的教導；感謝父母一直以來的照顧；感謝微信公眾號「字遊工坊」所有讀者與「字學堂」所有朋友的認可與鼓勵；感謝電子工業出版社能給我這次寶貴的機會。

希望本書能幫助讀者打開字體設計的大門，看到字體設計的多種表現，從中汲取養分，若能有所助益，那我的堅持也不算是徒勞了。

錢浩

2019 年 5 月，滿洲里

 文字基礎

 基礎練習

 創意字體

04 3D 字型

05 動態字體

06 海報設計

07 案例集

字 體 基 礎

學習一門技藝，首先要從基礎學起，
沒有人生來就會跑，都是從爬開始慢
慢學起的，紮實的基本功決定了日後
設計出的字體好壞，若前期養成了錯
誤的習慣，後期矯正會耗費一定的時
間。因此，前期一定要打好地基，這
樣之後的上層建築才會足夠穩固。

漢字字體的發展簡史

首先來了解一下漢字字體的發展過程。

中國的漢字，是世界四大古文字中唯一傳承下來，並且仍在使用的文字，經歷了長時間的演變，是無數先人智慧的結晶。部分亞洲國家所使用的文字，便是由漢字演變而來的，其中最典型的就是日本。對於學習字體設計的我們來說，了解漢字字體的發展史，將會對設計字體有很大的幫助。這裡透過清晰明瞭的表格，向大家介紹漢字字體的演變情形。

	甲骨文 B.C1400年	金文 B.C1300年	大篆 B.C616年	小篆 B.C229年	隸書體 B.C221年	草書
說明	又稱契文，主要用於商代統治者占卜記事而刻在龜甲或獸骨上的文字。	又稱銘文或鐘鼎文，主要是刻於青銅器上的文字。	春秋戰國時期，以石鼓文最具代表性。	秦統一中國後，對文字做了系統性的規範與統一，這也是漢字史上第一次大規模的簡化與規範化。	隸書是漢朝時的官方文字，筆畫行平帶波、鋒芒穩健、蠶頭燕尾。	形成於漢代，在隸書的基礎上演變而來，但由於對文字筆畫多有省略，故識別性很低。
字樣		漢字字體的發展簡史	漢字字體的發展簡史	漢字字體的發展簡史	漢字字體的發展簡史	漢字字體的發展簡史

字體	年代	說明	
通用體	1990年	這種結構的字型是由遲同斌老師（網名：開心老爹）命名的，是如今最常見的字體風格之一。	漢字字體的發展簡史
黑圓體	1980年	屬於黑體的一種，由香港傳入。	漢字字體的發展簡史
老字體	1950年	常見於早期宣傳畫和廣告海報中。	漢字字體的發展簡史
仿宋體	1919年	在創造之初被稱為「聚珍仿宋」，「聚珍」為活字之意，也是中國歷史上第一款現代活字印刷字體。	漢字字體的發展簡史
黑體	1910年	日本借鑒英文的無襯線字體所創成的新漢字字體，後由赴日留學生帶入中國。	漢字字體的發展簡史
宋體（明體）	1736年	從宋代雕版印刷字體的基礎上發展而來，成熟於明代，也是印刷字體中歷史最悠久、應用最廣泛、最具規範的常用字體。	漢字字體的發展簡史
魏碑體	420年	上承漢隸傳統，下啟唐楷新風，屬過渡性質的一種書法體系。	漢字字體的發展簡史
行書	333年	從楷書的基礎上發展而來，是為了彌補楷書的書寫速度太慢，與草書識別性太低而產生的，與如今大家寫的連筆字極為相近。	漢字字體的發展簡史
楷書	230年	漢朝時期所創，但興於唐，為唐代書法的主流字體，也是被視為楷模的字體。	漢字字體的發展簡史
楷隸書體	172年	又稱「八分書」，是由隸向楷轉變的新體隸書。	漢字字體的發展簡史

※ 參照《新概念字體基礎 & 應用》

字體設計基礎知識

字體的基本筆畫

這裡以宋體字為例,講解字體的基礎筆畫。

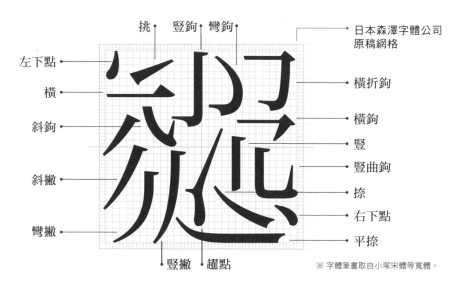

挑　豎鉤　彎鉤
左下點
橫
斜鉤
斜撇
彎撇
豎撇　趯點

日本森澤字體公司原稿網格
橫折鉤
橫鉤
豎
豎曲鉤
捺
右下點
平捺

※ 字體筆畫取自小塚宋體等寬體。

字體的基本架構

這裡以「井」字為例,講解字體基本組成。

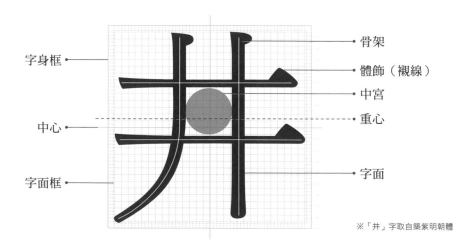

字身框
中心
字面框

骨架
體飾(襯線)
中宮
重心
字面

※「井」字取自築紫明朝體

永字八法

　　所謂「永字八法」，傳說是由僧人智永將其祖王羲之《蘭亭序》裡第一個字「永」的運筆情態，拆分為「側、啄、磔、努、勒、策、掠、趯」等八種最基本的筆畫動作，作為學習書法的示例。因此，「永字八法」不但可以作為初學書法結構的標準，在漢字的字體設計中，更可用來研究各種文字筆畫的構成，從而製作出美好的字態。

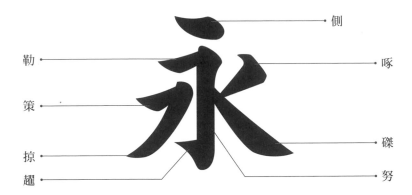

字體的空間結構

　　漢字的種類眾多，筆畫有多也有少，因此空間的安排就顯得尤為重要。字體的空間結構約可分為兩類：獨體字和合體字。

・ 獨體字

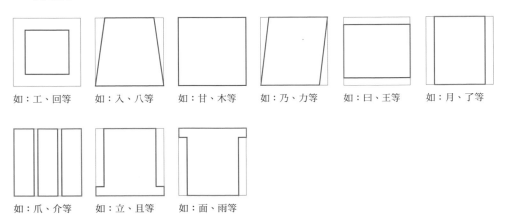

如：工、回等　　如：入、八等　　如：甘、木等　　如：乃、力等　　如：日、王等　　如：月、了等

如：爪、介等　　如：立、且等　　如：面、雨等

- 合體字

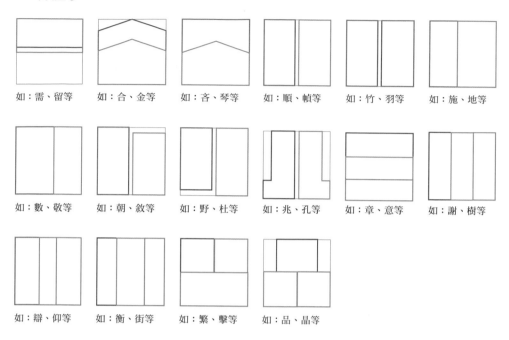

如：需、留等　　如：合、金等　　如：吝、琴等　　如：順、幀等　　如：竹、羽等　　如：施、地等

如：數、敬等　　如：朝、敘等　　如：野、杜等　　如：兆、孔等　　如：章、意等　　如：謝、樹等

如：辮、仰等　　如：衡、街等　　如：繁、擊等　　如：品、晶等

字型的錯視

　　視覺心理是很奇妙的，也因此可以為我們所用。然而，文字筆畫會因為粗細、長短、方向、位置等因素，而產生不和諧、不平衡的現象，所以要做一些細微的調整。

1. 筆畫粗細的錯視

　　下面左側兩圖為橫豎兩個筆畫，它們是等寬的兩筆，但仔細觀察可以發現在視覺上橫畫要比豎畫寬一些。所以為了達到視覺上的等寬，工字的豎畫要加寬一些。

2. 正方形的錯視

　　通常製作一個正方形的字，會將字面框定為正方形，但是這樣製作出來的字在視覺上卻是長方形的。想要做成正方形的字，字面框要將正方形壓扁一點。

3. 垂直分割線的錯視

　　將兩條粗細、長短相同的線段，垂直平分為 T 形字，其中被分割的線段，在視覺上要顯得短一些，所以，要將另一條線段縮短一些，看起來才會均衡，例如：上、下結構的字體。

4. 水平線被二等分的錯視

　　一條線段被二等分後，在視覺上左側要比右側長一些。為了達到視覺上的等分，分割點要左移一些。例如：十字、大字。垂直線的二等分也是同樣的道理。

5. 橫豎線的錯視

　　右側兩組線條，一橫一豎，所形成的正方形大小是一樣的，但是，在視覺上橫線一組顯得瘦高，另一組則顯得扁矮。這也是為什麼「王」、「川」二字的筆畫會這樣調整的原因。

字形的大小調整

　　漢字的文字形狀、種類眾多，但有些在視覺上會產生大小變化，因此，要對症下藥。

- **未做調整的字形簡圖**

- **調整後的字形簡圖**

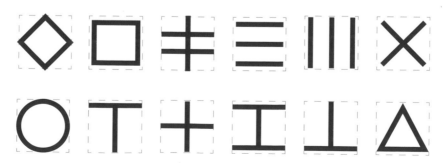

· 具體實例

筆畫粗細的調整

　　為了達到黑白空間的平衡，設計字體時要在相同的字格中進行調整，無論筆畫多少都要寫在格中。因此，就有了筆畫粗細和內白不均的問題。

　　下面介紹筆畫粗細處理原則。

1. 橫細豎粗

　　上一節詳細說明了錯視產生的原因——在視覺習慣上要求橫細豎粗。

2. 主粗副細

　　多筆畫的字切忌平均等粗，應主次分明，主筆粗，副筆細。

3. 外粗內細

內包的字一般都是以外粗內細的方式來處理，筆畫的粗細要保持在基礎筆畫的黑度。多筆畫的字中間要減細。

4. 疏粗密細

對疏密不均勻的複合結構字，需按疏粗密細的原則做加減法，要做到密不擁擠、疏不薄感。

5. 交叉減細

凡橫豎撇捺交叉的字，交叉處會顯得特別黑，需做減細處理。

重心的調整

　　提到重心，就要引出與其相對應的名詞——中心。中心指的是字身框幾何中心的交點，它是實際存在的點，在設計字體的時候通常以中心為基準來調整文字重心的位置，而不是將兩者混為一談。

　　通常重心比中心要略高一些，在設計字體時，不同的重心會賦予字體不同的性格。重心高的字給人輕、瘦、雅的感覺，重心低的字給人穩、厚、拙的印象。

　　如下圖所示的實例，提醒大家在設計字體時重心要保持平穩，不要忽高忽低。

第二中心線

　　謝培元在 1962 年從實際工作當中歸納總結出了「第二中心線」。任何形聲組合字或複合結構字都可以找到兩條中心線，這兩條中心線可以幫助我們在設計時快速地確定各個元件的位置。形旁和聲旁這兩個元件的中心距離越大，字面就越大；反之，字面就越小。這是掌控形聲組合字或複合結構字大小的一個有效工具。

通用體

　　「通用體」這個概念曾在遲同斌（開心老頭）老師的書中提及，是現在較為流行的一種字體風格，它的特點如右下圖所示。

小塚ゴシック

造字工房朗倩

24

其原理就是將筆畫外的空間縮小，從而放大中宮。中宮原義為九宮格最中心格，在這裡指的是漢字筆畫圍成的空間，通俗地説，就是讓字足夠飽滿，將外延的筆畫向字面框靠攏，這樣製作出來的字體就會顯得比較好看。這與簡體字和繁體字的道理是一樣的，為什麼很多人覺得繁體字比較好看？因為它筆畫多，製作出來的字自然而然就顯得飽滿了。

下圖以九宮格的形式展示出了中宮放大的好處，A 要比 B 舒展一些，B 則顯得緊湊一些，隨著從大到小的變化，舒展和緊湊的感覺會逐漸增強。近些年這種字體越來越常見，設計師頻繁地使用這種字體，字型公司也不斷推出這種結構的字體，雖然它們在襯線設計上各不相同，但結構原理都是一樣的。

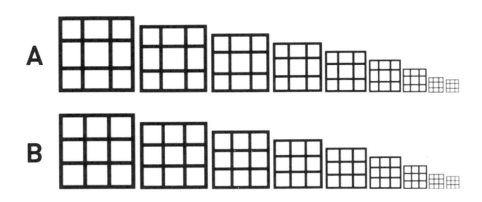

歐文字體基礎知識

歐文字的基本架構

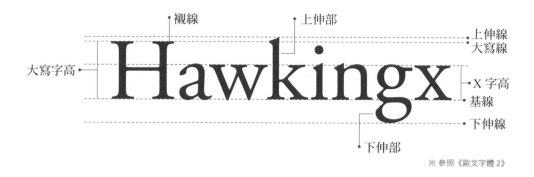

※ 參照《歐文字體 2》

同一字體家族的不同樣貌

Hawkingx

Italic(義大利斜體)

Hawkingx

Light(細體)

Hawkingx

Regular,Roman(常規體)

Hawkingx

Medium(中等體)

Hawkingx

Bold(粗體)

Hawkingx

Black(超粗體)

歐文字體選用Univers LT

歐文字體分類

　　歐文字體可分為三大類：襯線體（羅馬正體）、無襯線體和其他字體。其他字體主要以手寫類型的字體為主，前兩者（襯線體和無襯線體）是比較常用的類別，而其他字體的使用頻率則不是很高。

1. 襯線體

在筆畫末端有額外裝飾的歐文字體稱為「襯線體」，與漢字的宋體很相似。下面推薦幾款使用廣泛且長盛不衰的經典襯線體。

Garamond

這是一款古樸傳統的字體，由於沒有特殊性而被廣泛應用，是老式襯線體中最具代表性的字體。

Hawkingx

Adobe Garamond LT

Trajan

這款字體是在古羅馬石碑字體的基礎上加以修改調整完成的，因此富有古樸的韻味，但這款字體沒有小寫字母。

HAWKINGX

Trajan Pro

Caslon

這是在活字印刷時代非常熱門的一款字體，在美國很有名氣。

Hawkingx

Adobe Caslon Pro

Baskerville

這是一款傳統中帶有現代氣息的過渡性字體，給人高貴的感受。

Hawkingx

New Baskerville

Didot

這是一款產自法國這個浪漫國度的字體，具有女性柔美的特質，前衛時尚。

Hawkingx

Linotype Didot

Bodoni

與 Didot 很相似，但 Bodoni 在保留了優雅筆畫的基礎上又更加粗壯，實用性高於 Didot。

Hawkingx

Bauer Bodoni

2. 無襯線體

顧名思義，無襯線體就是沒有襯線的字體。

Helvetica

這是一款有著傳奇歷史、使用最廣泛、最為通用的無襯線體，它有著龐大的家族體系，並且在西方各大知名公司都能看到它的身影。

Hawkingx

Helvetica NeueeText Pro

DIN

這是一款產自德國的字體，DIN 為「德國工業標準」的簡稱，因此在德國非常常見，而且有著悠久的歷史，在聶永真的設計中也經常被使用。

Hawkingx

DIN Pro

Univers

這款字體要比 Helvetica 更加簡練，富有現代設計感，其字體家族同樣非常龐大。

Hawkingx

Univers LT

Futura

在拉丁語中，Futura 意為「未來」，是一款筆畫極具幾何特徵的字體，因此設計感強烈。

Hawkingx

Futura Std

Proxima

這是一款具有獨特韻味的字體，在保有現代字體特徵的基礎上又不失溫情。

Hawkingx

Proxima Nova

Optima

這是一款有別於其他無襯線體的字體，它既有襯線體的優雅氣質，又不失無襯線體的簡約之感，因此非常獨特。

Hawkingx

Optima LT Std

3. 其他字體

這裡主要推薦幾款手寫字體和哥德體。

Shelley Script

這是一款非常經典的英國手寫字體，按手寫的速度分為 Andante（行板）、Allegro（快板）和 Volante（飛板）。

Shelly Allegro Script

Palace Script

這款字又被稱為「銅板手寫體」，它的曲線流暢，同時伴有非常纖細的線條。

Palace Script

Wilhelm KlingsporGotisch

這是一款彰顯德國哥德體風貌的字體，它的黑度較高，筆畫剛勁有力。

Wilhelm KlingsporGotisch

Old English

這款英國的哥德體相比上面的字體，顯得舒緩、柔順了很多。

Engravers' Old English BT

中文和歐文的字體搭配

　　中文和歐文的字體搭配,主要原則就是要協調一致,設計出的中文字體筆畫特徵,要與選用的歐文字體特徵協調一致。這裡要說明一點:並不是說選用與中文字體特徵不一致的歐文字體進行搭配就是錯誤的,只是由於這種方式不太好控制,比較容易出現問題,所以還是推薦使用一致的原則來進行搭配,可以粗略地將其理解為「黑配黑」、「宋配宋」(襯線配襯線)。

· 黑配黑

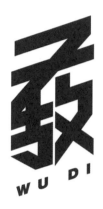

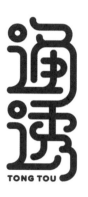

· 宋配宋

基 礎 練 習

「好記性不如爛筆頭」的道理想
必大家都懂，雖然總有人想尋求
捷徑，但設計一定要親手去做，
才會有所收穫，尤其是基礎部分，
唯有勤加練習，才能盡快掌握，切
勿懶惰！

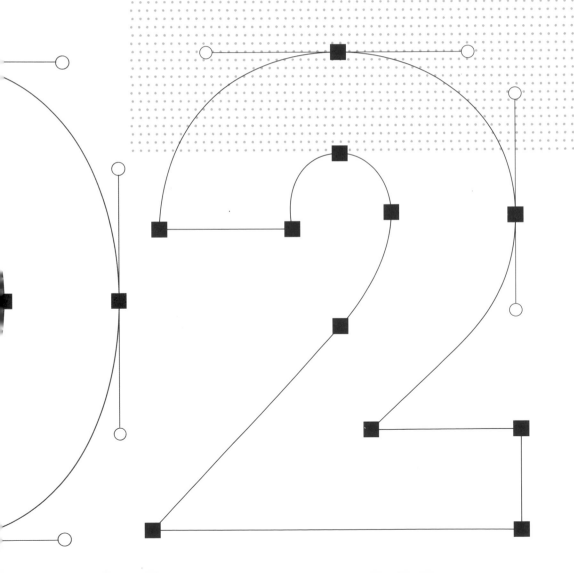

AI 基礎

　　目前，我使用的是 Adobe Illustrator CC 2019。我在上大學的時候，Illustrator 還沒有自動存檔的功能，如果在設計的過程中沒有提前存檔，一旦當機或停電，之前做的工作就前功盡棄了。對此我深有體會，已經記不清曾這樣重做過多少遍，平面設計師應該也都感同身受。在 Adobe Illustrator CC 版本發佈之後，軟體加入了自動存檔的功能，只要先主動存檔（Ctrl+S）一次，之後就會定時自動存檔。同時還增加了圓角功能，而之前的版本需要安裝圓角外掛程式才能使用。

　　所以，推薦大家使用 Adobe Illustrator CC 以上的版本。當然，版本越新越好，因為新版本會再更新和優化一些功能。在了解軟體的版本後，下面簡單地介紹 Illustrator 這款軟體與設計字體時常用的一些功能。

介面簡介

　　Illustrator 的介面比較簡單，與 Photoshop 十分相近。主介面右側的可編輯視窗是可以自行設置的，我習慣保留「**屬性**」和「**圖層**」面板。可能很多人從不使用「圖層」面板，而是在一個圖層中完成設計。但是在進行字型調整的時候，分圖層會比較方便。如果想新增面板，只要點選功能表的「**視窗**」，在展開的選單中選擇需要使用的功能，再將出現的面板拖進右側邊欄即可。

工具列中的工具與 Photoshop 中的工具大部分是一致的。設計字體時常用的工具如下圖所示。使用頻率最高的是「**選取工具**」（**V**）、「**直接選取工具**」（**A**）、「**矩形工具**」（**M**）和「**鋼筆工具**」（**P**），而使用「鋼筆工具」繪畫的熟練度，對設計字體來說是非常重要的。

「**任意變形工具**」（**E**）是可以用來進行字體傾斜和透視變形的工具。在新版本中，需要按一下底部的三點按鈕，在彈出的選單中進行選擇。或直接記住「任意變形工具」的快速鍵（E）就好，這樣在使用時會更方便。

透過介面的介紹，可以發現 Illustrator 是很容易上手的，只要熟悉 Photoshop，那麼就自然會使用 Illustrator 這款軟體了，不需要畏懼它。

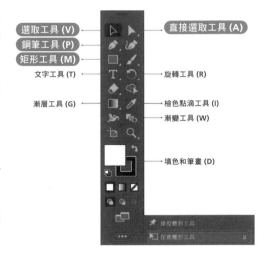

基礎介紹

上一節提到設計字體最常用的工具是「**鋼筆工具**」（**P**），因為字體設計就是線條的藝術，「**鋼筆工具**」主要用來繪製曲線等一些複雜的線條，這部分將在 3-7 一節中詳細講解。

這裡主要介紹做字時常用的幾個功能，選擇「**視窗 > 路徑管理員**」就能調出右圖所示的面板，其中「**對齊**」和「**路徑管理員**」面板是最常用的。

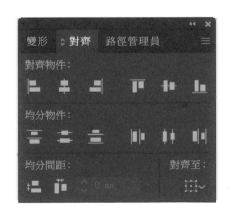

- **對齊**

首先，介紹「**對齊**」面板中「**對齊物件**」下的各個按鈕（如右圖所示）。其實，每個圖示都很形象化，這裡我們用幾何圖形直接將各個對齊方式展示出來。

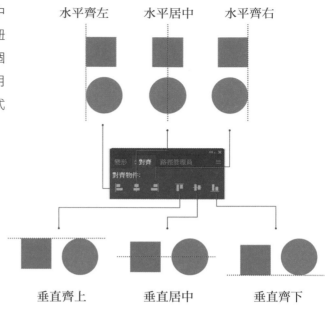

在「**均分物件**」中最常用的是「**垂直依中線均分**」和「**水平依中線均分**」，可以理解為等距分佈。

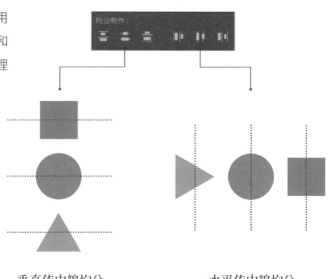

「**均分間距**」預設的間距值是 0mm，單位是不固定的，要看你設置的是什麼單位，或直接使用預設的 0 間距也可以。其中兩個功能原理都是一致的，這裡主要講解第一個「**垂直均分間距**」功能。使用該功能首先要框選兩個圖形，然後選擇其中一個作為對齊的物件，再按一下「垂直均分間距」按鈕，這樣兩者的間距就是 0 了。

· 路徑管理員

下面列舉「**路徑管理員**」面板中最常用的幾個功能，如右圖所示。

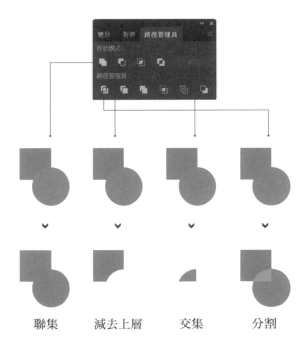

聯集　　　減去上層　　　交集　　　分割

・ 圓角

最後介紹「**圓角**」功能。先選取圖形，此時在邊角處會出現圓形圖示，只要拖曳圓形圖示，即可做出圓角，在拖曳時會出現 R:XX mm 字樣，這表示圓角的半徑大小。其實，透過滑鼠游標的變化，也能直接看到每一步中形狀的變化。

以上這些功能很簡單，自己動手操作一下就可以掌握。同時也能看到在軟體中做字操作是很容易的，並沒有那麼複雜。真正難的地方在於你自己的創意。

2-2

從臨摹到創造

大家都知道人類是世界上最善於模仿的動物，人類最初掌握知識，也是從模仿中得來的，學習字體設計也是一樣，我們隨時可以從臨摹入手。

宋體、黑體字學習方法

　　宋體（明體）、黑體這兩大字系的結構，其實是有些相近的，只是側重點略有不同，黑體字更注重結構，而宋體字在結構的基礎上更講求曲線的彈性。如果想練習漢字的結構，那麼首選黑體字，如果想練習字體中的曲線，那麼首選宋體。

　　首先，準備自動筆、橡皮擦、直尺、修正液、中性筆、鋼筆，然後使用日本森澤字體公司原稿網格，透過畫骨架、勾輪廓、上墨修正的方式臨摹宋體字。這種網格的優勢，在於可以輕鬆定位出筆畫的位置，而且臨摹宋體字既能深入理解宋體字的結構與筆畫特徵，又能對曲線的彈性與調整方法有所了解。順帶一提，下圖中的宋體字為小塚宋體等寬。

　　為什麼選用日本的明朝體（小塚宋體等寬）作為臨摹的對象呢？主要是因為日本明朝體字型檔的品質很高，而且曲線流暢、整潔俐落。

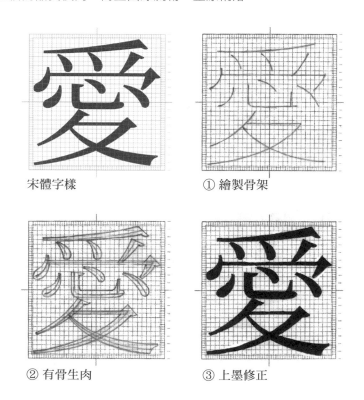

宋體字樣

① 繪製骨架

② 有骨生肉

③ 上墨修正

這裡根據筆畫結構整理出了下面的臨摹字樣，供大家臨摹使用。

一二十丨　日月耳乍　厶口小工　冠冕宛宅　春卷夫太　会和金舍
入八气己　甘王生木　夕力乃勿　琴谷舌咨　輔顧順諸　竹林羽弱
卜了寸才　士干上下　車申中巾　施故地騰　数敬劉對　晴績峙蛟
又爻支文　爪介川不　土止山公　助幼卽却　師明杜野　朝敍叔細
日四臼白　西曲回田　岡周同册　門妙舒好　孔乳兆非　唯叱呼吸
立且至里　面丙雨而　章意素累　和扣如知　江海流波　謝樹湘衞
需留音香　哥昌呂圭　宇宙宮官　漸撇徽衢　弨辦衍仰　晶品磊森
守可享市　雷雪普昔　衆界要禹　馨聲繁擊　鸞鶯饕叢

黑體字的臨摹方式與宋體字是一樣的。

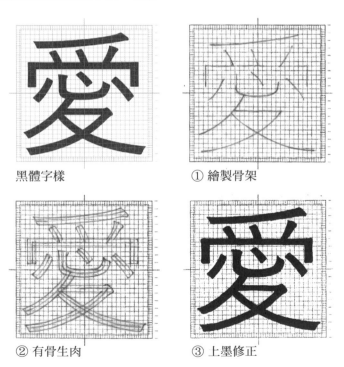

黑體字樣　　　　　　①繪製骨架

②有骨生肉　　　　　③上墨修正

通用體結構學習方法

　　首先，要完全理解「通用體」的結構規律：將字體的中宮放大，使字體顯得很飽滿。理解這一規律對掌握「通用體」來說是非常重要的。不過，文字的描述可能還是過於抽象，這裡我們直接找到一些符合這種結構規律的字型，藉由臨摹的方式幫助大家理解與練習。具有這種結構規律的字體從最早的綜藝體，到如今各大字型公司出品的字型產品，已經隨處可見，而且還在不斷優化調整。

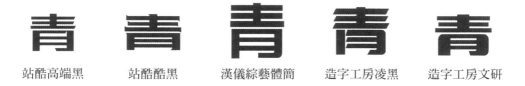

站酷高端黑　　　　站酷酷黑　　　　漢儀綜藝體簡　　　造字工房凌黑　　　造字工房文研

　　可供臨摹的字體非常多，要想掌握結構，最好選擇一些筆畫較細的字型進行臨摹學習，並使用 Illustrator 中的「鋼筆工具」筆畫來描繪。

　　臨摹學習「通用體」結構不需要使用上面那種複雜的網格，直接使用字面框就可以。對於格子的大小，沒有固定的要求，這完全取決於你想製作什麼樣的字。初學者可以使用與要臨摹的字型等大的網格，這樣設計出來的結構無論壓扁還是拉長都不會變形。

注意：這裡做的是臨摹，而不是拓字，因此要將字體放在一邊來臨摹，而不是放在圖底去拓它的結構。拓字只是機械化地描摹出字體的結構，很多情況下以這種方式完成的字體結構是有問題的，而自己卻全然不知，如下圖所示。

臨摹　　　　　　　　　　　　拓字

透過這樣的臨摹學習掌握其中的原理之後，接下來可以在此結構骨架的基礎上加入想要的「肉」，這也是寫此書想傳遞給大家的正確添加「肉」的方式。

字體的性格

字與人一樣都有著不同的性格,最直觀的就是各種不同的字型,它們的樣式可謂是千奇百怪,有粗獷的、有細膩的、有狂野的、有安靜的、有柔美的、有陽剛的……

趣味

細膩

可愛

優雅

柔美

陽剛

在準備設計一組字體的時候,首先要確定想讓它表達出什麼樣的性格。比如「玫瑰」這個詞,是想表現浪漫的一面,還是多刺的一面?兩者在字體的形態上是截然不同的,這可能也就是我喜愛做字的原因!因此,設計字體時要盡可能讓字體與文字的含義契合,做到形意相融(商用字體除外)。當然,想要做到這一點的確有難度,需要有一定的積累,這就涉及做設計常説的「多看」了。

其實,設計字體就像是在製造一個自己的孩子,它的性格完全取決於你,而最終不管它長得好看與否,它都是你的孩子!

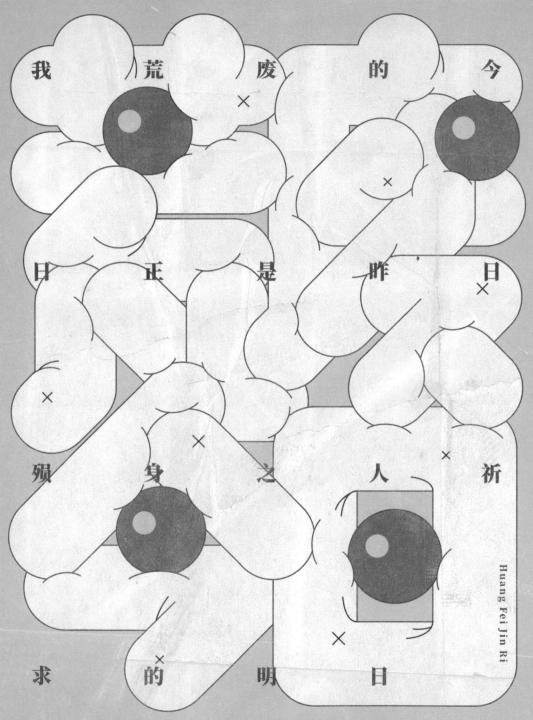

我 荒 废 的 今
日 正 是 昨 日
殒 身 之 人 祈
求 的 明 日

Huang Fei Jin Ri

2018
哈佛图书馆训言
荒废今日
—
Harvard Library Advice
Abandoned Today

創 意 字 體

本章將在字體基本規律的基礎上，
透過「仿」與「破」的過程，整理
和總結出一些簡單而又有效果的
做字方式，讓讀者可以靈活地運用
基礎理論。

前面兩章主要講解了字體的基礎理論與練習方式，從本章開始就是「摹」（臨摹）的階段，是為之後的階段打地基，所以非常重要。若想盡快掌握這些內容，唯有多加練習才可吸收。在「摹」的階段過後是「仿」（仿造）與「破」（破解重組）的階段，在這兩個階段，需要大量看一些好的設計作品，作為「仿」的素材。在「仿」到一定程度後，大腦中就會儲備一些筆畫形態與規律，這時你才有「破」的能力。也就是常被提到的創新能力。以上這三個階段就是學習所有設計的必經過程。前面提到過很重要的一點——多看，這裡給大家提供一些能夠看到好作品的途徑，如下圖所示。

3-1

平端筆畫

平端筆畫，即使用 Illustrator 中的「**鋼筆工具**」筆畫來做字。此方式是最簡單的做字方式，下面細分出四種方式，詳細介紹這種看似簡單而又不簡單的方法。

首先介紹軟體中「**筆畫**」面板中常用的屬性。

「**平端筆畫**」指使用筆畫功能時，筆畫端點為平端點的樣式，在 Illustrator 中，這是預設的端點樣式，也是最容易入手的做字方法。

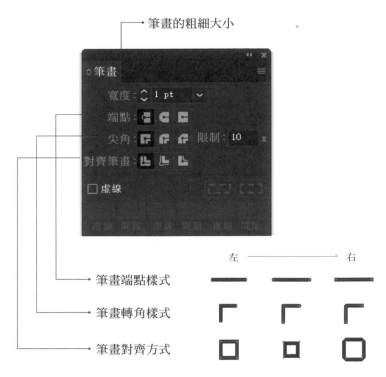

筆畫的粗細大小

筆畫端點樣式

筆畫轉角樣式

筆畫對齊方式

左 ——→ 右

※ 對齊方式必須是閉合路徑才可被啟動。

案例 1　極速蝸牛

　　《極速蝸牛》（TURBO，另譯「渦輪方程式」）是一部很久以前上映、很經典的動畫電影，我在看了海報後，想嘗試換一種更加簡單有趣的字體來詮釋電影名，所以就開始了這組字體的設計。

　　由於原有的字體選用的是黑體字，因此在重新設計時也要選用與它相似的平端筆畫。使用平端筆畫的原因，一是這種做字方式很簡單，二是與原字體的筆畫特徵相似。在確定選擇何種方式做字後，接下來開始分析在新字體中該表現出怎樣的特點。

（1）由於是動畫電影，字體應該具有趣味性。

（2）要有速度感。

（3）要融入原字體中的蝸牛形態。

首先是趣味性，這一點可以透過排列方式來表現，常見的排列方式是橫排或直排，一旦錯位編排，字體就有了些許的趣味性。除此之外，還可以採用加入圖形的方式來表現趣味性，例如圓形。

將這四個字使用「鋼筆工具」先簡單地繪製出來，其中「極」字筆畫太多，改用簡體字的「极」，同時將「口」字的結構都簡化為圓形。注意字體的結構比例，並依照相鄰字的筆畫進行互補調整，這樣會使整組字體顯得更為飽滿。

由於是直接在軟體中操作的，初始的版本存在很多問題。

（1）粗細問題。目前是同等粗細的筆畫尺寸，橫畫顯得較粗，所以需要將豎畫加粗一些。這點在基礎部分講過。放大細節來看（最右圖），藍色部分為調整前的粗細，兩側的黑線則為加粗部分。

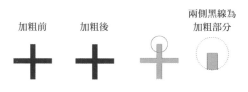

（2）「極」字的形態與後三個字組合起來並不是很和諧。主要是由於後三個字中都含有圓弧的筆畫形態，而「極」字中缺少這一特點，所以要設法將圓弧的形態加入到「極」字中。調整後，「极」中的「及」如同一個奔跑的人，這與主題很貼切。

（3）「速」字的「辶」字旁與「蝸」字的「虫」字旁，同樣存在「極」字存在的問題，所以同樣做了圓滑的調整。

「牛」字看上去明顯比其他字要窄，而且由於筆畫較少，顯得比其他字細，因此對其做了加寬和加粗處理。

「蝸」字使用了整圓，故嘗試將「速」字中間的豎畫省略，觀察後覺得識別性並未丟失太多，所以採用了這種省略筆畫的方式。

在「速」字省略的部分中融入了碼錶素材，以凸顯極速之感，同時英文選用與漢字字體筆畫形態相近的 Helvetica 字體與其搭配。

為了更能表現速度感，將整體做傾斜調整，同時將字體顏色調整為深棕色。

最後，在「L」的延長部分融入原字體中的蝸牛造型，這樣整組字體設計就完成了。

7pt

7.5pt

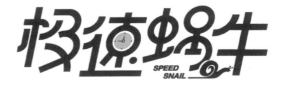

案例 2　團圓是福

「團圓」是每到春節最常提到的詞彙，一家人團團圓圓地聚在一起才是年，也是最開心幸福的時刻。由於這組字有著獨特的寓意，在設計時希望透過字體的形態直接展現其獨特含義，中華民族自古就很注重團圓，在中國古建築中也經常能看到「圓」的元素，這些都寓意著團圓。

設計時可以使用抽象的圓環圖形來表現「團圓」之意，剩下只需設計「福」字，將兩者融為一體即可。

首先使用「鋼筆工具」繪出圓環，為了使其與字體融合得更為和諧，「福」字也是使用「鋼筆工具」繪製筆畫。大致確定方法後，開始思考「福」字的筆畫形態。由於圓形的加入，考慮將「福」字盡量做得方正一些，這樣搭配不僅有「團圓」的寓意，更主要的是可使整體更加耐看。

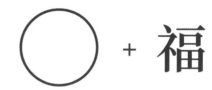

思考完畢後，開始著手「福」字的設計，先在字面框內將字體的基本結構勾勒出來，然後對「礻」字旁進行簡化，選取其中最為獨特的形態，目的是使字體顯得更加方正，讓字體占滿整個字面框。接著對「田」字進行簡化，「福」字的設計就完成了。

接著把圓環與字體相結合，在圓環的右上方放置文字。保留圓形與文字相交的部分。

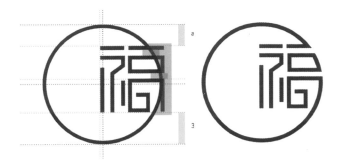

由於轉角處太過尖銳，因此更換為圓角轉角，使字體看起來更加柔和。

目前筆畫看起來有些粗，因此嘗試了三種粗細，最終選擇了最細的一款。

最後，著上最有喜慶色彩的紅色，加上輔助的主題文字後，這個設計就完成了。

團‧圓‧是‧福‧
fu

圓端筆畫

「**圓端筆畫**」是指使用筆畫功能中端點為圓端點的樣式,尖角選用圓角連接,使用此方法設計出的字體較圓潤、柔和、友善,且有溫度感。

案例 1　家

　家是避風的港灣、人生的驛站,是感情的歸宿、靈魂的延續。可見人們對家是何等的注重,故取「家是避風的港灣」中的「家」字進行設計。那麼,怎樣才能透過一個字的設計來表現出一句話的含義呢?

　「避風的港灣」重點是「避風」二字。「避風」可以理解為躲避風雨,說得直接點就是隔絕外界的一切來躲避風雨。在觀察「家」字後,發現將「宀」字蓋兩端的筆畫延長後,正好能表現出「避風」的含義,所以先採用直線筆畫的方式將字體大致的結構勾勒出來。

　由於全部使用直線,字體顯得過於僵硬、冰冷,無法表現出家給人的溫馨感,所以把外側兩端大面積的延長線由直線變為弧線;「家」字內部的筆畫過於擁擠,給人一種緊張的感覺,故將豎畫做了省略,此時要確認文字的識別度並未因為筆畫省略而降低太多。

　為使字體顯得更加柔和、舒緩,再將文字內部的直線轉換為曲線。

最後，進一步加強筆畫間的柔和感，在筆畫交叉處添加圓角，右側配以點題的文字。這樣，「家」字就設計完成了。

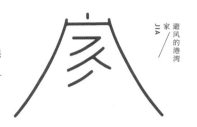

案例 2　城會玩

起初會想到要設計這組字體，是由於看到一個比較獨特的英文字體設計，它的構造很有趣，與立體素描的原理很相似，當準備設計「城會玩」的字體時，就覺得這種有趣的構造形式很契合它的含義。

此方法的造型原理：如左圖中圓柱體的結構線是無限多的，可以借助這些結構線來進行字體設計，並透過線條的粗細對比來表現文字本身，如左側圖中最右的「王」字就比較直觀。

首先，確定要使用的立體圖形有哪些。如果學過素描，應該很熟悉常畫的幾個立體圖形，如球體、圓錐體、立方體、圓柱體，這裡選用對於設計字體比較好處理的圓柱體和圓錐體，因為它們的結構線都是圓滑的弧線。

接下來開始正式設計字體，可以先從最簡單的字開始，這樣會比較順利。在這三個字中，筆畫最簡單的就是中間的「會」字，簡寫「会」。這個字的斜線筆畫與圓錐體的結構很相近，透過兩個疊加的圓錐體就能表現出它的結構。

接著是「玩」字的設計。由於有之前「王」字的範例，那麼「玩」字的設計也並不困難。

最後是「城」字。它是一個左右結構的字，右半部分的「成」是比較好處理的，但是左半部分的提土旁，如果按照漢字的基本筆畫結構來設計，「城」字會顯得像分家了一樣，導致識別性很低，故將提土旁的右半部分省略掉。

這樣這三個字就分別設計完成了。將它們並排放在一起後發現，「玩」字顯得比較扁平，原因是「玩」字所有的筆畫都比較偏下，所以參考「城」字中點的處理方式，將「玩」字的首橫都外延出去，來解決這個問題。

最後，根據字體筆畫的特徵，搭配一款無襯線體的中文拼音，同時變形，加上拱形效果，以更搭配設計好的中文字體。

CHENG
HUI
WAN

圓形筆畫

「**圓形筆畫**」指的是使用 Illustrator 中的「橢圓形工具」繪製出正圓,並以此構成筆畫,藉由使用整個圓或拆解後的圓弧,來設計出不同的字體。使用這種方式畫出的字體會比較可愛,給人很萌的感覺。

案例 1　小翅膀

《小翅膀》是一首歌的名字,若只看文字內容,可能會以為這是一首很可愛、很萌的歌,但它卻是一首搖滾歌曲,還帶有一點民謠的感覺,非常好聽。本書嘗試利用字體設計來表現這首歌。

首先,在字體中要能表現出可愛的一面,還要略帶搖滾的狂野。「可愛」這個特徵可以透過「圓形筆畫」的方式來表現,「狂野」可以透過加粗筆畫和增加字體的硬度來表現。

先對「圓形」進行拆解,這些元件是為下一步正式設計字體做準備的。

接下來,使用拆分出的元件設計出基礎字型。其中「小」字與「膀」字看起來還算自然,尤其是「膀」字設計很靈活,但「翅」字看上去卻有些難以識別,且很不美觀。字型的整體效果並不理想,還存在諸多問題,下面就來逐一調整。

首先，「小」字的字面寬度過窄。在兩個點的外側添加圓弧以增加寬度，這樣在整組字中才會顯得更加和諧一些。

接下來對「翅」字中「支」字的結構進行調整，「支」字的橫畫參考了「膀」字中「旁」的處理方式，這使整組字更加呼應。為了更強調圓形筆畫的特徵，拉長了「支」字中「0」的長度，雖然這樣調整之後使得「翅」字的重心有所下降，與其他字的重心明顯不協調，但卻表現出了可愛有趣的一面，而跳躍的重心正好符合這一特徵，所以這樣調整是合適的。

「膀」字產生了分家的感覺，主要是由於字面的下半部分有些空曠，使整個字顯得不夠緊湊，所以對下半部分重新進行了調整，讓結構更為靈活。

這樣整組字相較於之前更協調了，看起來舒服了許多。

為了增強關聯性，這裡嘗試添加曲線，曲線的形態與字體的走勢是一致的，但還是過於呆板、不夠靈活。

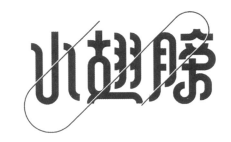

　　這裡又嘗試了兩種不同的排列方式，為了完美展現出這組字體有趣和靈動的一面，最終選擇右側這款較穩妥的文字編排方式。

　　接著加入曲線，為了進一步增強律動感，將曲線與文字交叉處空開，營造出一種穿插的視覺效果。起初是想使用羽毛這一元素，藉由曲線的軌跡，比擬出羽毛在文字間穿梭的感覺，但羽毛的圖案在縮小後很難識別出來，因此最終選用了簡潔的圓形來替代，圓形同時也與字體圓弧的特徵一致。這樣一個貫穿三個字的小球，使整體視覺既連貫又不失可愛。

　　最後，在文字與小球中加上光澤效果，又增強了可愛的感覺，搭配同樣具有卡通感的歐文字體 Cocon-Bold Condensed，字體設計就完成了。

案例 2　漫繪家

提到漫畫，你會想到哪些特點？

漫畫通常都是生動、幽默、可愛、有趣的，尤其是其可愛的特點，很容易讓人聯想到圓形筆畫的筆觸。手繪十分強調筆的作用，在筆與紙、筆與手繪板之間，畫筆是尤為重要的，因此在設計時，可以考慮將文字與畫筆結合起來。大致將思路規劃好後，便可開始正式設計字體。

先觀察「漫绘家」這組字，前兩個字為左右結構的合體字，最後一個為獨體字，對於左右結構類型的字來說，有一種常用的設計手法：若左側偏旁筆畫較少，可以將其高度降低，使結構更為緊湊。如右側所示的案例，它們下半部分的結構都是曲線類的筆畫。

這裡要設計的是兩個左右結構的字，且左側偏旁的筆畫都較少，可以將左側部分的結構降低。在左圖中，我用藍線大致規劃了左側的高度，發現「家」字中有筆畫與這條藍線重合，這麼一來不但三個字有了共同的對齊參考線，整組字也有了秩序感。

構思完成後就可以正式設計字體了。首先，將筆畫的粗細設定得稍微粗一點，這樣會顯得比較可愛一些，我選用 7pt 這樣較粗的效果，再用圓形筆畫將基礎形狀勾畫出來，將撇、捺筆畫都調整為圓弧形態。為使字體更加規整、大小一致，首橫採用對齊的方式。此方法也是設計字體常用的處理方式，若整組字中大部分的字都是

橫筆畫居於字面頂端的，那麼其他字就可以考慮採用首橫對齊的方式進行設計。

　　為了對齊前面所說的第三條參考線，如果「家」字維持原筆畫，左側第二撇就會擺不開，因此最後拿掉了那筆撇，調整後觀察整組字，確認「家」字依然具備識別度。

　　對「漫」字的變形，由於起初筆畫寬度設定得較粗，對於「漫」字右邊筆畫密集的部分，也同樣採取省略的方式。調整後的「漫」字若單獨看，可能識別性不高，但放到整組字中，還是可以認出的。

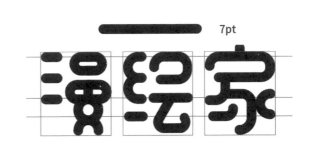

7pt

　　設計完第一稿後，覺得後兩個字有些空，顯得不夠飽滿，所以繼續將筆畫增粗。將筆畫增粗後，又對「漫」字的結構做了調整，其中「日」與「目」字的結構，一旦增加筆畫寬度，內部的空間會極度縮小，慢慢形成一個黑點，因此做了斷開的設計來緩解這一問題。

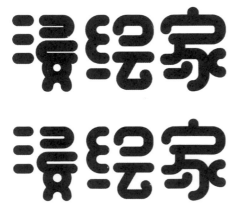

9pt

8pt

　　調整粗細後，最終選用更為飽滿的 9pt。

為了使字體更能展現出漫畫有趣生動的一面，接著給筆畫填上了三種漸層色：紅色漸層、黃色漸層和藍色漸層。注意顏色不宜添加過多，若超過三種顏色，既不好把控，又很容易使視覺顯得混亂。

這些顏色不需要大家自己去調配。現在有很多配色網站，上面的顏色都是搭配好的，可以取色號直接使用。再次向大家推薦兩個我常用的漸層色配色網站：uiGradients 和 WebGradients。

在為文字調整顏色時，要盡可能地錯開分佈，這樣顏色會顯得較繽紛，視覺效果也很棒。

有了顏色後，接下來要思考如何使其與畫筆結合起來，若在筆畫的一側加上鉛筆頭，就是一支很具體的畫筆。於是下面將鉛筆頭加到所有筆畫上，同樣盡量錯落放置，為字體增加生動性，看起來就更加有趣了。

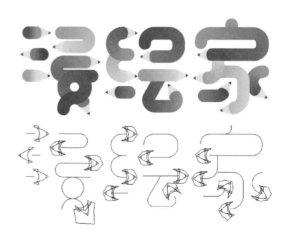

目前字體已初見效果，但觀察後發覺「漫」字還有一些問題。它明顯異於後兩個字，主要是由於整圓的形態在其他字中沒有出現過，與其他字的特徵不一致，並且三點水收得太窄了，針對這些問題要單獨對「漫」字進行調整。

這裡我對字體又做了一番修改，也調整了對齊的方式，使字體看起來更協調。

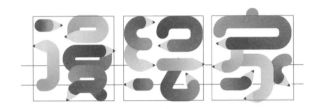

最後，給筆畫加上光澤效果，使字體更加生動形象，並搭配一款粗圓體的中文拼音，這樣一組生動、趣味十足的字體就設計完成了。

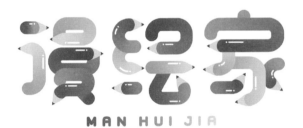

MAN HUI JIA

案例 3　猴年大吉

　　很多設計師每到春節就會設計一些關於新春祝福的作品。其中猴年最普遍的一句吉祥話是「猴年大吉」。猴子的尾巴和猴臉是很有特點的，並且猴子給人的印象也是很可愛的，用粗圓筆畫設計字體想必會十分切合。由於是春節的吉祥語，因此團圓是最好的祝福，這時順理成章地就想到將圓運用到這組字體的設計之中。

　　圓形與漢字中的「口」字形狀非常相似，因此在設計上「口」字很常簡化為圓形，但另一方面，通常口字的結構都偏扁平，因此正圓就很難與原有筆畫融合得很協調，通常為保有字體的飽滿度，會對一些筆畫進行調整或變形。

　　「大」字是在設計這幾個字時最有趣的，因為這個字的筆畫很少。為了使它顯得飽滿，在設計的時候，將它進行了擬人化的處理，看起來好似一隻猴子雙手擁抱著兩隻小猴，側面比喻了團圓的含義。

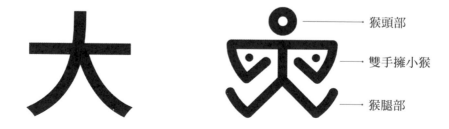

猴頭部

雙手擁小猴

猴腿部

在設計的時候盡可能在每個字中都使用正圓，「猴」字是這幾個字中筆畫最多的，並且它沒有與「口」字相關的結構，所以比較難加入正圓，唯一能添加的部位就是「犭」的下半部分。此時可以透過連接簡化的方式來實現。為了強調出正圓，將「犭」的占比增大了，並借鑒「大」字的處理方式，在字體中加入圓點，逐漸將整個字的形變增強，來強化個性特點。

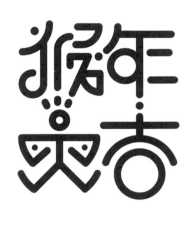

「年」字由於橫豎較多，因此只是在類口字的部分將它轉變成了簡化的圓形，然後以「田」字的方式，將這幾個字排列起來，並透過一些點或短線，將這四個字串聯起來，使其成為一個整體。

觀察後發覺右側的兩個字要明顯比左側的兩個字空了許多，所以在兩個正圓內又加了內圓來解決這一問題，同時調整了一些筆畫的形態。目前的字體由於加入了一些圖形元素，使它更像是某種圖騰，這恰好與祝福的意義相符。

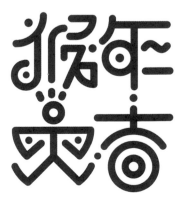

下面單獨說明識別性的問題。在前面幾步單獨設計字體時，由於使用了大量的簡化和調整，會使字體的識別性降低很多，但組合起來後，並沒有那麼難以識別。

目前的字體太過單調，沒有喜慶祝賀的感覺，所以接著在封閉的圖形中填入了不同的顏色。為增加質感，還加上了高斯模糊的效果，恰好每個字中都有一處圖形。最後，根據文字的筆畫特點，選用了一款粗圓體的漢語拼音進行搭配。

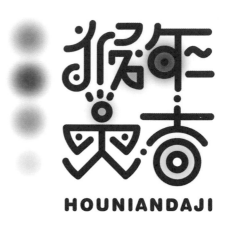

為了更強調圓的概念，在文字的四周又加入了一些圖形，使得這組字體更像是圖形的集合。

當時這組字在古田路 9 號網站組織的活動中，有幸被齊立老師做了點評，並寫下了一段評語，獲益匪淺！

【齊立老師】

非常有趣的吉語標誌，構思巧妙，文字和圖形融為一體。給我最初的印象是：猴年大吉，細看還隱喻了母猴拜年、日日有愛。邊框上的四點、五點、六點可能是作者為表達四季平安、五福臨門、六六大順等意思而設計的，很有深意。我覺得如果主次再明確一些，線條能製作得更精緻一些，作品會更完美。

多線筆畫

「**多線筆畫**」的設計方法是比較繁複的，通常靈感來自於外文字體設計，用此方法製作出的字體另類獨特、充滿創意。

案例 1　私語的風鈴

這是一組極具清新風貌的文字，起初在設計的時候並沒有準確的想法。某天在瀏覽網站時無意間發現一組韓文的字體設計作品，覺得很空靈，並且與要設計的這五個字的含義又很貼近，所以試著將這一筆畫特徵運用到中文設計當中。

通常以筆畫構成文字時，都是採用單線筆畫勾畫完成的，但這組字原字體卻是由雙線筆畫繪成，這一特點在豎畫上非常明顯。由於構造較為複雜，所以先在草稿紙上把字體的草圖繪製出來，會遠比直接在電腦上操作來得有效率。

字體採用通用體結構，筆畫要盡可能填滿整個字面，並將一些曲線類的筆畫簡化為直線，同時注意重心與空間結構。

在開始設計字體前，先從
中將常用的筆畫特徵提取出
來。

下面就可以參考草圖，
在軟體進行製作了，先把大
部分的形態畫出來。其中，
圓的筆畫是從正圓拆分得來
的，而不是徒手繪製，這樣
做會使字體顯得比較工整。

接著統一在筆畫的交叉處
添加斷筆。

然後著重對豎畫交錯處做
出適度的連接與斷開，使字
體的層次感更強，並按視覺
的等距對字距進行調整。其
中，「私」和「語」的間距
為負值，原因是「私」字右
側的結構太空曠了。

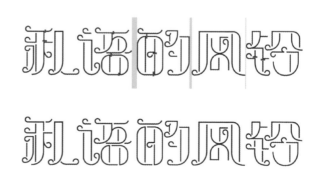

64

最後，上色選用較清新的藍色，並按照清新的風格，搭配一款襯線體的英文字體，字體設計就完成了。

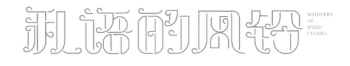

案例 2　天梯

《天梯》是一首粵語歌，創作靈感來自於一個真實故事。半個世紀前，一對相差十歲的鄉下夫妻，為了躲避世人的閒言碎語，隱居深山。老人為了老伴的外出安全，徒手在峭壁上鑿出六千階石梯，這條「愛情天梯」被媒體報導後轟動全國。2016 年《我是歌手》熱播時，這首歌被李克勤翻唱後，這段故事又感動了更多人，也包括我在內。想著若能以字體設計的方式把其中的含義表現出來，那就太棒了！

起初，我嘗試使用重複的方式，來表現「天梯」這兩個字（右圖），但並沒有表達出更深層的含義，當時又沒有什麼好的想法，就把它擱置在了一邊。

某天在瀏覽網站時，發現一款韓文字體（左下圖），筆畫特徵很別致，類似搭建鷹架的感覺，這剛好與「愛情天梯」的意象相吻合。

仔細觀察這組韓文字體，將其中的設計方法整理出來。可以看到字體全部是由橫豎直線構成的，轉角處是旋轉 45°的正方形，規律感很強。從這裡可以推導出同樣的構造方式，那就是斜線傾角必定為 45°。這個字體其實是使用統一斜線的方法完成的，只不過在這組韓文中恰巧都使用了直線。

真正理解原設計方法後，先使用統一 45°傾角的方法，將字體的基礎骨架製作出來。

將原作中的筆畫樣式提取出來。

接下來就是比較枯燥的替換過程。

注意：在轉折處加入正方形時，要調節好密度，太多的話很容易使字體顯得過於混亂。右邊的對比圖可以很明顯地看出其中的差別。

「梯」與「天」字搭配起來明顯不夠協調，主要是由於「天」字中含有斜線，但「梯」字基本上全是橫線與分隔號，所以要設法在「梯」字中加入斜線來解決這一問題。

為了增加「天」字的層次感，將第二條橫畫的末端改為直線結尾。

最後，在線條的交叉處加入圓角，使字體看上去更為柔和，並且根據這個故事的浪漫色彩，搭配一款纖細的襯線體拼音文字。

案例3　看不見

我曾看到一些十分獨具匠心的英文字體設計作品，如下圖所示，就是透過線條的錯位，將字呈現出來，我也嘗試將它運用到中文字體設計中。

以這種方式設計字體，字體本身會不太容易識別，因此在這裡故意把文字內容就定為「看不見」，即便看清楚也是「看不見」，豈不是很有趣？設計字體時注意不要過於花俏，簡潔明瞭即可，一旦用力過度，很容易在加入線條後，反而完全無法辨識出文字，畢竟識別是很重要的。

觀察字體後，發現每個字都含有曲線類（撇、捺）的筆畫，因此採用統一斜線的方式來設計這組字體。這裡簡單說明下「統一斜線」，就是把文字中的所有曲線轉換為直線，並且傾斜的角度一致。這種方法的原理很簡單，但設計出的字型卻很別致，之後會再詳細介紹這種方法。

確定大致形態後，開始進行優化：把它們調整得扁一些，這樣橫排後會比較耐看，接著將筆畫加粗，使字體看起來更為飽滿。

接下來用軟體中的繪圖工具畫出 45°斜線的集合區塊。

複製出新區塊，再將其水平翻轉後疊放在一起（友情提示：接下來會越來越頭暈）。

接著把文字圖層置於最上層，然後新增剪裁遮色片（Ctrl+7），把斜線填於文字之內。

以上主要是在繪製輔助線，下面最枯燥的一步來了。藉由輔助線，用「鋼筆工具」將文字筆畫開始慢慢描畫出來，這一步線條較多，比較容易眼花。

最後，去掉輔助線，這組字體就設計完成了。

以上詳細介紹了利用「鋼筆工具」筆畫設計字體的各種方法，從簡到繁，從自我創造到參考借鑒，從「摹」到「仿」再到「破」，別看方法很簡單，若想做好，還是需要多下功夫的。

矩形做字

「**矩形做字**」是字體設計中最常用的一種方法，主要是使用 AI 中的「**矩形工具**」來繪製筆畫，再透過拼合的方式來進行設計。相較於筆畫做字，矩形做字時橫豎筆畫的寬度有了差別，因此對黑白空間的調節就顯得更為重要了。粗細處理的原則在基礎部分中詳細介紹過，若想熟練掌握，還需勤加練習。

案例　心如刀割

《心如刀割》是歌神張學友的一首情歌，正如其名，歌詞寫得很是椎心：「能給的我全都給了，我都捨得，除了讓你知道，我心如刀割。」張學友也演繹得非常精彩。由於我非常喜歡這種虐心的歌曲，想為它設計一組字體，以匹配它的氣質。

首先要仔細思考，什麼樣的字形最能表現出刀割的感覺。「刀」這個字是一個很具體的名詞，因為大家都見過，也都使用過，提到這個字，大家在腦中都會浮現出刀子的輪廓。這種偏具象的事物，是比較容易轉換為圖形的。最怕那種偏抽象的，因為每個人對它的理解都不同，設計時的難度也比較大。

言歸正傳，這組字只要能做出刀的銳利感，其中的含義也就能自然而然地呈現出來了。在字體設計中，銳利感是很容易表現的。一個簡單的矩形斜切掉一角，銳利的感覺就出來了，而且它與刀、劍的形態也很相似。

這種簡潔的形態，與那句「能給的我全都給了」的意境很契合。接著先將筆畫的寬窄設定好，亦為橫細豎粗，並切掉端角，基本筆畫的形態就已準備完畢。

下面開始設計。其中，「刀」字的筆畫較少，為使字體疏密協調，將「刀」字的字面寬度縮窄。在字面高度一致的情況下，再根據文字筆畫的多寡來調整筆畫的寬度，這也是基礎知識中提到的「疏粗密細」的規則。

「割」字由於筆畫很多，筆畫粗細的細節調整也較多，調整的原則就是「主粗副細」、「外粗內細」、「疏粗密細」，這也是字體設計的基本原則。

詳盡解析請看下圖，並附有寬度對比圖。

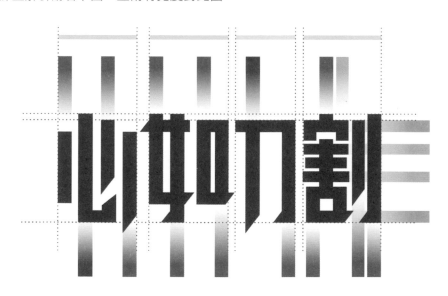

豎畫　4.291 mm
4.118 mm
3.937 mm
3.753 mm

橫畫　3.555 mm
3.205 mm

為了能更直接地展現出心如刀割的感覺，根據每個字筆畫的多寡，對字面高度又重新做了一遍調整與對齊。為凸顯「刀」字，將其高度調整得偏長一些，並對「心」字做了簡化處理。這樣既透過對齊與其他字增強了關聯，又凸顯了簡潔的風格。

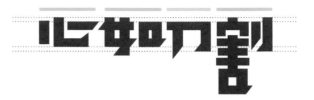

不過，目前的字體仍有些單調，尖銳的感覺有了，但還是不夠強烈，所以又在筆畫間加入了與筆畫形態一致的負形。由於正負形之間有著密切的關聯，製作出的「口」字就不會顯得過於怪異。

接著在每個字中加入負形，由於筆畫都是直線形的，添加起來並不難，只是在「割」字筆畫密集的部位，要注意結構的平衡，不要加得過多。

目前的文字排列方式為：低、低、低、高，這明顯會給人失衡感。此時可以透過字高的差別來調整節奏，例如將「如」字的字高增加，那麼字面的底端就形成了「高低高低」的層次感，這樣失衡的結構就得以緩和了。

將看起來令人不舒服的「心」字的點筆畫做了調整，並增寬了「刀」字的寬度。調整後的字體整體協調了許多，而且又做了一遍對齊的細節調整，就是為了最終呈現的效果能盡可能地完美！

最後搭配無襯線體 DIN 的拼音，這組字體就設計完成了。雖然最終效果看起來很簡練，殊不知其中花費了多少心思，最終的呈現與它的本意也算契合。

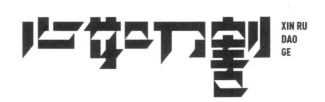

XIN RU
DAO
GE

統一斜線

　　統一斜線的做字方式，指的是將文字中撇、捺這類曲線形的筆畫簡化為斜線，並且將斜線的傾斜角度統一。在確定傾斜角度時，選擇整組字中傾斜角度最小的，這樣其他字中的斜線才容易達到一致的效果。若沒有看懂這裡的介紹，透過接下來的幾個案例示範，可以更容易理解這種獨特的做字方式。

案例1　父愛如山

　　每當讚美父親的時候，人們總會想到「父愛如山」這個詞。山是無言的，父愛也是無言的，做子女的永遠在這座山的庇護下成長。

　　「父愛如山」是一個很具象的詞語，很容易讓人聯想到高山，因此在做字前，先簡單分析下。首先，這是一個與男性有關的詞語，那麼使用矩形這種比較硬朗的筆畫形態做字是非常合適的。接下來要使字體形態與山有關聯，這樣才會更符合字意，這裡採用矩形構造的斜線，透過負形來展現山的形態。

　　將「山」簡化為兩條斜線，可以考慮以斜線作為字體形態的主要特徵來設計這組字。先從含有斜線筆畫且斜線傾角小的字開始做起（傾角：指斜線與水平線形成的夾角），這樣確定的斜線才比較容易在每個字中達到一致。

　　觀察思源黑體中的「父愛如山」這四個字，我簡單地將撇、捺筆畫的兩端透過直線連接起來，方便觀察傾角的大小，從下頁圖可以很明顯地看到「愛」字簡體字「爱」中斜線的傾角最小，頂端的撇畫由於傾角過小，近乎水平的程度，若採用這個傾角統一到其他字中，字面自然全都扁了。大家可以想像剩下的三個字，這明顯不是我想要的效果。

父爱如山

因此我選用了「爱」字中僅次於頂端撇畫的「又」字的斜線傾角，作為斜線統一的傾斜角度。將「爱」字先製作出來。

起初頂部的撇畫直接採用斜線，但傾角與原字型差距過大，就採用折線的方式處理。底部的「又」字由於是交叉的筆畫，顯得黑度過大，容易糊成一片，因此對底部「又」字的筆畫進行了部分省略。調整後的字型已經達到統一傾角的要求了，並且由於頂部筆畫的變化，增強了些許個性，而且還有一定的識別度。「爱」字目前暫定這個形態。

「父」字完全是由撇、捺筆畫構成的，並且底部撇、捺筆畫的傾角很大。由於採用統一斜線的傾角遠低於「父」字底部的傾角，因此「父」字的字面高度自然就會比較低。注意：這裡對底部斜線的放置做了錯位調整，也就是「交叉減細」的細節處理，這樣做才使得交叉的部位不至於過黑、過粗。

由於製作方法不同，導致字面高度無法達到一致，做完的前兩個字，字面高度一低一高，為增強整體的平衡感，後兩個字也採用一低一高的字面高度進行設計。這樣一來，字面底部的負形恰巧為山脈的輪廓（下圖藍虛線）。

　　前兩個字的底端與頂端都是由對稱的折線所構成的，這一特徵要在後兩個字中也有所表現，這樣字體形態的特徵才能統一。但後兩個字固有的結構缺少這種折線結構，唯獨在「如」字中「女」的底端含有，為了在「山」字中加入這一特徵，我參考了篆體的結構，把「山」字底端的橫畫轉變為折線結構。頂端由於自身結構的限制，只能對豎畫做處理，才方便加入折線特徵。

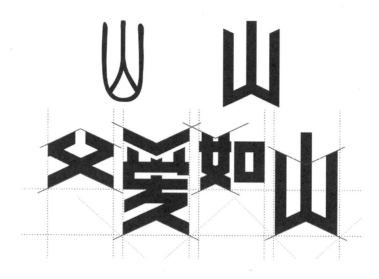

　　「如」字中的「口」由於並未採用上下兩端折線的構造，顯得非常不協調，因此對橫畫採用「山」字的處理方式進行了調整，並將字體做對齊。其中，「山」字由於自身的筆畫過少，故對其做視錯調整，將字面寬度縮窄了些許。

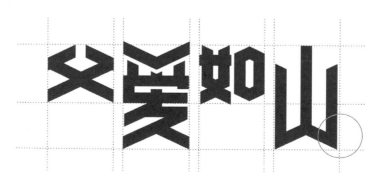

目前，「爱」字頂端的撇，由於之前的變形，已與原結構差別過大，編排後發現這一筆太過跳躍，因此將「爱」字頂端的撇畫調整為與原本結構相近的橫畫形態。同時，「父」字的筆畫有些緊湊，故對「父」字的字面進行增高，來緩解緊張感，這樣筆畫也舒展了許多。由於對「父」字做了這樣的調整，自然而然「如」字也做了同樣的調整，並且對同樣過密的字間距做增寬調整。

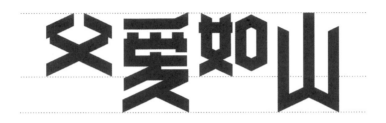

調整前後的對比如下圖所示。

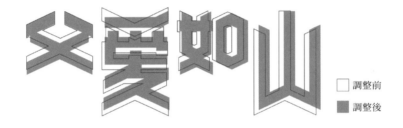

□ 調整前

■ 調整後

此時，「爱」字的形態還不是很理想，可以再優化一些，因此單獨對「爱」字做了嘗試性的調整，製作了兩種形態，其中一種對「爱」字中的「又」進行了簡化，但簡化後識別性降低得太多，故被淘汰。另一種對底端的「又」字做增寬的微調，使得「爱」字更穩定，並對負空間做了填補，整體顯得更為飽滿。最終採用最後一種形態。

最後搭配一款偏幾何化的 DIN 字體的拼音，同時加入抽象的「山」形來增強形式感。至此，這組字體設計就完成了。從最初確定採用「山」形構造的統一斜線為字體的主要特徵起，就盡可能做到在每個字中都有所表現，過程中有一些變形，有一些糾結，還有一些細節，這些都是為了使最終設計的字型足夠完美。

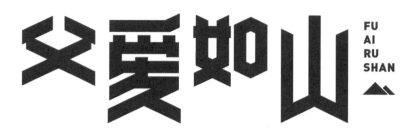

案例 2　兩碼事

「這是兩碼事，一碼歸一碼，不要混為一談。」人們經常把這句話掛在嘴邊。針對這句話，我突然有了一個想法，開啟了這組字體的設計旅程。

首先，整理一下大致的思路。

（1）根據這組字的含義，可以透過顏色將兩種事物區分開。

（2）由於字意本身就很有趣，一旦使用多種顏色，字體的性格就會更加活潑，因此可以考慮使用圓端筆畫的方法來設計，讓字體顯得更具趣味性。

（3）採用統一斜線這種簡潔又效果顯著的方法進行設計。

大致將思路規劃好以後，在開始做字前，先觀察這組字有沒有共同性，若結構本身存在共同性，就會非常方便統一字體的特徵，這樣設計出的字體看起來才會舒服。「兩碼事」的每個字中都包含豎鉤結構，因此在設計時，就要統一這部位的形態。

接著尋找最小的傾角來統一斜線。這組字中撇、捺筆畫較少，而且傾角大小都比較相近，

只有「兩」字內部的捺畫傾角最小，所以要先設計「兩」字，以便確定傾角的大小。但是在「事」字中沒有撇、捺這類筆畫，因此在設計這個字時要做變形處理。

下面開始做字。首先將筆畫的寬度設定得稍粗一些，從「兩」字開始做起，字面設定得扁平些，這樣橫排後的字體才會比較耐看。第一版對「兩」字內部筆畫較密集的「从」進行了連接簡化，同時將斜線的傾斜程度確定好，在豎鉤處同樣採用斜線的形態。由於底部是對齊的，可以發現在視覺上，筆畫底端並不是對齊的，左側豎畫要比右側長出一些，我們可以把它理解為視覺偏差或者錯覺，其實這個細節在上面的黑體中就能發現。

因此又調整了兩版。首先，要將底部鉤畫斜線延長一些，來解決視錯的問題；其次，在筆畫交叉密集的部位做斷開處理，再將鉤畫的斜線延長出去，以擴大斜線特徵。

這樣整組字除了統一斜線這個特徵之外，還有誇大的形態與斷筆的融入。

確定斜線的傾角後，開始製作剩下的字。先將字面的寬度設為一致，然後觀察這三個字。前兩個字都是首橫居頂的，「事」字則以豎畫居頂，為使字體看起來工整協調，會採用首橫對齊的方式來處理，這種對齊方式已經出現過好多次了。

在製作後兩個字時，先將共同的豎鉤結構的形態調整一致，並且外延出的斜線長度也相同。「碼」字由於自身斜線偏少，需增加幾條斜線才能與「兩」字相協調，故對石字旁中的豎畫做斜線處理，同時省略出頭的撇畫。這樣與「兩」字的豎鉤結構形成互補關係，並在「口」字結構中添加斷筆。

對於「事」字，首先要尋找適合的筆畫將其轉變為斜線。這裡只是常識性地對含有「口」字結構部分的豎畫做了調整，並加入斷筆，基本出現在文字右側。

但完成的第一稿並不是很理想，問題主要出現在「事」字的結構中。

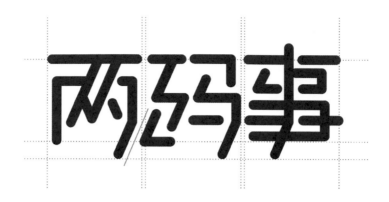

　　上一稿中的「事」由於斜線偏少，豎畫偏多，與前兩個斜線較多的字組合起來後，顯得明顯不協調。因此這一稿主要對「事」字進行調整，將位於中心的豎畫拆分成三段，以增加斜線的構造，同時對與其相交的橫畫添加斷筆。為增強「碼」與「事」字之間的互補關係，將「碼」字中的豎鉤直接簡化為斜線，透過「事」字底部延伸出的橫畫進行互補。最後，將後兩個字底部外延出的斜線繼續延伸，以此來增強誇張性與平衡感。

　　這部分主要對字體的內部細節進行簡化調整。

　　（1）「兩」字內部的兩條大斜線，顯得字型左右兩側不是很均衡，因此參照「碼」字頂端斜線與分隔號的構造，對「兩」字進行調整，並進行連接簡化。後兩個字的首橫都是由兩條橫畫構成的，而「兩」字卻是一條橫畫，因此又對其首橫添加了斷筆處理。

　　（2）對「事」字內部的一些連接方式進行了重新調整。首先是頂部的斜線過多，按照前兩字中頂部的規律，減少了一條斜線。底部外側過於整齊的豎畫，與前兩個字底部特徵不協調，因此在其中加入了斜線筆畫。

（3）「碼」字增強了與「兩」字的關聯，並加以連接簡化。

（4）其他字按照「兩」字的大小，重新對字體形態及大小進行調整。

調整前後的對比如下圖所示。

□ 調整前

■ 調整後

「事」字由於下半部分的簡化有些過度，為保證識別性，這裡單獨對這個字進行調整。

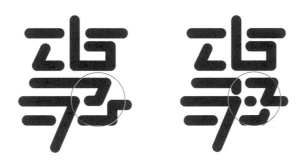

將設計好的字體編排在一起後，開始選取顏色進行搭配。這裡搭配了兩套顏色，一套是最近比較流行的紅、藍撞色搭配，另一套則是近似色的搭配。在調整顏色時，筆畫與筆畫之間的顏色要盡可能地錯開，這樣顏色之間的對比才會夠強烈，同時還套用了色彩增值的效果。調整後第一套顏色的視覺衝擊力很強，但在筆畫的交叉位置，顏色近乎黑色，由於字體本身斷筆很多，若顏色再如此跳躍，整體就會顯得有些混亂。因此最終選擇第二套近似色的搭配方案。

現在，可以給字體搭配拼音了。選用的是與中文字體特徵相似的歐文字體 Arial Rounded MT Bold 搭配，將字間距調整為負數，使字母與字母之間形成疊加效果，同樣選用字體中的顏色錯位填充，並套用色彩增值，這樣才能與中文字體融為一體，替換筆畫才顯得和諧。

這組字體設計以統一斜線的方法為主，其中添加了大量的斷筆，以表現文字的含義。在斷筆簡化的過程中，要時刻注意識別性，亦可多做幾種簡化方案擇優選取。由於斷筆的關係，字體顯得有些「散」，因此在顏色的搭配上不要過於花俏，這樣才能保證字體的最終視覺效果。

3-7

綜合做字

「綜合做字」指的是綜合使用前面介紹過的鋼筆筆畫、矩形做字和統一斜線等做字方法，靈活運用它們來設計字體，並進一步增強大家對這些方法的熟悉度。

案例　沒毛病

「沒毛病」是網路熱門用語，因此我希望將字體設計得獨特、別致一些。仔細觀察這組字後，我發現文字的下半部分基本都是撇、捺、鉤這類的曲線筆畫，可以將它們作為設計的突破口。

碰到這種曲線筆畫較多的字時，我首先想到的仍然是「統一斜線」的方法，下面就來看一下斜線能否達到相同的傾斜角度？

首先，尋找傾角最小的筆畫。很明顯，「毛」字頂端的撇畫，因為角度已近乎水平，完全可以直接簡化為橫畫，所以採用「沒」字中「又」的傾斜角度，會比較適當。但是，統一斜線角度這種做字方法，有利也有弊。利在於字體可以設計得很工整，規律感極強；隨之帶來的弊端則是過於呆板，不夠靈活。就這組字的含義來說，應該是偏比較活潑的氣氛，因此統一斜線的方法不太適合這組字的字體設計。但我

們一樣可以先將傾角相近的斜線一致化，而角度差別過大的，則保持不動，這也是靈活運用這種做字方法的一種技巧。

在這三個字中，「病」字中斜線傾角很相近，是可以達到統一的程度的，並且「病」字的筆畫非常多，可以先從筆畫多的字開始做起，方便確定字面的大小。

首先採用矩形做字的方式，用橫細豎粗的筆畫將基本的通用體設計出來。「病」字由於筆畫較多，在設計時要注意粗細的調節，右圖標示出的一些筆畫需要做明顯減細的調整，這樣字面的黑白比例才會協調。

透過對「病」字的初步設計，已經確定了字面的大小，下面就可以將前兩個字繪製出來了。在設計字體時，要注意對「毛」字視錯的調整。將「毛」字中的撇畫調整為橫畫後，讓三字的首橫對齊，視覺上會更協調。

這樣，一組基本的通用體就製作完成了。

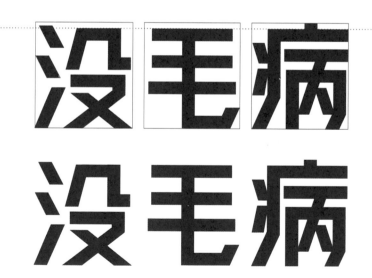

接下來一樣先從「病」字入手，對其斜線進行統一。斜線的傾角是用「丙」字內部的撇畫作為標準，字中一些較短的撇、捺筆畫，則調整成了直線，恰好這類筆畫都出現在「病」字的上半部分，因此，最終的字形呈現出上半部都是由直線構成，而下半部全為斜線的形態，視覺還算協調。接著，為了增強下半部分斜線的印象，又做了外延處理。

調整後的字體看起來還是有一些呆板，不太靈活。接下來，將斜線調細，有了粗細差別，層次感就豐富了，看起來也就沒那麼呆板了。

為與較細的斜線筆畫相呼應，接著在筆畫間加入一些連筆的連接線，但是新加的斜線與筆畫原有的斜線，粗細是有明顯差別的，這樣又增添了一層變化的層次感。

前兩個字也按照「病」字的處理方式進行調整。這裡著重介紹「沒」字的調整。首先將上半部分的筆畫全部調整為直線，下半部分同樣調整為細斜線。但此處的斜線由於傾角的差別過大，並未進行統一，這裡尤其要注意「又」的細節調整：為使「沒」字視覺更穩定，要將「又」字的撇捺向外伸展，所以並沒有完全按照字面框進行對齊，同時也加入了一條連接線。

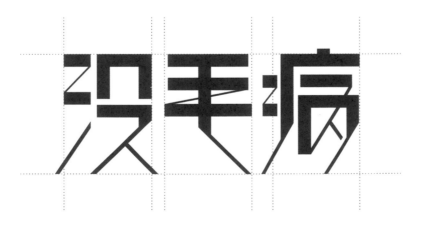

由於「沒」字中的「几」字採用直線的方式進行了簡化，導致這部分的內部顯得很空曠，需要加入一些線條來解決這個問題。因此對這裡的筆畫進行了斷筆設計，並加了一條連接線。三點水的底部筆畫是由一條細斜線構成的，顯得過於單細，所以在這筆的頂端加入一條豎畫，來緩解這個問題。至此，字體設計基本就完成了。

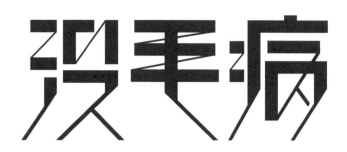

最後搭配一款具有幾何感的 DIN 字體的中文拼音，在其上面加入一條斜線，這樣就與中文字體的特徵有所連結，並呼應字意。

這組字體設計，主要介紹了如何靈活地運用統一斜線這種做字方法。做字體設計，一定要懂得靈活應變。在本案例中，透過對筆畫粗細的調節，既增加了層次，又解決了呆板感，而且一些細節的調整，也決定著設計作品的優劣。

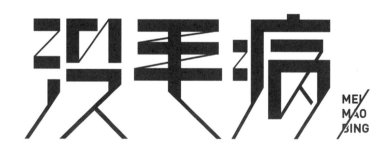

元素替換

元素替換，顧名思義，就是使用其他元素來取替字體中的某個部位，也可理解為在字體中融入圖形。首先，元素圖形要盡可能簡練，在字體中尋找替換位置時，要與圖形的構造相似，這樣融入的圖形才會很協調。

案例 1　辣眼睛

「辣眼睛」是一個網路用語，多用於形容看到不該看、不好看的東西。具有不忍直視、慘不忍睹等潛在含義。我也是在網上看到這個詞，覺得很靈性且又有趣，想嘗試以字體設計的方式呈現其含義。

先來觀察這三個字，發現其中都含有「口」、「日」、「目」這種相似的結構。在之前的案例中介紹過，我們可以將這類結構簡化為正圓環形，這其實也是一種元素替換的方式。當我再次看到含有類似結構的字時，自然會想到這種處理方式。但由於這個詞本身趣味性較強，使用圓體這種卡通風格的字體比較適合，而且為增強可愛感，往往筆畫的寬度會增加，但當遇到「口」、「日」、「目」這類結構時，內部的白空間可能會被占滿，倒不如直接使用實心的橢圓形將其替換掉。不過，在進行這種大膽簡化時，一定要觀察會不會影響到文字的辨識度，在上圖中可以直觀地看到，對識別幾乎沒有什麼影響。

此時，大致的思路已經整理出來了。在觀察文字結構時，發現前兩個字中撇、捺類筆畫較多，尤其是在「辣」字中。這就滿足我們統一斜線的做字方法了。首先，要確定傾角的角度。其中「辣」字右半結構的撇、捺傾角比較適中，而且很接近

45°。這個角度在 Illustrator 中是非常方便就能設定的，只需要按住 Shift 鍵，再使用「鋼筆工具」畫出路徑就可以。由於這個傾角的製作方法很簡單，也就成為使用統一斜線做字時常用的角度，方正字型前不久出品的卓越體，設計的原理就是如此。

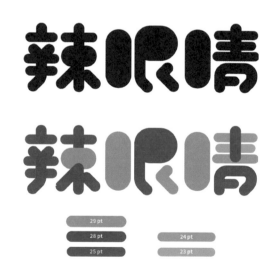

統一斜線角度後，接著將筆畫都調粗一些，做出字體的大概架構。由於筆畫設定得較粗，所以在筆畫密集處要記得做粗細的調節。

在之前的案例中詳細介紹過調整的方法，這裡就不再重複了，右邊的解析圖可幫助大家更容易理解。其中，「睛」字中「青」的下半部分，由於筆畫變粗，所以省略了內部的筆畫，並降低了粗細的程度，以此來達到負空間的協調。這也導致「睛」字的重心降低了許多，但由於字體是朝卡通方向設計的，重心不一致也沒關係，而且高低錯落的重心反而能增強整體的趣味性。

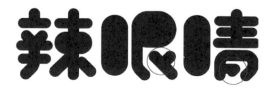

目前設計的字體看起來還可以，但一些字中的負空間還存在

問題，最明顯的就是「眼」字底部簡化為折線後，負空間多出許多，顯得很不飽滿，所以淘汰了初步的設計。「睛」字由於之前將底部的兩條橫畫簡化為一條的關係，雖然還算能辨識，但為了進一步增強其辨識度，將橫畫調整為了折線，這也是設計「青」字時常用的一種簡化應變方式。

現在的字體還沒有「辣眼睛」的感覺，只是看起來可愛了一些，因此需要尋找一種方式把語感詮釋出來。這時發現將三原色（黃、紅、藍）錯位交疊後會出現特別的黑色，而且給人一種眩暈不適的感覺，而這種不適感恰好符合這個字義。

接下來就是做出三種不同顏色的字體，並透過角度和位置的調整，打造出錯位的效果。

最後，將它們疊放在一起，在 Illustrator 執行色彩增值後，「辣眼睛」的效果就出現了，英文字也是使用同樣的方法設計。

這個案例主要是向大家介紹這種最常用的圖形元素替換方法，在之前的案例中使用的是與結構相似的圓環進行替換，而這次使用實心的圖形進行替換，其中的原理都是相通的，只是換了形式而已，大家要將各種方法靈活運用，並化為己用。

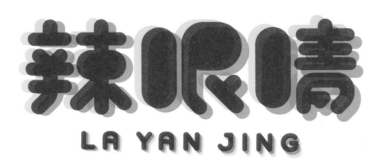

案例 2　曙光

當初選擇做「曙光」這兩個字的時候，自己正處於迷茫狀態，不知道這樣堅持做字體設計，會不會有結果，希望能有走出陰霾迎接曙光的那一天。

起初看到這兩個字的時候，我首先聯想到的是陽光，進而思考怎樣在這兩個字中表現出陽光。陽光並不是很容易就能描繪出來的，但是太陽卻很容易呈現，一個正圓就能給人具體的印象，而且這個正圓要夠大才行，不能像之前那樣只替換文字內的某一部分。這次要將格局放大，借助正圓將兩個字連接起來，因此要先畫出一個大圓環。

由於「曙光」有嚮往著美好的含義，因此字形本身應當是優美的才對。而説到字形優美且簡練的字

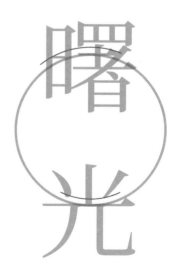

體，那首選宋（明）體，其中做得比較好的是日本的明朝體。這裡我使用了日本的小塚等寬體把這兩個字分別打出來，直排後將圓環放置在兩個字中間，發現字裡有許多筆畫與圓環重疊，為接下來的替換動作提供了良好的基石。

　　這裡雖然是以明體為基本架構，但筆畫的形態仍需要重新設計，為使其與圓環能結合得更為融洽，要將明體標誌性的三角襯線去掉，重新提煉出一套較圓融柔和的基本筆畫，為下一步做字做好準備工作。

　　接著要用重新設計的基本筆畫，參考明體的結構，把文字重新拼合出來。這裡要先特別提醒大家一下，做明體類的字時，除非是要隨意拼字，否則不要光憑自己的感覺去做，而是要找出相近的明體字來參考。因為宋（明）字體有著悠久的歷史，是一脈傳承演變而來的，這使得其結構很多樣，沒有固定規律，需要長時間臨摹才能掌握。能做出一款高品質的宋（明）體字的設計師，必定有著很強的字體設計能力與基本功，通常這都是從事專業字型設計的字體設計師才具備的，這可能也是中國這類字型發展比較緩慢的原因吧。

　　而要找哪些宋（明）體字作為參考呢？這裡推薦幾款優質的日本字體，下圖從左至右依序為：小塚明朝 Pro、FOT- 筑紫明朝、FOT- 筑紫 A オールド明朝、遊明朝體 Pr6N。其中有兩款是筑紫的明朝體，很多人會喜歡筑紫明朝體，是因為它的字型特徵比較強烈，包括我在內。而這兩款字型也較常用於內文字體。

曙光　曙光　曙光　曙光

小塚明朝 Pro　　　FOT-筑紫明朝　　　FOT-筑紫　　　　游明朝体 Pr6N
　　　　　　　　　　　　　　　　　Aオールド明朝

回到正題，接著要將重新設計的筆畫參考明體字結構替換回去，同時省略與圓環重疊的筆畫。而「曙」字的日字旁，由於底端的橫畫與右邊的撇畫挨得很近，所以也對底部的橫畫進行了省略。

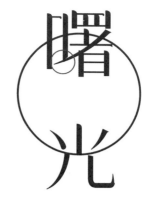

字形完成後，發現中間的圓環內部太過空曠，需要加入一些元素來充實整體視覺。這裡加入了一隻象徵希望的飛鴿剪影與中文拼音。

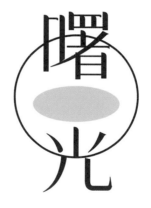

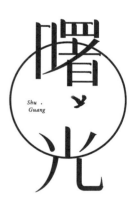

覺得好像還可以再添加一些輔助文字，讓內部空間更豐富，故又加入了一段補充性的文案──迎著曙光的方向。

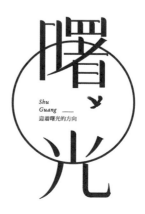

最後在筆畫的交叉點加上圓角，讓不同元素的搭配更為和諧，同時字形柔化後，增強了「曙光」溫暖的感覺。至此，字體設計就完成了。

這個案例透過元素替換的方式將兩個字連接了起來，而且替換後融合得很自然，這與原字體本身的結構有很大的關係。切記：不要為了替換而替換，甚至因此大幅修改字體的結構，使最終設計的字體既不美觀又無法識別，這可是很多初學者常犯的錯誤。

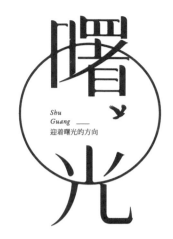

案例 3　悟空

小時候最喜歡看的電視劇就是《西遊記》，翻來覆去看了很多遍。想必大家最喜歡的角色應該就是孫悟空了，畢竟他神通廣大、無所不能。還有一代神劇《齊天大聖東遊記》中周星馳飾演的至尊寶，更是經典到無可替代。最近又聽到戴荃的《悟空》這首歌，歌詞寫得非常棒，因此就以此歌名為題開始了設計。

「悟空」是一個非常具象的人物，他的標誌性物品是緊箍圈和金箍棒。金箍棒用圓端筆畫畫一條直線就表現出來了，但它不具有獨特代表性，因為漢字就是由線條構成的。可是緊箍圈就不同了，它的造型獨一無二，特徵強烈，而且同樣可以使用圓端筆畫繪製出來。其實這裡就已經在暗示我們，可以考慮使用筆畫的方式來做這組字。

金箍棒　　　　　　　　　　　緊箍圈

先使用圓端筆畫將這兩個字依照通用體的構造做出骨架：在等大的字面框中進行設計，並將「空」字的上半部用連筆方式進行減化。

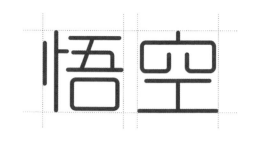

簡化後的「空」字上半部形態，與緊箍圈的形狀很相近，只要再加上幾個圓弧就能完成，而且簡化後也並未影響到文字的辨識度，因此十分適合用元素替換的方式做字。接著在「悟」字中也同樣添加了一些圓弧，讓兩字的風格更加一致。

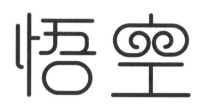

現在，設計好的這兩個字，放在一起看並不是很協調，於是要再尋找一種方式使其融為一體。此時可以觀察看看，有沒有連接的可能性。將文字直排後，可以發現「悟」字的「口」，能與「空」字上頭的點連起來，因此就有了第二稿的模樣：接著將「口」字直接簡化為圓形，再透過從底部斷筆的方式，與點連在一起。由於「空」字頂部幾乎都是曲線造型，但底部全是直線，字體顯得極不協調，所以在加入曲線的同時，也同樣在底部做了斷筆設計。

在第三稿的調整中，考慮到直排的關係，將字面進行了縮窄，使得筆畫變得更緊密了，「口」字由於簡化成正圓後內部顯得很空，所以在裡面又加了一個圓形。調整到這裡，覺得目前「悟」字看起來還是有點奇怪，需要進一步優化。

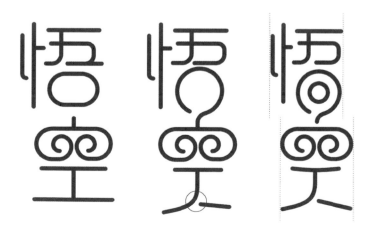

於是這裡對「悟」字再次進行調整，將同心圓的形狀改為螺旋紋，同時取代了「空」字的點畫，這樣調整後的形態比之前靈活多了。為了與螺旋紋融合得更協調，「悟」字中「五」的底部筆畫也跟著改變了角度，同時還把「悟」字與「空」字中的一些橫畫，調成內凹的形式，增強了些許奇幻感。

如此一番調整後，字體看起來舒服多了，但還沒有到完美。此時發現若在「悟」字底部的螺旋紋末端加入一個尾巴，就成了雲朵的形狀，這同時又可以讓人聯想到孫悟空的筋斗雲，這樣巧妙的替換，也為字體增添了很多靈氣。最後把「空」字底部之前斷開的橫畫重新連接上，這樣才不會顯得過於零散。

調整前後的對比如右圖所示。

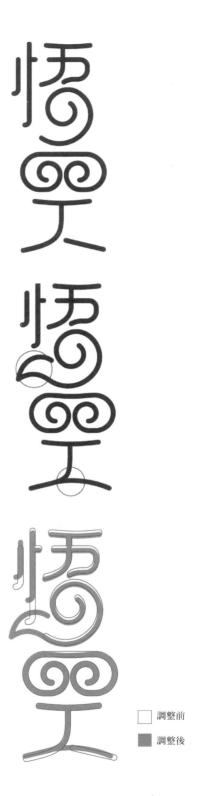

□ 調整前
■ 調整後

至此，字體設計就完成了。最後，在字體的左下側，使用具古樸感的清刻體，加上《悟空》這首歌的演唱者「戴荃」，並配以襯線體的中文拼音，這樣這整組字的設計就徹底完工了。

　　透過這個案例的示範，可以看到字體是怎樣一步步被拆解成元素後重組，且為了使其融合得更協調，元素周圍的筆畫也要有所調整，這樣替換元素後的字體才會顯得自然協調。

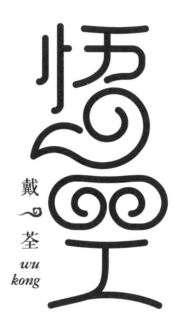

字間連接

　　字間連接在做字體設計時，其實很少使用，因為很多情況下，不連接反倒比連接要好很多，但是很多初學者會誤以為使用字間連接，才算是有做字體設計，其實這是一個很嚴重的錯誤。

　　本節只是向大家簡單介紹字間該如何連接，切忌把設計感全部寄託在字間連接上，它只是一種做字的方法，而且使用的頻率並不高。隨著你對字體設計的理解逐漸加深，便會發現字間連接的一些弊端。

案例 1　　起點

　　在人生的旅程中，我們會放棄和堅持一些東西，在這其中可能就會出現很多的起點，大家應該都希望能夠勇往直前地走下去，就好比我當初選擇設計這條路一樣，大學應當算是我的起點。但如今，還堅持走在這條路上的大學同學已經寥寥無幾了。此時讓我不禁想起一句話：「設計之路漫漫，唯有堅持方可抵禦歲月漫長。」送給還在路上的你們。

　　在起初構思的過程中，我發現「點」字中封閉的「口」字恰好可以用箭頭圖形進行替換，而且這樣也更能表現出「起點」的含義。首先將文字打出來，然後縮小字距，讓兩個字底部的筆畫挨得越來越近，這樣再使用字間連接是最恰到好處的。這也是用「字間連接」來設計的一個重點——靠近原則，即文字間某些筆畫若挨得很近，就很適合使用字間連接，連接後的字體也才會顯得舒服協調，這同樣適用於字體內部筆畫的連接簡化。一定不要為了連接而破壞文字原有的結構，這反而會讓字體設計扣分，這同時也是不建議大家太常使用「字間連接」設計的主要原因。

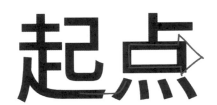

大致構思好方向後，先
使用筆畫工具將基本的字體
繪製出來，然後依照上文提
到的「靠近原則」，將一些
內部的筆畫連接起來，並進
行了對齊。

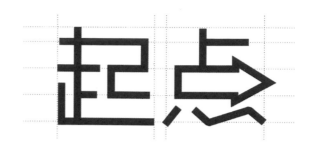

接著將字距縮小後，再
次按照靠近原則，將兩個字
互相連接。箭頭部分藉由斷
筆設計進行連接，與「起」
字內部形成拉長且連續的延
伸視覺，恰好能表現出「起
點」背後的艱辛。

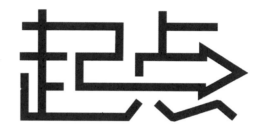

目前的字體看起來並不
是最佳方案，還需進一步調
整。為強調出箭頭與速度
感，又加入了一些輔助性的
元素來豐富畫面。圖形的添
加都是錯位的，以達到具前
後關係的視覺層次感。

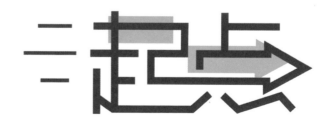

為了進一步強化速度感，將字體朝著箭頭的方向傾斜，增加了動感，然後在內部加入中文拼音，接著又做了兩款延伸提案，其一是加入了一些更有視覺衝擊力的碎片，其二則是去掉了多餘的裝飾性線條。

最終選擇了第三款方案，因為它畫面既簡練又效果飽滿。這個案例介紹了使用字間連接方法做字時的靠近原則，這同時也是所有連接簡化設計的原則。不要只為了達到連接的效果，就過度修改字體結構，這樣設計出來的字體才會比較自然。如果想強化效果，可以添加一些圖形類的輔助元素。但在加入這種與字體無關的元素時，要注意不要喧賓奪主，並盡量保持字體整體簡練的風格。

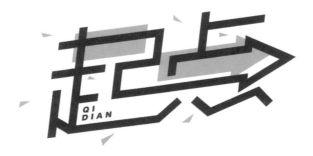

案例 2　信仰

　　之前在網路上看到有人説：「我們缺少信仰。」這裡的信仰又該如何理解？我個人對信仰的初步理解是：起初是人們對死亡的恐懼，需要信仰來減弱這種恐懼感，逐漸地，信仰發展得越來越廣泛，上升至人生的層面，乃至哲學的高度，所以「信仰」一詞真的太過深奧了！

　　在開始做字之前，我就已經確定要使用字間連接的方式，來表現「信賴、依託、信仰」的感覺。先把字打出來觀察一下該如何進行連接。最常見的連接方式是橫排左右式的連接（如下圖中的 A）。還有一種是錯位式的連接，這時就要注意閱讀順序了，人們習慣的閱讀順序是從左至右、由上至下，所以首字要居於上方（如下圖中的 B），錯位後發現「仰」字單人旁的撇畫，與「信」字中的「口」字型疊放在一起後，既能連接，同時又替換了筆畫，而這種巧妙的連接，也使字間連接顯得更自然。

　　C、D 是兩種直排連接方式，C 是簡單粗暴的連接方式，這是下下之選，實在沒有更好的選擇時才會用這種較單調的連接方式。D 與我們的閱讀習慣有些不符，首字應居於左上方才是正確的，我們可以直觀地看到，這種閱讀順序不符合常規的連接方式，看起來就是讓人覺得不舒服，從而導致不美觀。即使字體本身設計得很好，若連接方式選擇錯誤，整組字體就前功盡棄了，這也是不建議大家使用字間連接來做字的原因。

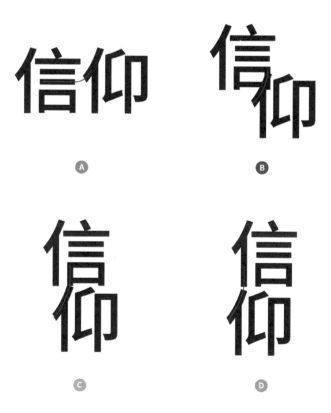

再次強調：切忌破壞字體本身的結構，只為了連接而連接，這樣做出來的連接效果非常差，倒不如不做連接，而且很多文字組合後並不適合連接。

所以，最終選擇 B 這種靈活巧妙的連接方式。由於這樣連接會拉長「信」字中的「口」，因此要將字面設定長一些，並將筆畫寬度設定得較為纖細，先將第一稿的基礎字體製作出來。

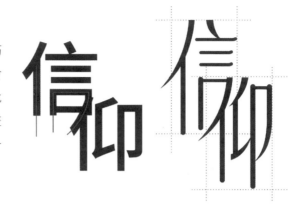

做完第一稿後，發現整組字中撇畫的占比較大，可以將撇畫作為這組字體的主要特徵，所以接著將「信」字中的點畫與「仰」字中的鉤畫，均調整成撇畫形態。在調整「仰」字時，採用簡化方式對筆畫進行了調整。

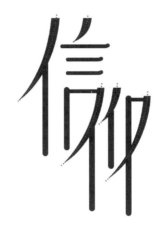

接著要為字體加上圓角，做了幾種嘗試，覺得還是原來撇畫一致的樣子看起來最舒服。

大致架構確定好後，開始對字體內部細節進行調整。原字體過於修長，而且「信」字過寬，看起來很不協調，重心相較「仰」字顯得低。針對這些問題細化調整了第二稿，並在筆畫交叉處添加圓弧，使字型更加柔和、統一。

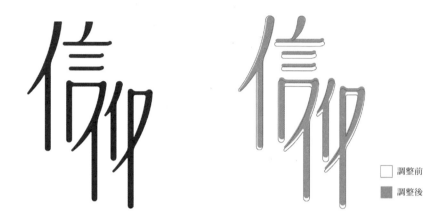

□ 調整前
■ 調整後

最後，搭配同樣優美且具有手寫感的 Garamond 字體的中文拼音，放置在左下角，讓視覺更豐富，這樣字體設計就完成了。

這個案例起初嘗試了幾種字間連接的方式，最後確定藉由借用筆畫的方式將兩個字連接起來，也正是這個原因，將字面設定得較高，並且為強調撇畫特徵，對字中的筆畫進行了調整。在設計字體的時候，要時時注意字體設計的基本規則，不要顧此失彼。

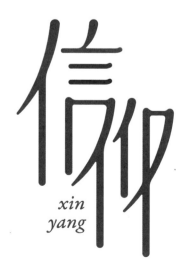

字型中的曲線

　　在漢字中，除了橫、豎這類近乎直線形的筆畫，還包含撇、捺、點等曲線形筆畫，這些筆畫的流暢度對於字體設計來說是非常重要的。實際上，可以把字體設計視為線條藝術的一種，因此了解與掌握曲線的繪製方法，是學習字體設計的一門必修課，這對以後的應用也有很大的幫助。

　　先來了解曲線的繪製方法。其實，中文與歐文在某種程度上是相通的，歐文字體本身曲線就偏多，可以藉由觀察歐文花體的路徑圖，從中發現一些規律，這將對設計中文字體有很大的幫助。

　　觀察這些路徑圖，有沒有發現一些共同性？這其實就是繪製曲線的要點：

　　（1）添加錨點的位置都是曲線的最高點，即垂直（90°）與水平（0°）的切線上。這種點通稱為「極值點」。

　　（2）錨點的把手都要延伸出來，這樣繪製的曲線才會流暢。

　　（3）錨點的疏密程度要根據狀況合理調節，這一點需要有草稿的輔助，並且對曲線有一定的了解。其中的第二點要求把手都要延伸出來，但不能超出另一個把手的延伸線，要在三角形的範圍內進行調整。

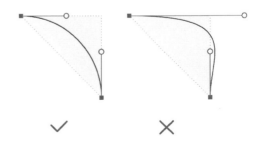

規則最重要的是前兩點，雖然看起來可能很容易，但實際操作起來就難了，想要深入理解與掌握，只能透過親自臨摹練習才可達成，下圖就是我做的花體字臨摹練習。

案例 1　柔情蜜意

　　先從最簡單的筆畫做字方式講起。「柔情蜜意」給人的直接感受就是浪漫、纏綿、柔美，因此在字體中一定要有曲線的存在。在打出這幾個字後觀察發現，文字本身直線類的筆畫偏多，這剛好是我們想要的。

柔情蜜意

　　當文字本身直線類筆畫居多時，可以在保留筆畫特徵的前提下加入曲線，或者將直線改為弧度較小的曲線，例如，這組字中的「情」字。確定大方向後，首先畫一畫草稿，切記不要直接用電腦來做！因為草稿能讓你看到曲線的走勢，用這種方式做字會很省時。在這組字體中使用了大量的曲線，但還是保留了一定的直線，這樣字體才不至於過軟。過軟的字體有時會適得其反。現在這樣剛剛好，柔中帶剛、剛中帶柔。

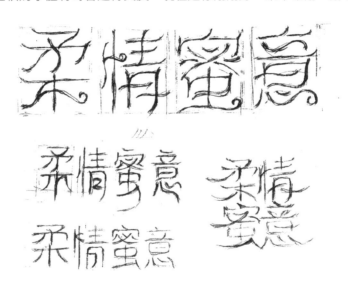

　　根據草稿，在軟體中先初步描出字體的骨架，其中最能展現字體設計風格的就是「口」字的造型。在採訪森澤文研的字型設計師時，他們評比字型種類的方法，就是觀察「口」字的細節，所以我們平時在做字時，一定要留意「口」字的設計。

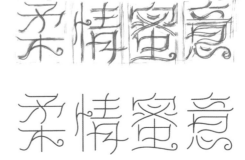

由於草稿本身畫得不夠細緻，初稿字體還需繼續修正，查缺補漏，耐心調整使其曲線流暢。這裡將調整後的錨點把手全部顯示出來了，方便大家對照，可以看到錨點的位置都在極值點上。

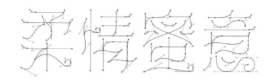

調整前後的對比如右圖所示。

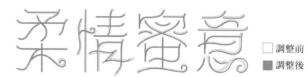

☐ 調整前
■ 調整後

下面將字面壓扁一些，這樣橫排後會更耐看。

大致確定字體架構後，又嘗試了幾種軟體內建的筆畫樣式，但都不是很滿意。

最終，還是採用圓端筆畫的方案，搭配 Book Antiqua 字體的中文拼音，字體設計就完成了。

本案例主要向大家介紹了曲線類字體的設計步驟。草圖是必不可少的，平時做字時要多注意「口」字的設計。接著在軟體中選擇極值點，這對繪製出的曲線品質有著極大的幫助，剩下就是耐心調整的時間了。

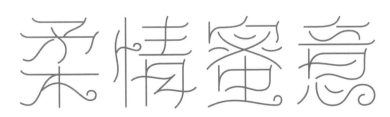

案例 2　夢想

　　我見過很多設計師設計的「夢想」，我的「夢想」節選自「堅持自己的夢想，即使沒有翅膀也能飛翔」這句話。其中，「翅膀」容易讓人聯想到曲線，而且夢想都是美好的事物，這與曲線的美感很契合。這組字本身曲線類的筆畫就偏多，也為後面的設計奠定了基礎。

　　在設計這組字體時，曲線是主要特徵，所以也使用了大量且複雜的曲線來繪製草稿，並將字中所有筆畫都調整為曲線，透過筆畫的大量重複，增強了視覺力道，可見右圖的草稿。

　　這次字體設計使用了軟體中的「螺旋工具」，操作很簡單，只需要點擊畫布兩下，設置「衰減」與「區段」參數即可。

　　下面為筆畫製作畫刷，方便下一步驟的向量化。建立方式在之前的案例中介紹過，選擇「**筆刷 > 新建筆刷 > 藝術筆刷命令**」，在「**藝術筆刷選項**」對筆刷的筆畫進行設置。

準備工作完成後，就可以開始依
照草稿繪製最初的字體形態了，由
於草稿畫得並不細緻，在向量化時
又重新做了調整。

由於曲線較多，要耐心繪製，才能將每條曲線調整到最流暢的狀態。為進一步增
強層次感，在曲線的間隙中加入了虛線。虛線可直接在筆畫中進行設置。

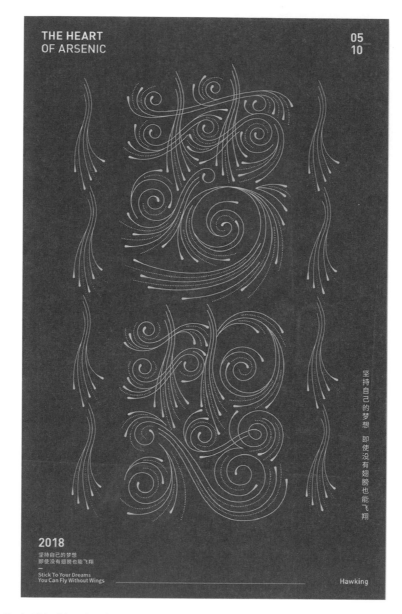

2018
坚持自己的梦想
即使没有翅膀也能飞翔
—
Stick To Your Dreams
You Can Fly Without Wings

Hawking

坚持自己的梦想 即使没有翅膀也能飞翔

　　最終的字體設計已經脫離了漢字原有的形態，風格極強，再加入一點輔助的資訊及文案，就能直接做成海報了。

　　此案例使用了大量的曲線，這種極其繁複且全都是曲線的設計，對繪製曲線的能力也是一種考驗，但熟能生巧。若想盡快掌握曲線的繪製，就千萬不能偷懶。

Glyphs 基礎

前面的案例都是使用 Illustrator 這款軟體來繪製曲線的。另外還有字型設計這一領域，對於每一個熱愛字體設計的設計師來說，終極目標應該都是能設計出一套獨創字型，使自己的作品能夠長久地保存下來，服務大眾。有一款專門用來做字型的軟體，最近人氣也非常高，那就是 Glyphs。它是由德國研發的，是一款字體修改和設計工具，可以幫助使用者修改現有字體，或者創造自己喜歡的新字體。

可能有人會問：「這與曲線有什麼關係？」我們已經知道 Glyphs 是一款專門製作字型的軟體，由於字體本就是線條的藝術，因此這款軟體繪製線條、優化線條的功能非常好，繪製曲線也變得簡單了許多。不過目前這款軟體只有 Mac 版本，且只有付費版，門檻稍微有些高，但對字體設計有極大的幫助，完全可以將其當作另一個調整字體曲線的軟體。

· 介面簡介

打開 Glyphs，桌面沒有任何反應，需要按下 Command+N 鍵，才會彈出右圖所示的介面。該視窗可預覽所有字元符號和字體，可以幫助我們設計整個字型系列，但對於調整曲線並沒有太多作用。

按兩下任意一個字元後，就進入該字元的編輯介面（如下圖以字母 a 為例），也是調整曲線的操作介面。我將常用的部分標示了出來，可大致參考。

· 基礎介紹

下面講解 Glyphs 繪製曲線時的一些基礎知識。首先，在檢視視窗中可以看到輔助線框與淺色的文字。由於該軟體是由德國研發的，預設設計的是歐文字體，因此輔助線框也是針對歐文設計所使用的。其次，淺色字體並非設計好的字體，只是作為對照。換言之，上述這兩點對於調整中文字體的曲線沒有任何作用，可以先跳過。

· 路徑的方向

在 Glyphs 中，路徑是有方向的，如下圖繪製的兩個矩形，在路徑上有一個箭頭圖示，表明路徑的方向，可以看到目前兩個矩形的路徑方向都是逆時針的，最終效果並非是內部中空的方框，而是一整塊實心的矩形，這並不是我們想要的。

這時需要調整內部矩形路徑的方向，有兩種方法。第一種是單獨調整，先點選要調整的路徑，然後按一下滑鼠右鍵，選擇「**逆轉選取外框的方向**」命令，此時可以看到路徑的方向被調整成順時針方向，這樣預覽的效果才是正確的。

第二種方法是整體調整，直接點選整個字體，然後選擇「**路徑 > 修正路徑方向**」命令，此時軟體就會自動智慧地對路徑的方向進行調整。此方法簡單易用，是最常用的路徑方向調整方法。

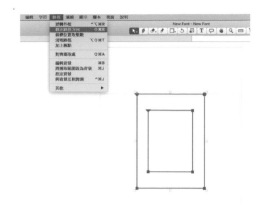

·把手的添加

Glyphs 的機制與 AI 有所不同。AI 是以錨點為單位添加把手的，而 Glyphs 則是以線段為單位，且 Glyphs 中的錨點與 AE 中錨點的含義是一致的，亦為軸心點的意思。所以在 Glyphs 中不能將其稱為「錨點」，稱為「**節點**」比較適合。

下面以矩形為例，介紹該如何添加把手。

首先，要用「**矩形工具**」繪製出一個矩形，將滑鼠游標放在要新增把手的線段上，然後同時按下滑鼠左鍵和 Option 鍵，此時會發現在線段上出現了兩個圓形的把手，就表示新增成功了。

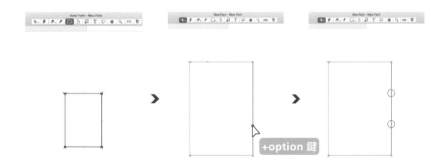

還有一種方法，是新增極值點把手樣式，如下圖繪製的圖形，同樣是將滑鼠放在要新增把手的線段上，然後同時按下鼠標左鍵和 Option+Shift 複合鍵，此時新出現

的把手就自動調整成 90°或 180°，每條線段都按此方法新增，就有了最後的圖形，此方法對繪製曲線有一定的幫助。

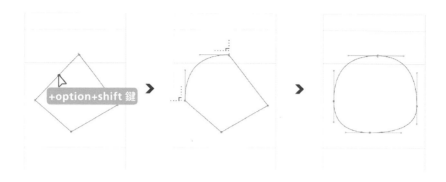

所有把手只需先點選，然後按 Delete 鍵就能直接刪除。

・ 平滑節點的添加

先繪製出一個簡單的圖形，按照前面介紹的方法，在節點上加入極值點把手。目前，把手都是共線的，但當單獨調整一個把手時，會出現尖角，這表明該節點並非平滑節點。在調整曲線時經常會用到平滑節點，該如何調整呢？

首先選中節點，然後點擊兩下或按 Enter 鍵，會發現原本是正方形的節點圖示變成了圓形，這也就表示圓形為平滑節點的圖示。現在再調整平滑節點的一個把手時，另一側就會跟著動作。

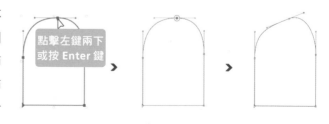

上面講解的方法是單一新增，還有一種全體智慧新增的方法：選取要調整節點的圖形，然後選擇「**路徑 > 清理路徑**」命令。此時會自動對圖形中可調整為平滑的節點進行調整，可見調整後的路徑節點圖示的變化。

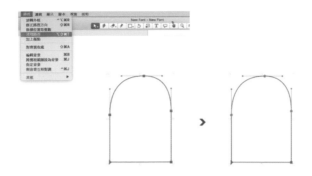

· **曲率的調整**

Glyphs 中有專門調整曲線的功能，在介面右側的「**調整曲線**」面板中，可以看到面板兩端有兩個數值可以調整，這是用於設置把手的長短比例，常設置為 55~80%。下方還有一排方塊按鈕，用來調整把手長短。

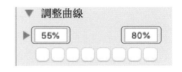

下面詳細看看是如何調整的。首先點選要調整的線段，按一下兩端的方塊按鈕（見右圖）。把手的延伸比例都是相同的，且長度也是遞增的。也可一次選取多條線段一起調整，透過圖示可以看到，這一橫排按鈕表示兩端把手的長度比都是一致的，並從左至右遞增。此時可能會有人問：「不等比的該如何調整呢？」

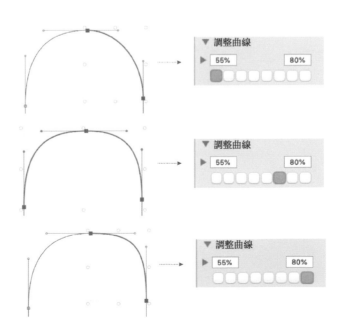

接下來介紹下不等比的把手長度比該如何調整。
在左側數值的前方有一個箭頭按鈕，按一下後會出
現右圖所示的面板，右側比例數值按圖中方式設置，
可以看到中間出現了一大塊陣列的方形按鈕，這裡
可以把它理解為座標，圖中標示出的斜線表示兩端
的比例數值是相同的，其餘的按鈕就是比例數值不
相同的了。

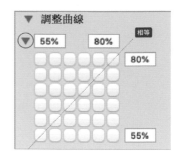

下面以圖示的方式展示該功能的強大。

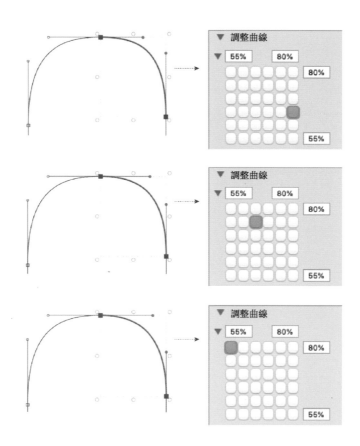

此功能將調整曲線變得簡單了很多，按一下按鈕即可調整，而這在 Illustrator 中
是無法實現的。

・極值點的添加

Glyphs 還有一個強大的功能：在繪製好的路徑中自動添加極值點，該功能可極大地提高繪製曲線的效率。

以下面案例的「生」字為例，原字體是在 Illustrator 中設計的，但節點的位置並未在極值點上，調整曲線會比較麻煩。此時可以直接在 Illustrator 中複製，然後到 Glyphs 中貼上（由於兩款軟體是互聯的，可支援這樣的操作）。但當將「生」字貼到 Glyphs 中時，會發現路徑的方向是錯誤的，從預覽圖中就可以發現，因此要先將路徑的方向調整正確。

接下來選取所有路徑，在功能表列中選擇「**路徑 > 加上極點**」命令，此時會發現路徑在極值點處自動產生節點，之後要調整也很方便。

可以看到新建的極值點為平滑節點，將多餘的節點刪掉（這些多餘的節點都在「生」字的三條橫畫中），再調整就容易多了。

該字體由於起初在 Illustrator 中建立的曲線流暢度就很高，使得在 Glyphs 中使用極值點調整後，字體的差別並不是很大。因為當時在 Illustrator 中調整耗費了很長時間，才將曲線的流暢度調到適合的程度，但使用極值點調整要省時得多。

最後，推薦大家先在 AI 中將大致的曲線繪製出來，然後再黏貼到 Glyphs 中調整。或者可以直接在 Glyphs 中製作曲線類的字體。因為該軟體對繪製曲線已經優化到很成熟的程度了，今後該軟體有望成為各字型設計師電腦中常駐的專業軟體。

歐文中用

　「歐文中用」是漢字字體設計中很常用的一種設計方式，也就是使用歐文字體作為設計中文字體的靈感來源，這種設計方法可誕生出一些新奇的字型，趣味橫生。若想靈活運用此方法，掌握漢字結構是基本的前提，更重要的是要養成平時多看的習慣，這樣才能儲備一些獨特的歐文字體風格。當然，平時多看並不僅限於歐文字體，只是提醒一些初學者，這個習慣是非常重要的，不僅能看到一些新鮮的設計方式並擴展眼界，也能提升審美能力，這種設計品味的提升對設計是非常有幫助的，可以先做到「眼高手低」，而不是一直停留在「眼低手低」的狀態。

案例 1　　伯德小姐

　哥德體是「歐文中用」做字方法一個較為典型的例子，但哥德體有別於其他的英文字體，帶有很強的規律性，因為它是使用獨特的工具所繪製出來的，那就是英文書法中常用的平頭筆。下面透過幾張圖片，向大家簡單介紹平頭筆與哥德體之間的關係。

在 Be 上找到一款由 Chen Tao 設計的中文哥德體，可以看到他設計的這款字體非常符合平頭筆的書寫習慣，而且整體與歐文大寫字母的特徵非常切合。另外廖恬敏（Tien-MinLiao）設計的哥德體，也同樣符合英文的書寫方式。這在在告訴我們，要想做好中文哥德體，就要讓筆畫的形態盡可能地符合平頭筆的書寫習慣。

哥德漢常規

中文字樣

英文配字

UABCDEFGHIJKLMN
OPQRSTUVWXYZ
abcdefghijklmnopqrstuvwxyz
1234567890%&;!?*

左：使用襯線作為裝飾元素　　右：想像它們是使用同一種書寫工具

120

對哥德體有所了解後，開始設計本次的「伯德小姐」這個案例。《伯德小姐》是一部非常好看的電影（台譯《淑女鳥》），我之前看過香港上映時的海報，中文字體做得不太好。不知道大家有沒有這個習慣，我平時會留意一些身邊與字體相關的事物，例如：街上的牌匾、零食包裝上的字體……看到不好的也會吐槽。設計這組字體就是想看看我自己是如何詮釋的。

在原海報中使用的就是一款哥德體，所以我找了一款與其近似的 Engravers'Old English BT 哥德體，先使用這款字體將大小寫字母和字元都打出來，為接下來的拼字做準備。

ABCDEFGHIJKLM
NOPQRSTUVWXYZ
abcdefghijklm
nopqrstuvwxyz
0123456789
!@#$%^&*()
{}:">?.,

先從選擇橫豎筆畫開始，這裡選了幾種橫豎筆畫形態。像這類有著多種不同筆畫形態的字體，優點是可以做出很多變化，使字體看起來不致呆板。但也由於它的多樣，要是處理不好，很容易使字體看起來過於混亂，所以一定要控制好程度。

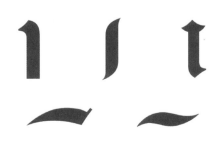

其實這種平頭筆的書寫規律可以在軟體中模擬出來，如果沒有平頭筆也沒有關係，可以直接在 Illustrator 中透過新增筆刷的方式，來做出平頭筆的效果，當然有真的平頭筆就更好了，這樣能更確實了解平頭筆寫起來的樣子。在之前的文章中介紹過建立筆刷的方法，這裡簡單說明重要的幾點，「**角度**」就是線條傾斜的角度，「**圓度**」一定要設置成 0。

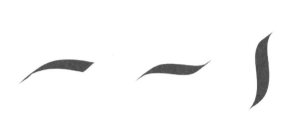

確定筆畫的形態後，先大致用平頭筆畫出草稿。在畫草稿的時候盡可能充分展現出英文字體的襯線特徵，比如「德」字的一些簡化方式。這樣的草稿能夠讓你做到心裡有數，並且方便進行下一步的設計。

這裡使用 iPad 上的 Procreate 軟體畫了一個草稿。這種草稿主要用於提供一些設計的思路，後期的操作與調整絕大部分都是在軟體中完成的。但是如果軟體操作很不熟練，也就是「**鋼筆工具**」用得比較差，那麼草稿就需要做到非常詳盡，把軟體當作向量化的工具，將大部分時間用在草稿的繪畫中。這樣做字的效率就會比較高。

思路大致梳理清楚後，打開軟體來完成這四個字。還是用同樣的方法，在英文字體中選擇筆畫，然後拼出中文字體。可以先從筆畫多的「德」字開始，以確定整體字面的大小。「德」的雙人旁與草稿有些差別，主要是為了增加一些變化與層次，並與「伯」字的單人旁區隔開來。

「小」字是這組字中筆畫最少的，也是相對比較難做的一個字，主要是撇捺這兩筆，需要用平頭筆來了解下這兩筆的形態是什麼樣的。

排列文字後，發現了幾處問題：

（1）「伯」字中的「白」有些過於花哨，需要簡化。

（2）「伯」字看上去有些瘦高，這與它本身的結構有關係，為了使字體看上去協調一些，需要將它適度地增寬。

（3）「小」字由於筆畫較少，需要將筆畫增粗。發現問題後逐一進行調整，並將字面高度一起縮小。

調整前後的對比如下圖所示。

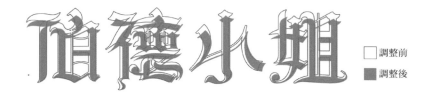

□ 調整前
■ 調整後

最後，把字體整體壓扁一些，這組字體就設計完成了。

　　這個案例選用的是哥德體，屬於視覺感極強的字體，可以看出是使用平頭筆繪製出來的。我們要先了解它的書寫方式，再開始做字，這樣才能將中文和歐文融合得更為和諧。原字體就是設計者不了解哥德體，只是使用哥德體的特徵替換到明體字中，而且設計出的字體完全沒有靈魂。當我們平時碰到某些歐文字體是使用工具繪製出來時，要先了解它們是如何書寫出來的，然後再「歐文中用」。在拼字的時候，多嘗試幾種可能性，可能你會覺得比較麻煩，但反覆推敲後的字體，品質肯定會比較出色，而且使用這種方法設計出的字體具有多樣性，每個人設計出的字體都不相同，這也是用這個方法做字的有趣之處。

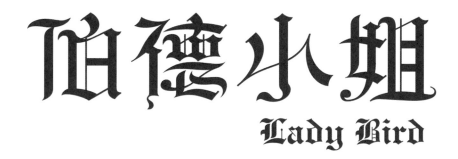

案例 2　怪我咯

　　「怪我咯」同樣是一個網路流行用語。大家可能發現了，我平時會選用一些網路用語作為設計的內容，主要是覺得這些詞都很有趣，設計時也不像設計商用字那麼綁手綁腳。

　　「怪我咯」的意思其實是不應該怪我，有種反諷意味，最近好像出了一首歌也叫《怪我咯》。這種另類有趣的詞語，使用「歐文中用」這樣有趣的方式製作再好不過了。右圖這款歐文字體是平時瀏覽網路時存下來的，因為是圖片格式，並不像上一個案例有字型檔可以下載，不過這並不影響我們使用。

　　這款歐文字體非常獨特別致。我平時在瀏覽作品時，習慣將看到的一些獨特字體都保存下來，作為自己的靈感庫。

　　先來剖析這個字體是如何做出來的。以字母「O」為例，在下圖的步驟中，前兩個圖形與漸層方式很簡單，這裡就不多講解了，很多人不熟悉的是第三個線條形式的半圓是如何製作出來的。

　　這其實並不難，只是 Illustrator 中「**混合工具**」的應用。要先畫出兩條線，然後選擇工具列中的「混合工具」（W），選取一條線後再按一下另一條，中間的空白區域就會生出線條了（為了讓大家理解是兩條線，我用紅、綠做出了區分，但在這個案例中筆畫的顏色都要設為黑色），接著按兩下「混合工具」，彈出「**混合選項**」

對話方塊，在「**間距**」選擇指定的步數，我設定的步數為 40，此參數的大小可根據繪製的圖形大小靈活設置。

　　了解這款歐文字體是如何製作的之後，先觀察這三個字，思考下如何將中文字體與這款歐文字體融合起來。這款歐文字體的主要特徵，在於它是由一些色塊與陣列的線條組合而成的，並且基本是線條與圓的組合，那麼接下來的重點就放在如何在字體中融入圓形。簡單明瞭的替換方式是將「口」字用圓形替換，這在之前的章節中已經詳細講解過。「我」字中替換圓形的部分主要作用是連接，但在「怪」字中並沒有好的替換位置，唯一能加的位置就在「忄」的點畫上。

怪我咯

　　基本規劃好後，在等大的字面框內使用從歐文字母中提取出的矩形作為筆畫，先使用矩形做字的方式將字體架構設計出來，直接將圓形和半圓替換進筆畫，其中「怪」與「咯」都含有「又」字結構，故將其簡化為一致的結構。但由於「咯」字中兩個正圓的黑度過大，將其中的「又」字結構擠在了右上角，為使黑白協調，「咯」字中「又」字的筆畫寬度要再縮窄許多。

但字體目前還存在諸多問題，首先是「咯」字與其他字的視覺比重不一致，這與它自身的結構有關，因此將這個字向外增寬了一些。「我」字上方死黑一片的撇畫則進行了簡化，並將底部的兩條撇畫簡化為了一條。另外，後兩個字的下半不是撇畫就是圓形，這與「怪」字的「土」很不協調，所以將豎畫調整為斜線，以緩解此問題。

接下來要為字體加上陣列的線條。在「怪」與「咯」字中加進了三角形的陣列線條。這種線條設計在歐文字體中也可看到。而對「怪」字中的「土」則做了兩種嘗試。如果不加線條，「怪」字的黑度會過高，和後兩個字中矩形與線條的占比差別過大，所以對「怪」字進行了調整。雖然簡化的幅度有些大，但三個字組合起來後並未影響到閱讀，因而採納了此方案。

最後，將「怪」字的點畫增大後，字體設計就完成了。歐文字體的主要視覺特徵，已經很和諧地融入中文字體當中，使得字體充滿了另類獨特的氣質，並搭配一款與中文字體中圓的特徵相一致的 Acrom 字體。

此案例是從這款富有創意的歐文字體中汲取養分的，首先分析清楚它的製作方法與構造規律，在設計中文字體時先從黑部開始，著重對「咯」字的視覺大小進行了調整，在確認無誤後，再加入陣列線條。對細節微調後，創意感十足的「怪我咯」字體就設計完成了。

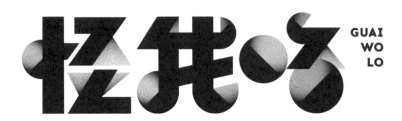

GUAI
WO
LO

案例 3　智商感人

　　「智商感人」是一個網路用語，暗諷別人智商過低、太笨。隨著網路越來越發達，網路詞語也越來越流行。乍一看，還真不曉得這些詞的意思，只是覺得很有趣。若想了解它們的含義，只能透過 google 才可以了解到，為了不被時代甩在背後，看到這些新詞還得及時「補課」才行呀。

　　在設計這組字的字體之前，我發現了一款很獨特的歐文字體。通常選用「歐文中用」這種方式做字的，所參考的歐文字體都要十分特別才行。當我看到這款字體的時候，就刻意將它保存了下來，畢竟隨時都可能用上。我發現這款歐文字體的緊張感與「智商感人」的含義非常貼合，於是準備使用它的特徵來進行中文字體的設計。

這款歐文字體的視覺特徵其實很簡單，所有的橫畫都變成向內凹的曲線，而其他筆畫都是直線，這一點很容易與 UD 字型（通用體）結合起來。所以我先從這款歐文字體中提取出筆畫寬度，在等大的字面框內設計出基本的架構。

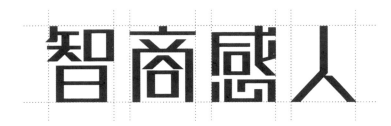

接下來將橫畫調整成內凹的曲線，不過在一些橫畫較多的字體中，並不是所有橫畫都會調成曲線。做出的第一稿字體很難看，導致效果如此之差的原因如下：

（1）過長的橫畫調整成曲線後顯得非常怪異、不協調。

（2）撇、捺類的筆畫調整成直線後，顯得有些僵硬，沒有緊張的感覺。

（3）豎畫設定得太細，導致字體顯得有些「空」，並不飽滿。

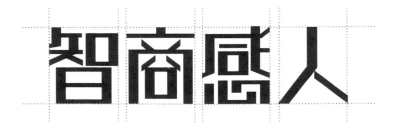

下面逐一解決上述發現的問題。首先將筆畫寬度增大，字面高度縮小，重新製作一稿，其中撇、捺筆畫除「人」字外全部使用豎畫傾斜後進行替換，這樣就凸顯了粗大的豎畫，與歐文字體的特徵相符。

確定基本的骨架後，開始在「口」字中加入內凹的曲線，「人」字則將直線的筆畫調整為曲線，以便與前字搭配起來更協調。由於基礎有打好，再加上適度地加入視覺特徵，目前整體字體看起來還算舒服。

智商感人

　　但還是存在著一些問題，最明顯的是「商」字內部的撇、捺太過一致，沒有變化，並且筆畫有些太細。「智」字中的撇、捺結構與「人」的結構相似，所以調整為一致的曲線。為了增強內凹曲線的特徵，在「口」字結構左上方的橫畫都加入曲線。並增寬了「智」字中「日」字的寬度，使「智」字更加飽滿。

智商感人

　　調整前後的對比圖如下圖所示。

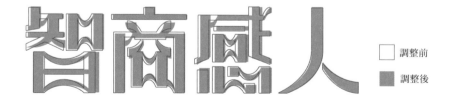

☐ 調整前

■ 調整後

目前字體看起來太密，故將字距拉大。然後將整體字面高度縮小，使字體更耐看。

最後，搭配偏機械感的 DIN 字體的中文拼音，這組字體就正式設計完成了。

此案例使用的歐文字體與通用體很相似，其實這組字體的設計就是在考驗你的通用體掌握程度。其次是視覺效果的統一添加，其中由於「人」字的結構特殊，所以並為百分百地照歐文字體設計，還有「口」左上角橫畫的變化也是如此。

ZHI
SHANG
GAN
REN

網格做字

在版面設計中，網格系統是非常常見的，但字體設計卻很少用到網格，頂多是筆畫對齊用的輔助線與字面框。而本節中所説的「網格」，指的是類似田字格那樣平均分佈的網格，常見網格如下圖所示。

六邊形對角相連作為一個單元格　矩形對角相連作為一個單元格　多個單元格平均排列形成等邊三角形網格　多個單元格平均排列形成等腰直角三角形網格

那麼，這些網格要怎麼使用？下面透過案例詳細介紹。

案例 1　精神圖騰

使用網格這種方式設計的字體都是方硬的，正如「精神圖騰」給人的威嚴感。

首先，要使用網格確定基本的筆畫，這裡使用六邊形的網格來做出漢字的基本筆畫（橫、豎、撇、捺），有點類似填格子遊戲。筆畫有很多種表現形態，做起來趣味性十足。

其實網格本身就具有一定的規律，格子的形態也會直接影響漢字的結構。

以「精神圖騰」為例，首先要確定漢字想呈現的感覺——是自由的還是規整的？以這四個字為例，規整更能表現出恢弘大氣，因此這四個字就要在視覺上做到大小一致、風格有序，換言之，就不能單單按照網格的佈線來直接做字，而要借助網格的規律和基本筆畫來拼字。下面從「精」字開始。

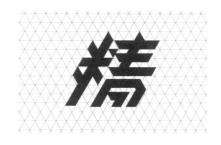
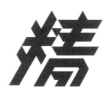

按照筆畫拼湊的初步架構有很多問題。

（1）「米」字旁顯得頭重腳輕，不夠飽滿。

（2）「青」顯得不穩當，而左側太重。

（3）將「米」字旁調矮，解決不夠飽滿的問題。

首先主要調整「青」字的上半部分，將橫畫的造型與長短做了一些變化，使得字形不會太呆板，豎畫尾端多出的折線，是為了解決左側偏重的問題。

綜上，可以看到調整後的字體更加和諧、舒服，同時，左右結構的字又有了左矮右高的規律，接著再以此作為標準，繼續做這組其他漢字。

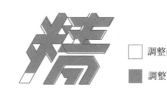

□ 調整前
■ 調整後

「精」字的形態基本確定後，使用它的字面框為基準，將後幾個字一同設計出來，要盡量使字本身、字與字之間顯得飽滿和諧。用這種方法設計出的字體，與使用統一斜線設計出的字體有些相似，但利用網格製作的字體，規律感更強烈，且會促使字形結構發生變化，這種變化產生的特異性會增強字體的設計感，但還是要時時注意識別度，在此確認了「神」與「圖」字的調整，並未影響到字的識別。

然後要注意「圖」字的視覺大小比例，在製作「騰」字時，發現「月」字旁與「圖」的外框恰好重合，所以進行了簡化。但這樣處理導致「騰」字與其他字的寬度明顯不一致，還需繼續調整。

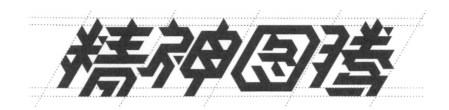

　　接下來對字形再進行調整，其中「精神」兩字透過筆畫之間的增補，使得字與字之間更飽滿了，這樣細微的調整也使得字體更加耐看。由下圖可見，只是「米」字旁輕微的調整，就解決了視覺上不齊整的問題，調整前可以發現，「米」字旁的豎畫長了些，調整後工整了許多。

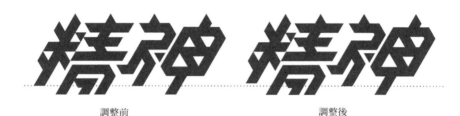

調整前　　　　　　　　　　　　　　　調整後

　　接著將字高縮短，筆畫與筆畫之間調整得更為緊密，去掉了對「騰」字的省略，最後再互相對齊，使整組字更加好看。

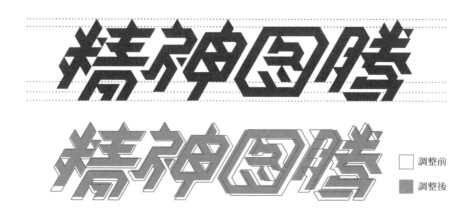

☐ 調整前
■ 調整後

最後，加入 DIN-Black 字體的中文拼音進行搭配，並將其傾斜度與字體的傾斜度調整一致，與中文字體融合得更為自然。

透過這個案例的設計流程可以看到，使用這種方式設計的字體，會有很強的設計感。因為所有的筆畫都是有規律的，為了達到這樣的規律，筆畫還進行了變形處理，這種處理方式在日文字體設計中是非常常見的，原理很簡單，最終的效果也不錯。

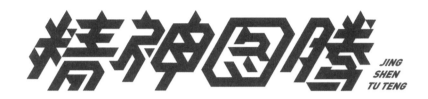

案例 2　語言暴力

這組字有幸入選了《字體呈現 II》，一開始是覺得其本身的字意就很適合使用矩形進行設計，進而才聯想到網格這種特殊的矩形做字方法。首先，確定網格的樣式，本次使用一種非常規的網格，也就是將直角的網格圖傾斜調整後，成為了菱形的網格圖。

接下來在網格的輔助下，做出基本筆畫的樣式。

「語言暴力」可以嘗試偏自由一些的呈現，這樣的筆畫造型較銳利，具有力量感，與字意也很契合。

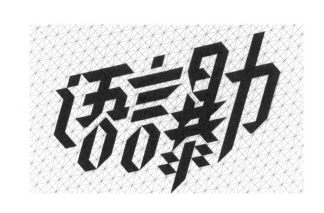

然後使用提取出的筆畫來拼湊出字體形態。由於筆畫的多樣性，可選擇的空間非常多。

在設計的時候要注意以下幾點：

（1）筆畫形態盡可能多樣化，如果基本筆畫能有很多種樣式，做起來就不會過於呆板。

（2）漢字與漢字之間可以透過筆畫的互補，使整組字更加飽滿。

（3）為了強調銳利感，讓字體的底部凸顯出刀鋒的感覺，從而呼應字意。

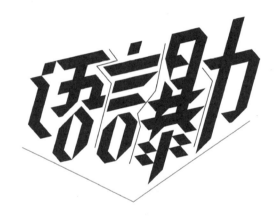

之後嘗試換了「言」字的形態，並增強了「暴」字中「日」字右上側的銳利感。

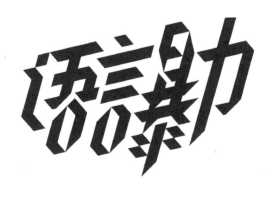

但調整後的「言」字並不是很理想，所以又恢復成原來的設計。在對齊的時候，發現原「力」字由於頂端是與其他字對齊的，因此在視覺上要比其他字高出一些，導致整體視覺不協調。故將「力」字的撇畫降低，同時提高「力」字的重心，來增強整組字體的銳利感。

接著縮小筆畫間距與字面高度，使字體形態更為緊湊、飽滿。

137

調整前後的對比如下圖所示。

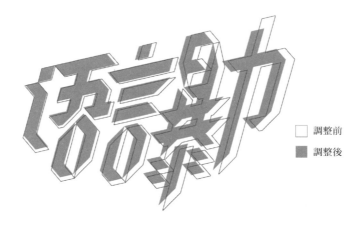

□ 調整前
■ 調整後

最後，選取一款馬賽克感的歐文字體輸入中文拼音進行搭配，並使它的透視與中文字體一致。至此，字體設計就完成了。

本案例設計的字體，文字大小是不一致的，有些類似模組化的設計，根據筆畫的多少來確定字面的大小，但還是要做出筆畫的飽滿度。網格則使用比較特殊的傾斜狀的田字型網格，並加入了對角線，這使網格複雜了一些，卻也導致筆畫的樣式更豐富了，在做字時盡量選用了筆畫間能互補的形態。最後，在調整時可以加入一些對齊方式，但要注意最終字體效果的協調，不要一味地追求對齊而忽視最終的效果。

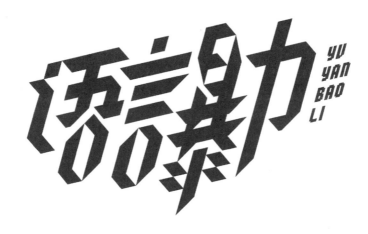

老字體

在字體的範疇中，有一類被稱作「美術字」的字體，也有人稱它們為「老字體」，這類字體大部分出現在一九五〇年代，直至電腦出現後才逐漸消失，現在已經很少見到了，導致很多對字體感興趣的朋友都不了解它們。

本節整理出一些簡單易用的美術字體基本筆畫，藉由觀察字型結構與骨架，加上更換筆畫形態的設計方式，來做出多款美術字。

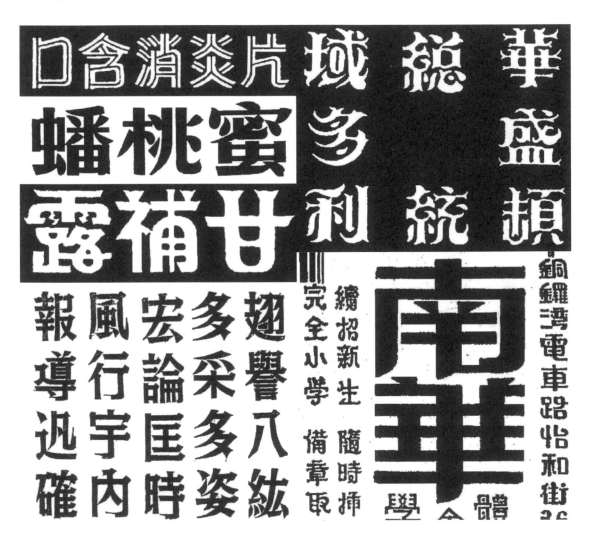

多種美術字

· 美術字的基本結構

先選擇兩款字體，一款是宋體（思源宋體），一款是參考美術字完成的字型（方正美黑繁體）。

美術字　　美術字

思源宋體　　　　　　　　　方正美黑繁體

由於方正美黑繁體的字面比較高，我將它壓扁成與宋體字等高的字面，這樣方便觀察。由此可以觀察到，美術字與宋體字在撇、捺、點等曲線上還是很相似的，只是美術字的橫畫加粗了，並取消了三角裝飾，可以把它視為是宋體與黑體兩者結合的產物。理解這一要點後，就可以開始製作基本結構了。

美術字　　美術字

使用「矩形工具」與「鋼筆工具」，參考宋體字的基本結構，並將橫畫增寬，這樣美術字的基本結構就製作完成了。

美術字　　美術字

接下來以「美術字」為例，在相同的結構下展示多樣的美術字設計。將每個類別用顏色進行區分並編號，方便快速查找與運用。

- **橫畫的筆畫形態**

這裡共整理出十八種橫畫形態，如下圖所示。

美術字　美術字　美術字

美術字　美術字　美術字

美術字　美術字　美術字

美術字　美術字　美術字

美術字　美術字　美術字

美術字　美術字　美術字

· 撇、捺等曲線類筆畫

撇、捺等曲線類筆畫，要盡可能整理得全面一些，這些筆畫已經可以完成大部分的字體設計了，而且不只限於「美術字」這三個字，這裡總計有十八組，在替換時要注意曲線的流暢度與彈性。

- **豎畫的筆畫形態**

豎畫相對少一些，共
計有七種豎畫形態，也
是直接替換即可。

美術字 ❶ 美術字 ❷

美術字 ❸ 美術字 ❹

美術字 ❺ 美術字 ❻

美術字 ❼

- **特異類字體**

這裡注意特異類型，
不能進行隨機組合！

美術字 ❶ 美術字 ❷

美術字 ❸ 美術字 ❹

美術字 ❺ 美術字 ❻

美術字 ❼ 美術字 ❽

美術字 ❾ 美術字 ❿

· **組合與變化**

以上三類基本筆畫，進行隨機搭配，即可做出多種字體。這裡列舉了幾組，如右圖所示。

還可以對筆畫的粗細進行調整，這樣字體就呈現出了另一種面貌。

在此基礎上也可做一些簡單的形變，例如拉長、壓縮、傾斜……

如此這般，十八種橫畫形態、七種豎畫形態、十八種撇捺曲線類筆畫形態自由組合，再加上粗細字重的調整，以及形變，可以做出無數多種字體設計。

多種美術字型

字型的形變　　筆畫粗細變化　　自由組合

18種撇、捺曲線類筆畫型態

7種豎畫型態

18種橫畫型態

3D 字 體

本章將介紹幾種設計方法，能使字體具有立體感且更具象化，但這種 3D 感並不像使用 C4D 軟體製作的那樣極具寫實風格，而是透過平面的方式，使字體呈現出某種立體感。

偽 3D 字體

本節將使用平面的設計手法來表現出 3D 效果，但又沒有做到完全的 3D，因此稱為「偽 3D」，最後再與字體相結合。聽起來好像不太容易實現，但其實一切皆有可能，只是你沒有仔細思考過。

案例　矛盾

本案例同樣使用 Illustrator 這款軟體來做出 3D 效果，不過是類似前段時間很流行的「紀念碑谷」這款遊戲的風格，而不是偏寫實的那種 3D 效果。

在正式做字之前，先來了解一下「矛盾」這兩個字。提到這兩個字，首先想到的是「矛盾空間」概念。什麼是「矛盾空間」呢？網路搜尋到的定義是：「利用視點的轉換和交替，在 2D 的平面上表現出 3D 的立體形態，但在 3D 立體的形態中，又顯現出模棱兩可的視覺效果，造成空間的混亂，形成介於 2D 和 3D 之間的空間。矛盾空間在平面設計中違背了透視原理，產生一種錯亂的光影效果，使圖形隨著視線的改變呈現出不同的形體關係。簡單來說，它利用了人類視覺對光影的感知，而讓人錯誤地認為展現出的圖形為 3D 立體形態。」

以上官方介紹，有一些晦澀。下面用通俗易懂的語言解釋。右圖是最經典的「矛盾空間」圖形。它是由三個長方體首尾相連構成的，而且它有一個顯著的特點，觀察①和②這兩個長方體，粉色面是朝上的，但在③中卻看不到粉色面，它被旋轉到側面，也就是說，有一個長方體與其他兩個長方體是相反的。

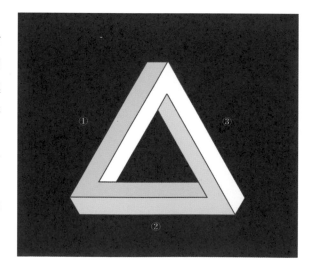

對「矛盾空間」有所了解後，還要再做一些準備工作，讓後期的製作更順手。

首先要製作網格輔助線。在「**線段區段**」工具的下拉式選單中，選取「**矩形格線**」工具。這裡要注意「**預設大小**」要按正方形的比例設置，「**水平分隔線**」與「**垂直分隔線**」的數值要相同，這樣繪製的網格才是正方形的，數值沒有固定的要求，下圖中的數值僅供參考。

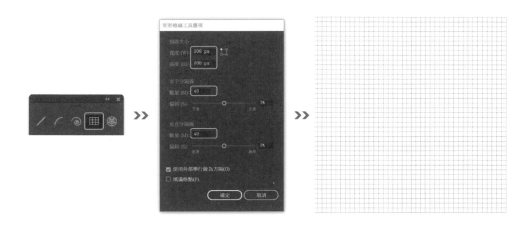

下面選取網格並按一下滑鼠右鍵，選擇「**變換 > 縮放**」命令，設置縮放的參數。選點「不等比」縮放，將「垂直」的值設置為 86.602%。注意：這個數值不要改動。然後用同樣的操作方式設置網格的傾斜角度與旋轉角度。

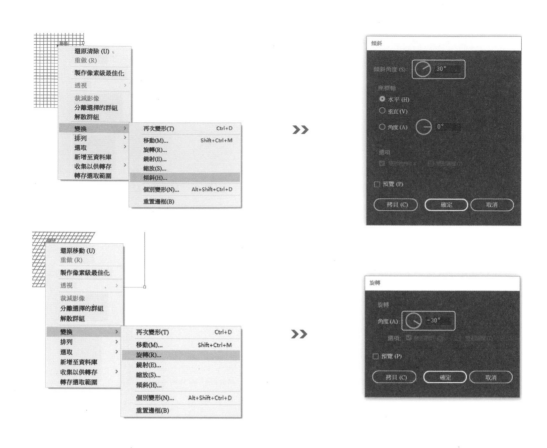

這樣就做出了一組 3D 輔助網格，先將它放一旁備用。

下面介紹 Illustrator 中的 3D 功能，也是本案例最重要的知識重點。

首先，使用「**矩形工具**」繪製出一個正方形，然後，在彈出的對話方塊中選擇「**效果 > 3D > 突出與斜角**」命令，「**位置**」屬性只需要在下拉選單的最後四項中選取即可。同時打開預覽，方便即時觀察，可以調整「**突出深度**」值來調整長方體的高度。

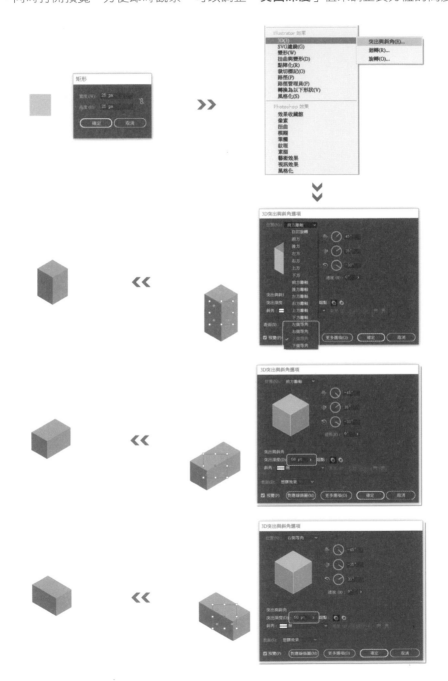

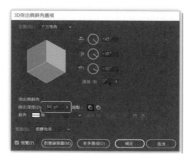

準備工作都做好後，接下來就開始正式設計了。

首先要將「矛盾」二字轉換成 3D 效果字體，可以使用前面介紹的 3D 功能，將字體的基本骨架拼出來。前面做的 3D 輔助網格，就是為了用來對齊延長的斜線，因為這種斜線並非 45°。

如下圖所示，先將字型在等寬的字面框內拼出來，然後再開始細調。

矛盾 »

先觀察一下初步的字體形態存在哪些問題。

（1）「矛」字的撇有些怪異，不易於識別。

（2）「盾」字的內部，由於自身結構的原因，看起來並不對稱，與前面的字組合起來也很並不協調。

（3）「盾」字外延出去的撇，使這個字顯得比較大。

下面針對上述問題開始逐一進行調整。

將「矛」字的撇與底部的鉤相連，這也是做字時常用的連接方式。

將「盾」字調整為左右對稱的形態，為了達到這一目的，對筆畫做了省略，如果最終的效果沒有失去辨識度，那這樣的省略就是合適的。

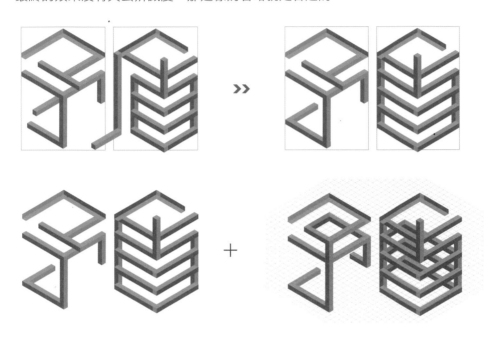

現在的字體與矛盾空間的關係並不大，通常矛盾空間的圖形都是封閉的。

而目前的字體還是更偏平面一些，接下來要增加視覺層次（在字體的後方增加圖形，做出前後關係），打造出更多封閉圖形，才能表現出矛盾空間的概念。這裡的調整會頻繁地用到3D 輔助網格。

確定好基本的字體形態後，接著要重新調整顏色，使明暗關係更強烈，進而讓立體效果更加明顯。

上圖是正常的 3D 填色，接下來則要透過錯位填色的方式，使其符合矛盾空間的規則。

現在字體前後關係有點過於混亂，尤其是「盾」字，要將前後的關係拉開，所以加入了一些漸層色來凸顯前方。

　　使用同樣的方式製作出中文拼音字，並將兩者置中對齊。

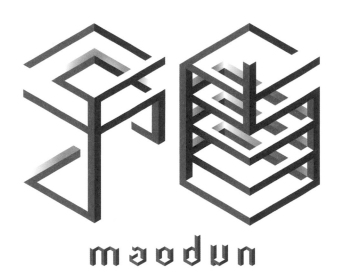

然後加上模糊化的背景圖以烘托氛圍。

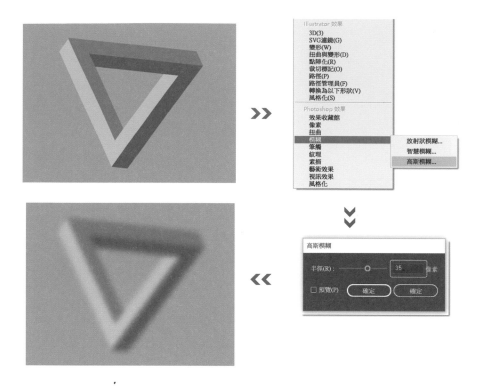

最後，將設計好的文字放在背景中，字體就設計完成了。

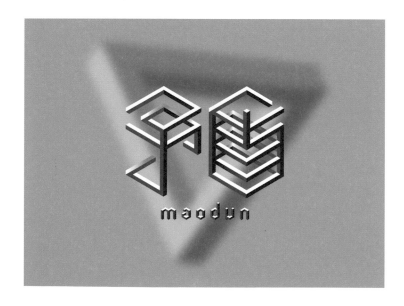

擬物字體

　「擬物」指的是將文字與實物造型相結合，並將兩者融合協調，所以不僅要做好字體筆畫，而且還需將其與實物形狀融合得恰到好處，這種做字方法的難度也比較高。

案例 1　工匠精神

　最近幾年，「工匠精神」一直被提起。所謂工匠精神，第一是熱愛你所做的事；第二就是精益求精，精雕細琢。對於字體設計師，尤其是專門從事字型設計的字體設計師來說，完成一款字體有時要耗時數年之久，這種工匠精神非常可敬，所以希望大家能尊重他們的勞動成果，使用正版字型！

　在開始做字前，先思考哪些物品能表現出「工匠精神」的意涵。我想到的是榫卯結構，這是中國很偉大的發明，雖然現在這項工法已被釘子所取代，但還有很多匠人堅持古法。將這種工匠精神用榫卯的「形」來造字最適合不過了。

榫卯結構是非常緊密相合的，因此設計的字體筆畫之間也要緊密一些。首先找出一款造字工房出品的字型，下圖這款字型設計得很飽滿，並且很緊密，這正是我想要表達的形態，因此把它放在一旁作為結構的參考。

　　下面就可以開始製作基本筆畫了。使用矩形和三角形作為筆畫形狀，將字形先拼合出來，有點類似搭積木的感覺。筆畫的寬度取決於字體筆畫的多寡，圖形的構成要與字形本身的結構相似，才不會影響到最終的識別，其中對筆畫較多的「精」與「神」字進行了簡化，這樣它們與前面兩個字組合起來才會更簡練、協調。

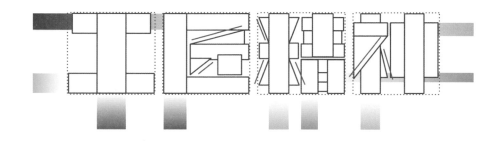

　　接著在筆畫較多的「精」與「神」字中，加入圓形修飾輪廓，並增加層次感。

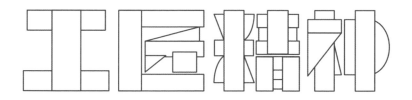

　　我將榫卯結構以為平面形式呈現，榫卯結構最主要的特徵就是凸出與凹進的部分相互咬合，轉換為平面的方式就是在圖形之間加入梯形的結構。

下面是加了榫卯結構的字體設計。其中缺口的大小要按照其對應圖形的大小進行調整，這些細節會使完成的字體看起來更加靈活生動。

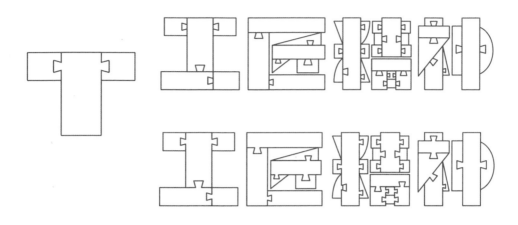

目前的字體看起來還有些混亂，需要增加些許層次感來解決這一問題。例如為圖形填入紋理，透過材質的差異來做出區隔。先使用「混合工具」製作等距陣列的直線，並將傾角調整為 45°，這樣紋理就製作完成了。

下面就可以在筆畫中填入紋理了，有紋理與無紋理的筆畫要錯開，這樣字體的層次感才會明顯，調整後的字體較之前清楚了很多。

下面要對視覺大小進行調整，將「工」和「匠」的字面縮小，使整組字在視覺上大小一致。

最後，搭配上一款富有機械感的 DIN 字體的中文拼音，這組字就設計完成了。

擬物的字體設計要先找到與字義相合的實物，再以簡練的平面方式加以表現，最好能夠找到一個巧妙的切入點，將字型與物形融為一體，在融合時不能過於牽強。設計難點也在於此，很多物體並不是那麼容易就能用平面的方式表現的，更何況還要融入到字體中，更是難上加難。所以設計這類字體一定要先進行充分的思考，不要邊想邊做，否則很容易前功盡棄。

GONG JIANG
JING SHEN

案例 2　鬧元宵

　　小時候過春節，要過完元宵節，春節才算真正過完了，而如今已經沒有從前的年味，就更別提元宵節了，該工作的回去工作，該上學的也回去上學，這可能就是長大後的煩惱吧……

　　提到元宵節，大概人人都會想到吃元宵和賞花燈。我需要在這兩者中選出一個來做字體，讓人一眼看出所設計的字體與元宵節有關。「元宵」大家都知道是圓的，可是圓形很難讓人直接聯想到元宵節。但燈籠就不同了，不但很容易看出來，而且設計的難度也相對低一些。於是最後選用了外形較獨特的長條形燈籠進行設計。

　　首先，要用筆畫先拼出基本的字體外形，因為燈籠的輪廓是長條形的，所以字體採用直排，且字面的高度由筆畫的多寡來決定。可以看到字體幾乎都是用直線筆畫組成。

　　為了與燈籠的外形更貼近，將字體的結構調整為左右對稱的形式。其中，「元」字延長出來的鉤畫，是為了使燈籠的輪廓線更加明顯，同時還在頂端加上了燈籠的掛鉤。

現在的字體，還看不出燈籠的樣子，無法讓人一眼就認出來。接著要加上圓柱體的透視線，讓字體產生立體感。透視線可以直接透過選擇「**效果 > 彎曲 > 拱形**」來製作，再使用相同的方法將燈籠的骨架製作出來。使用這種方法製作的弧線，弧度都是一致的，比徒手繪製弧線要簡單容易得多。

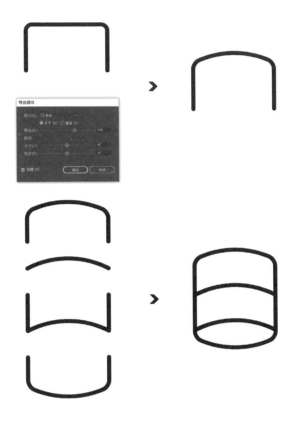

接下來，將字體中的橫畫用上面提到的方法，統一調整成弧線，並繼續縮小字距來增強整體

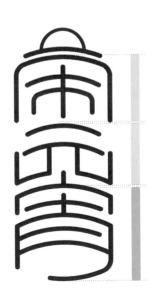

感，使字形更為具象。

　目前看起來還是不夠清楚，要進入更細節的調整：

（1）「鬧」字：為了增強門字框的識別性進行了調整。

（2）「元」字：對外延筆畫更多延長來強化燈籠的外輪廓。

（3）「宵」字：在增強辨識度的同時，在底部的「月」加入斷筆，以增加視覺的呼吸空間。

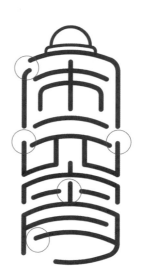

　接著加入經典的燈籠裝飾元素，來增強燈籠的形象。

　添加圓角並在筆畫的交叉處加上圓弧，讓字體更為柔和，與圖形融合得更為和諧。

為了使字體更為形象生動，加入了一些光暈特效與元素來增強燈籠的質感，製作的難度並不大，直接在 Illustrator 中就可以完成。

簡要說明具體製作方法：文字的立體感是對文字加上漸層效果，燈籠的光暈則是先繪製燈籠輪廓再加上高斯模糊效果。

最後，為表現氣氛，還加上了煙火，背景為深色放射漸層，以凸顯燈籠的明亮。至此，一個氛圍十足的字體就設計完成了。

前期的構思與簡潔方法的選擇，能幫助我們高效率地完成設計工作。方法其實很簡單，主要難在構思上，平時大家要養成多看佳作的習慣，隨手存下的作品，既能提高自己的審美，又能擴充自己的靈感庫。

案例 3　內蒙古

　　最初是見到石昌鴻老師為各地設計的字體爆紅，我才萌發了為自己的故鄉內蒙古設計一組字體的想法。石昌鴻老師的這一系列作品就是使用擬物方式設計，其中也包括了「內蒙古」這三個字，他採用的物形是蒙古包，效果也非常棒。身為蒙古族又出生在內蒙古的我，想告訴大家，其實內蒙古除了蒙古包，在草原上還有一個很神聖的標誌物，它在蒙語中叫「敖包」，原來是在遼闊的草原上人們用石頭堆成的道路和境界標誌，後來逐步演變成祭山神、路神和祈禱豐收、家人幸福平安的象徵。

　　確定物形後，先打出文字進行觀察。首先要直排才能與物形融合得更好。其次，「內」字要垂直翻轉，看起來才會像敖包的頂端，但是旋轉後會影響其辨識度，所以後期要設法增強這一點。

內蒙古

內蒙古

先在紙上將草稿繪製出來，盡可能將字形與物形用簡潔的方式連結起來。思考許久，我找到了比較適合的融合方式如下：

（1）「內」字旋轉後就很容易調整成物形中的模樣。

（2）「蒙」字做成飄逸穗子的形態。

（3）「古」字則變成底部土堆的形態。

這樣就「搭建」起了一座「敖包」。

草稿做得有些粗糙，需要在接下來的向量化過程中進行調整。其中在製作「蒙」字時，必須先做出圓柱形，作為繪製比畫的基準，其餘字體中的曲線也要保持流暢感。

此時「古」字的筆畫太細，整體會不夠穩定，因此將筆畫增粗，並細化「蒙」字的細節，增強立體感。

下面為底部的「古」字加入圓角來柔化輪廓，並加上白色無規則的墨點，以表現出石、土的質感。最後選用比較有歷史韻味的方正清刻本悅宋簡體蒙文，並在文字的底部搭配一款同樣歷史悠久的 Garamond Pro 襯線體中文拼音。至此，這組字的字體設計就完成了。

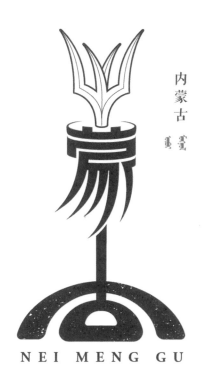

內蒙古

NEI MENG GU

做完這組字體設計後，我又對自己出生與生活的城市滿洲里進行了設計。

　　擬物的設計方法難度很高，需要恰到好處地將字形與物形相融合。並不是所有字都能融合得很好，有些甚至無法融合，若強行融合，設計出的字體可能就會非常不協調。這時就要思考是不是需要換其他的方法來設計，千萬別墨守成規，而要懂得靈活應變。

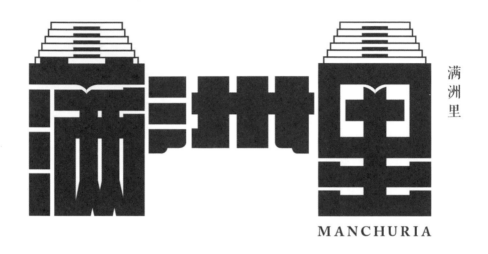

滿洲里

MANCHURIA

動 態 字 體

本章將講解動態字體的設計。首先要了解動態字體屬於動畫的何種範疇。

動畫有很多種類，例如 UI 動畫、影視特效合成以及 MG 動畫等等，動態字體較類似 MG 動畫。什麼是 MG 動畫呢？ MG 其實就是 Motion Graphics 的簡稱。字體設計在廣義上也是一種圖像設計，每一個筆畫都可以視作一個圖形，因此動態字體自然也就屬於 MG 動畫的範疇。當然，也可以做出影視特效的感覺。

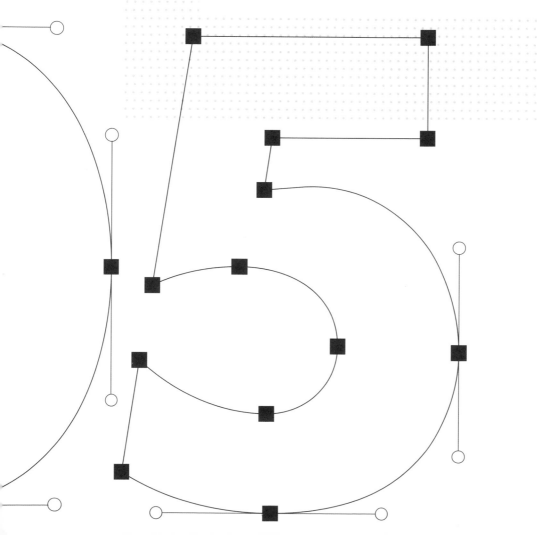

AE 基礎

Adobe After Effects（簡稱 AE）是一款專業的影片製作特效處理軟體，由於它是 Adobe 公司出品的，所以一些基礎快速鍵比如還原、縮放等，與其他 Adobe 軟體都是相通的，對熟悉 Illustrator 和 Photoshop 的朋友來說，很容易上手。

介面簡介

首先，來了解一下 AE 的主介面，我們以「勢利眼」這組動態字體為範例，這樣能更直接地了解各區域的功能。

在主介面中，工具列、專案視窗、合成視窗與時間軸視窗是最主要的幾大部分。

工具列：放置一些基本工具。

Project 專案視窗：這裡放置的是製作動畫的一些素材。

Composition 合成視窗：用來預覽動畫的效果。

Timeline 時間軸視窗：這是 AE 最核心的部分，首先左側是將素材元件以圖層形式排列出來的圖層區，它與 Photoshop 中圖層的原理是一樣的，並且與 Composition 視窗互相連動。右側的時間軸區則是新增關鍵影格的地方，也是製作動畫最主要的工作區。

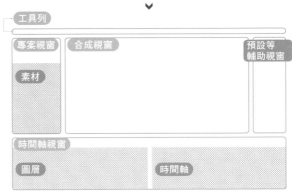

基礎介紹

透過本節基礎知識的介紹，能更快速了解 AE。

· 影格與畫面播放速率

「1 影格」也就是一張畫面，動畫就是由多張連續的靜止畫面構成的，就像宮崎駿的動畫手稿一樣，一張一張快速地翻閱，看起來就成為動畫了。

在「**Composition Settings**」中可以設定「**畫面播放速率**」。「Frame Rate（影格速率）」代表一秒鐘出現圖像的影格（幅）數。一般情況下，「Frame Rate」會設為 25，一些電影影片則可能會提高到 30，而動態字體的畫面播放速率一般都設為 25。

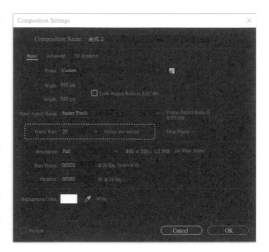

· Timeline 時間軸視窗

時間軸視窗是 AE 中最重要的操作視窗，下圖將使用頻率最高的一些功能標示了出來。下頁圖示則是顯示樣式的替換方法：按住 Ctrl 鍵再按一下該區，能明顯地看到左端時間／影格顯示樣式的變化，同時右側的時間軸尺規也會跟著一同變換。

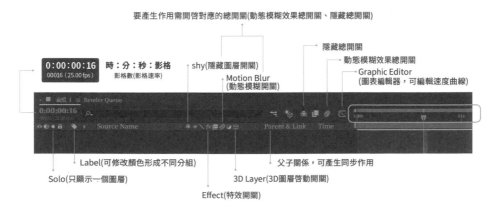

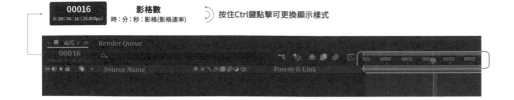

時：分：秒：影格（影格速率）　按住Ctrl鍵點擊可更換顯示樣式

・ 圖層的五大屬性

在圖層的「**Transform（變換）**」選項下，有五大基本圖層屬性。

錨點（Anchor Point）：與 Illustrator 中的錨點不同，這裡的錨點相當於旋轉的
軸心點。

位置（Position）：圖形所在位置的座標。

縮放（Scale）：圖形的縮放比例。

旋轉（Rotation）：圖形的旋轉角度，分為兩部分，前部分為圈數，後部分為度數。

透明度（Opacity）：用於設置不透明度。

・ 設置關鍵影格的方法與調整時間軸

這裡先講解如何設置關鍵影格（Keyframe）。

在每一個圖層屬性項目前，都有一個類似空心碼錶的圖示，它的名稱為「**Time-
Vary Stop Watch（時間變化碼表）**」，從名稱就能很容易理解，它是用來記錄時
間變化的，也就是用來記錄關鍵影格的設定。

以「位置」這個屬性為例，先選取要設定的素材元件，接著到右側將時間軸指示
線（CTI）移至第 2 影格，按一下 Position 前的碼表使其變藍，在時間軸區上會看到
一個菱形的小標記，代表該元件在第 2 影格的位置資訊已記錄了下來，也就設好了
關鍵影格開始點。

接著將時間軸指示線移至第 25 影格處，此時在 Composition 視窗拖動素材元件，就會在時間區自動生成另一個菱形標記，這就表示設好了關鍵影格結束點。

現在這個元件就會在第 2~25 影格間，按照剛剛拖動的軌跡移動了。要調整入場時間也很簡單，可以直接移動時間軸上對應的色塊，也可以調整標籤的顏色來對圖層進行整理，還可以直接用快速鍵「Alt+ }」或「Alt+ {」對時間軸進行剪裁。

• 速度曲線的編輯

想調整速度曲線要先選取關鍵影格，然後按一下下圖中圈出的 Grpah Editor 圖示（圖表編輯器），進入編輯速度曲線的介面。

選取關鍵影格後按一下

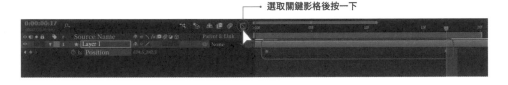

圖表編輯器介面如下圖所示，顯示出了速度圖表，橫軸為時間，縱軸為參數（速度或數值）。

時間

速度或數值

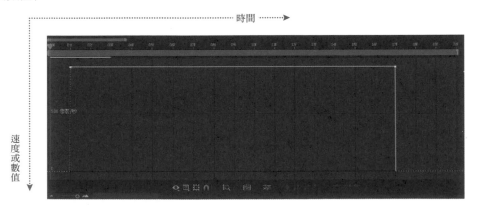

另一種為值圖表（Value Graph），速度圖表（Speed Graph）與值圖表切換的方法如右圖所示。

→ 開啟值圖表
→ 開啟速度圖表

└→ 移至此區按一下滑鼠右鍵

・ **編輯速度圖表**

我個人較常用的是速度圖表，速度圖表中只有一條線，編輯起來比較容易。下面列舉了一些常用的基礎速度曲線樣式。速度曲線的規律是：曲線的坡度越大，速度的變化越大；坡度越小，速度的變化也就越小，運動也就越緩慢。

等速運動的速度曲線

漸進 / 漸出的速度曲線

減速運動的速度曲線

加速運動的速度曲線

· 編輯值圖表

值圖表顯示的是參數變化的曲線，常見為兩條線，開啟 3D 顯示後會顯示三條線。由於曲線數量較多，編輯一些複雜運動時要比速度曲線困難。圖中的運動方式為水平等速運動，所以 Y 位置的曲線為一條直線，在編輯其中單獨的曲線時要先進行拆分，方法如下圖所示。

選定屬性後按一下滑鼠右鍵

單獨尺寸

點選以編輯 X 位置

拆分後即出現熟悉的調整控點，此時就可以調整 X 位置曲線的樣式了。下面列舉了一些常用的曲線樣式。值曲線的規律是曲線的坡度越大，速度越快；坡度越小，速度越小。

值圖表中表示等速運動的曲線樣式

值圖表中表示漸進 / 漸出運動的曲線樣式

值圖表中表示加速運動的曲線樣式

值圖表中表示減速運動的曲線樣式

值圖表中表示折返運動的曲線樣式

值圖表中表示靜止的曲線樣式

值圖表中表示定格運動的曲線樣式

對速度曲線的理解與掌握，對接下來關鍵影格樣式的理解將會有很大的幫助。

· 關鍵影格樣式

不同的速度變化會有不同的關鍵影格樣式，下面是各種關鍵影格的樣式。

| 等速關鍵影格 | 漸進 / 漸出
關鍵影格 | 淡入關鍵影格 | 淡出關鍵影格 | 定格關鍵影格 | 自動貝賽爾
關鍵影格 |

Linear 等速關鍵影格：軟體預設的關鍵影格樣式，運動規律為等速運動。

Easy Ease 漸進 / 漸出關鍵影格（F9）：起始與結束關鍵影格的速度慢，中間段速度快。

Easy Ease In 淡入關鍵影格（Shift+F9）：可以理解為減速運動。

Easy Ease out 淡出關鍵影格（Ctrl+Shift+F9）：可以理解為加速運動。

Hold 定格關鍵影格：它只有起始與結束，沒有運動過程。

Roving 平滑關鍵影格：與等速關鍵影格的運動規律是相同的。

在這些關鍵影格樣式中，最常用的是漸進 / 漸出關鍵影格（F9），加速、減速這些運動都可以藉此調整實現。

格式介紹

接著詳細介紹一些常用格式與匯入、輸出操作。

· 常用格式

AE 中常用的檔案格式可分為動畫格式和圖片格式。

動畫格式

做動態字體時，很少會直接匯入動畫格式的檔案來製作，動畫格式通常是匯出格式，其中最常見的是 MOV 格式，因為它是無損格式的檔案，佔用記憶體小，更重要的是包含 Alpha 色版（與 Photoshop 中的 Alpha 色版是同樣的概念）。

無損格式，體積小
含 Alpha 色版

無損格式，體積小
無 Alpha 色版

壓縮格式，體積比
MOV 格式更小

圖片格式

在動態字體中，極少會用到帶圖片格式的檔案，但這裡還是向大家簡單地介紹一下，會使用的格式是無損、含 Alpha 色版的檔案。

有損壓縮格式
無 Alpha 色版

無損格式
帶 Alpha 色版

無損格式
帶 Alpha 色版

· 匯入檔案的方法

對於上面介紹的六種 Porject 檔案格式，直接匯入即可，匯入的方法是：在 Porject 視窗的素材欄中按兩下或使用快速鍵（Shift+I）匯入。

連續按兩下或使用快速
鍵（Shift+I）匯入素材

Illustrator 檔與 PSD 格式檔的匯入

Illustrator 檔與 PSD 格式檔匯入的方法幾乎是相同的，這裡一起介紹。在製作動態字體時，使用最多的是 Illustrator 檔，首先介紹匯入 Illustrator 檔時的要點。

其實很簡單，只需將「**Import Kind**」設置為「**Composition**」，將「**Footage Dimensions**」設置為「**Layer Size（圖層大小）**」即可，這樣匯入的檔案就是分層可單獨編輯的。匯入 PSD 檔時的設定與 Illustrator 檔相同。

不要選用「素材（Footage）」類型的方式匯入 Illustrator 與 PSD 檔，以此方式輸入的檔案要不是全部合併成一個圖層的素材，就是只能匯入指定單一圖層，匯入的都只會是單一素材，並不是分層素材。

只需要記住匯入 Illustrator 和 PSD 檔時，選擇「Composition」、「Layer Size」兩個選項就可以了。

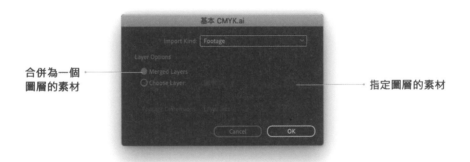

合併為一個圖層的素材　　　　　　　　　　　　　　　　指定圖層的素材

TAG 序列格式檔的匯入

之前提到過，動畫其實就是一張張圖片透過快速翻動而形成的，TGA 序列可以理解為這些圖片的集合體，所以可以理解為 TGA 序列格式的檔是一個動畫，只是它是用圖片的方式展現的。通常將在 C4D 中製作的動畫匯入到 AE 中時會使用這種格式，在匯入時需要注意勾選「**Targa 序列**」（Targa Sequence）核取方塊，在彈出的對話方塊中通常選擇預設的模式直接匯入。

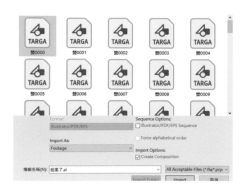

・ GIF 檔的輸出方法

動態字體最終要輸出為 GIF 格式的動態圖檔，而非影片格式，下面介紹輸出 GIF 格式的方法。

早期要先在 AE 中輸出 MOV 格式的影片，再轉到 Photoshop 輸出 GIF 格式，或是輸出至 Adobe Media Encoder，製作出無透明背景的 GIF 檔。而現在有一款 AE 動畫外掛程式 GifGun，它能在 AE 一鍵產生 GIF 檔。

它的操作方法說明如下：

GifGun 首次渲染檔案，必須使用「**Lossless**」預設，也就是無損預設樣式。

（1）打開 AE，選擇「**Edit>Templates>Output Module Templates**」命令。

（2）在對話方塊中的「Settings」區按一下「New」。

（3）彈出「**Output Module Setting**」對話方塊後，確認「**Format**」為 AVI、「**Format Options**」為 None。，按下「**OK**」，回到前一個對話方塊後，在「**Settings Name**」設置名稱為「Lossless」，首字母必須大寫。「**Defaules**」設置全部為「**Lossless with Alpha**」，然後按一下「**OK**」。

（4）在主介面視窗欄的下拉選單中，找到「gifgun.isxbin」，按一下「Make Gif」即可輸出 GIF 圖，按下右邊的設置按鈕可以更改輸出的位置和 GIF 圖的尺寸與影格速率。我通常都採用預設設定，它會自動儲存在資料夾中，輸出成功後還會自動彈出 GIF 圖片所在的資料夾。

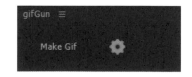

基礎屬性

只要使用圖層的基礎屬性，就能製作出一個很棒的 MG 動畫，但是要對一般的運動規律有基本的認識，這樣才能知道什麼樣的動態效果才是最舒服、適合的，平時可以多觀察一些運動中的物體形態。這是製作動態字體的基本功，建議做到熟練掌握。

案例　起風了

「起風了」這三個字是很具象的，能讓人直接想像起風了是怎樣的畫面，也正是因為它有足夠的畫面感，當時想製作這組動態字體的主要目的，就是想練習如何模擬出起風了的動態效果。

・ 字體設計

當時在製作這組動態字體的時候，我是以這三個字最直接的視覺印象來設計。它給人一種很浪漫、很文藝的感覺，這一點使我聯想到明體字，整體氣質也很貼切。

確定大致方向後，我先擷取並重製了明體字的一些基本筆畫。

「起風了」的整體形態應當是自由散亂的，基本筆畫的方向要盡可能地錯開，這樣才會顯得足夠散亂。

為了能更表現出起風了的感覺，可以省略某些筆畫，好似筆畫被風吹走了。不過省略筆畫時也要注意字體的辨視度，不要省略過，導致無法辨認。很明顯「了」字是不能進行省略的，因為它的筆畫實在太少了，省略後會嚴重影響識別性。建議可以先做幾種嘗試，再擇優選取，如下圖所示，這次試了四種省略方式。

Ⓐ「起」字有點不美觀。　　　　　　　　　Ⓑ 省略過度，「風」字不好識別。

Ⓒ「風」字完全無法辨識。　　　　　　　　Ⓓ 比較適合。

至此，「起風了」的字體設計部分就完成了。

· 動態設計

先在 Illustrator 中對文字進行分層，以便接下來的動態製作。

首先，建立一個 800px×500px 的畫板，該尺寸也是最終動態 GIF 的尺寸，所以不要設得太大，現在這個尺寸算是比較適中的。

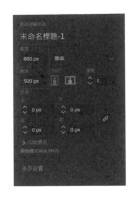

接著將上文設計好的字體調整至適當大小，放置在畫板的中心，注意字體不要全部群組化。接著在「圖層」面板中選取對應的筆畫形狀圖層，按一下面板右側的擴展功能表按鈕，在彈出的選單中選擇「釋放至圖層（順序）」命令，會發現路徑的顏色發生了變化。此時文字筆畫並沒有完全拆分開來，必須將拆分出的圖層一一拖出至筆畫形狀圖層之外，最後刪掉空白的原筆畫形狀圖層，這樣每一筆畫才會形成各自獨立的圖層。很多人會忘記將圖層拉出來，導致匯入 AE 後還是只有一個圖層。

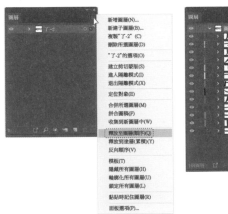
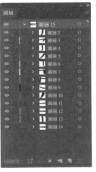
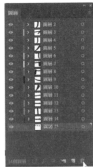
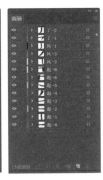

這樣拆分後，就可以將檔案匯入 AE 中開始設計動態了，可直接在素材欄內按兩下進行匯入，匯入後在 Project 面板中會出現如右圖所示的內容，這就表示已經匯入成功了。注意：「Composition Settings」對話方塊中的「Frame Rate（畫面播放速率）」要設成「25」。

匯入後的檔案圖層還是 Illustrator 格式，可以選
取該圖層，按一下滑鼠右鍵，在彈出的選單中選
擇「Create>Create Shapes from Vector Layer」
命令。這樣做的好處是防止 Illustrator 檔遺失後
導致 AE 檔失效。當然，如果能確保 Illustrator 檔
不會遺失，也可不將其轉換為「形狀」。本案例
中我就沒有將其轉換為形狀圖層。

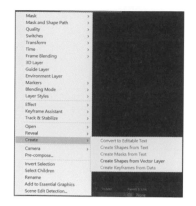

「起風了」本身就是一個很有畫面的詞，因此希望其動態效果也能更貼近其含義，
模擬出風吹動的感覺。而這只要採用基本屬性的關鍵影格就能夠辦到。關鍵影格設定
詳見下圖所示，但要對一些運動形態有基本的認知，這樣製作出的動態效果才會舒服
而自然。

下面簡要說明。

首先，確定錨點的位置。在 AE 中，錨點可以視為軸心點，與 Illustrator 中路徑
的錨點是完全不同的概念，軸心點位置不同，製作出的動態效果也是截然不同的，
我們可以直接使用工具列中的「Pan Behind（Anchor Point）Tool 錨點工具」對錨
點位置進行調整。還有一種更簡單的方式，即使用 Motion v2 腳本對錨點位置進
行快速調整。在下圖的介面中按一下藍色切換鍵，即可切換至調整錨點位置的介
面，有九個位置，直接選擇即可完成錨點位置的調整。早期我使用的是一個只能
調整錨點位置的腳本，後
來發現這個腳本不僅能調
整錨點，還有很多種功能
集合在其中（安裝路徑：
Adobe/AdobeAfterEffects/
Support Files/Scripts/ScriptUI
Panels）。

如下圖所示，確定筆畫錨點位置後接著是設定位置影格，透過位置影格模擬出如下的動態：風將筆畫從畫面外吹入，中間有一段時間的搖擺，然後再吹出畫面外。中間搖擺時影格的參數雖然都一樣，但中途還是有位移的，要調整路徑軌跡，可選擇對應位置的關鍵影格，對把手進行調整（提示：動態效果中關鍵影格的參數都是相對的，並非絕對值）。

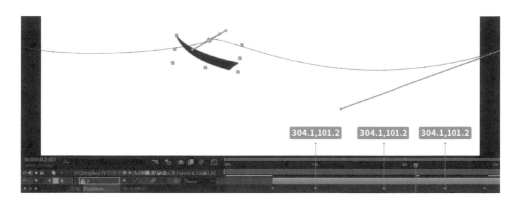

同時結合旋轉影格營造風吹擺動的效果，尤其是中間搖擺的動態。因為字體擺動的末端要被風吹走，所以末端的角度要稍微大一些。然後在首尾加入縮放影格以做出消失的效果。

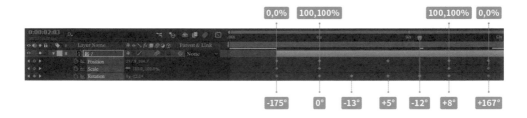

選取所有關鍵影格後，將關鍵影格樣式轉換為漸進 / 漸出影格（F9），其中要單獨利用位置影格對速度曲線進行調整，使中途搖擺時的速度盡量保持不變，這樣動態效果才會自然真實。

單一筆畫的動態規律其實就這麼簡單，其餘筆畫皆採用同樣的原理製作出來，並使進入時間錯開，增強動態的層次感。同時，開啟 Motion Blur（動態模糊）效果，並且要將總開關開啟，否則無法啟動動態模糊效果。

為了生動地表現出風吹的動態效果，可以在中間加入一些輔助性的路徑動態。先畫出一條路徑並對筆畫的粗細進行調整，新增「修剪路徑」功能，透過設置開始與結束關鍵影格即可做出路徑動態，並加入「不透明度」關鍵影格。

透過調整時間軸中色塊的長度，調整圖層顯示的時長與入畫時間。

由於圖層很多，可透過建立預合成（Shift+Ctrl+C）的方式進行整理，在彈出的「Pre-Compose（預合成）」對話方塊中點選「Move all attributes into the new composition」。

對圖層群組化後介面整齊了很多，也方便進行之後整體的調整。

本案例藉由基礎屬性的關鍵影格，就設計出了一個生動的動態效果，但並不是設置完關鍵影格就大功告成了，要對速度曲線與時間進行調整，這些細節的掌控決定了最終作品品質的好壞。

表達式

　　表達式（Expressions）可以利用程式語言簡化關鍵影格的設定，減低製作動畫的難度，也提高動態設計的效率。除了使用現成的表達式，大家也可以自己編寫，不過這就涉及到程式設計的領域了，在此不多加著墨。我的出發點是讓設計變得簡單，所以本節要透過案例的方式，向大家介紹幾個簡單易用的表達式，在之後的案例中也會用到其他類型的表達式。

案例 1　生命贊歌

　　首先，仔細思考「生命贊歌」這組字給人何種感受。閉上眼睛想到的是：讚美生命的頑強、堅韌不拔。因此這組字的特徵也應該是剛勁有力的，接著就要好好地表現出這組字的含義，形意相符才是最好的！

　　隨之而來的問題是怎樣在字體中展現出剛勁有力？先看看其他設計師都是怎樣設計的。

　　不難看出，這些字體的共同特點就是稜角分明，使用的方法都是矩形造字法。從這些作品中可以看到，要做這種類型的字體，只需用最簡單的矩形造字法：橫豎等粗，無任何襯線。

那麼，這四個字怎樣排列更適合呢？

錯位排列　　　　　　　　　　　　　　　順位排列

「田」字排列　　　　　　以上作品來自設計師：開心老頭

　　上面展示了三種排列方式，其中「田」字排列是最有整體感的，同時視覺上也更獨特一些。大家到這裡也應該有發現到，我的靈感很常是藉由分析優秀作品而來的，所以平時大家也要多留意大師的作品，看看他們設計的字體有什麼好的地方，在很多時候，它們可以提供你許多想法。

　　例如，「歡唱音樂」（上圖使用「田」字排列的設計）這四個字的一些其他特徵：

　　（1）所有斜線的傾斜度幾乎是一致的。

　　（2）筆畫的留白部分使用其他筆畫進行填補和替換，這是為了使字與字之間更緊密、更完整一些，這種方法在英文字體設計中很常見。

　　（3）加入了一些圖形，讓整組字的視覺更有趣。

　　分析出的這三個特徵，可以運用到非常多的字體設計中，包括本案例要設計的這組字。那麼，現在既然已經有想法了，就可以動手來設計了（可以先在紙上畫好草圖，再在電腦中進行製作。由於這組字是用矩形來設計的，而且比較簡單，我就直接在電腦上進行製作了）。

· 字體設計

先用黑體打出文字，再排成「田」字形，然後觀察字體的結構特徵。

注意：紅圈部分的留白空間，在做字的時候盡量縮小一些，使字體更加緊密、產生一體感。用綠色標出中文字中所有的斜線筆畫，在做字的時候盡量使其統一傾斜度，讓字體更有特徵、更協調一致。

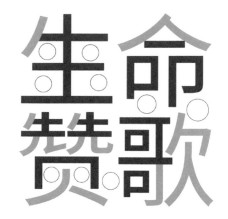

為了追求筆畫的飽滿，沒有做成等大的字體，而是套用了大小不一的字面框，設計時也盡量透過調整結構來縮小留白空間，並且注意還有哪些空間可以繼續優化。

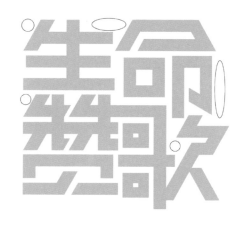

調整完成後，字體飽滿了許多，之後再加入一致的結構特徵，使得字體更具特點。但是，還有一些連筆和結構不是很協調，尤其是「口」字結構與「歌」字那一捺略顯呆板，可以嘗試改用幾何圖形來替換。

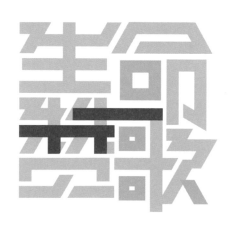

為了解決上述問題，先對連起來的筆畫進行調整，將這些筆畫用斜線切斷，並將「口」字轉換為正圓，同時將捺畫用較為飽滿的三角形替換。此時，斜線特徵就更為強烈了，層次感也豐富了許多。

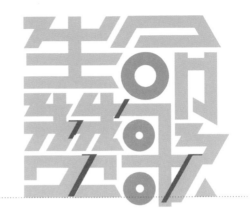

最終版本強化了斜線與筆畫飽滿的特徵。至此，字體設計就完成了，下面詳細介紹怎樣讓文字動起來。

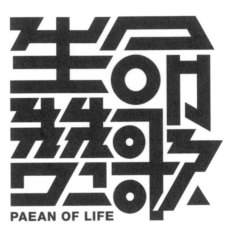

PAEAN OF LIFE

‧ 動態設計

在開始製作動畫之前，首先要想好哪些筆畫要動？我在看了一些國外的設計以後，覺得翻頁效果非常不錯，就自己研究了一下，希望所有的筆畫都能動，所以先在 Illustrator 中將文字的筆畫進行逐一分層，方便之後的特效製作。

Hawking

接下來打開 AE，把整理好的 Illustrator 檔匯入，將向量圖層轉換為形狀圖層，不僅方便編輯，還可以防止 Illustrator 檔遺失而影響 AE 檔。

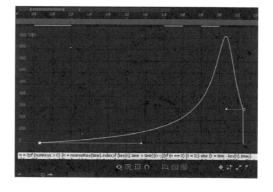

首先看一下慢動作，觀察筆畫是怎麼運動的，有旋轉、位移及從無到有的縮放，基本上運用了各種 AE 的基礎功能。在此之前，講解一下彈性表達式的使用方法。

下面是動畫師 @J_King 分享的表達式程式碼：

```
freq = 3;
decay = 5;
n = 0;
if (numKeys > 0){
 n = nearestKey(time).index;
 if (key(n).time > time) n--;
}

if (n > 0){
 t = time - key(n).time;
 amp = velocityAtTime(key(n).time - .001);
 w = freq*Math.PI*2;
 value + amp*(Math.sin(t*w)/Math.exp(decay*t)/w);
}else
 Value
```

簡單介紹具體應用：按住 Alt 鍵再按一下要套用表達式的圖層，就可以啟動表達式，將前面的程式碼複製貼上就可以了。隨後你會發現影格數對應的數值變紅，代表表達式已被寫入。想要表達式正常工作，就要為最後一個關鍵影格設定速度值。換句話說，動作特效是由關鍵影格的速度值及表達式中的頻率（freq）、衰減（decay）共同控制的，freq 和 decay 後面的數字可以自由調整，我在製作的時候就直接複製了。

準備工作完成後，下面開始正式設置關鍵影格。

旋轉、位移、縮放這三個屬性的關鍵影格位置與錨點不同，就會展現出完全不同的效果。本案例要做的這組動畫中，所有的縮放都是 0.0、100% 和 100、100%，旋轉則都是 0~±90° 或 ±90°～0，由於位置各不相同，因此沒有固定的要求，下面介紹幾個本組字中常用的一些設定。

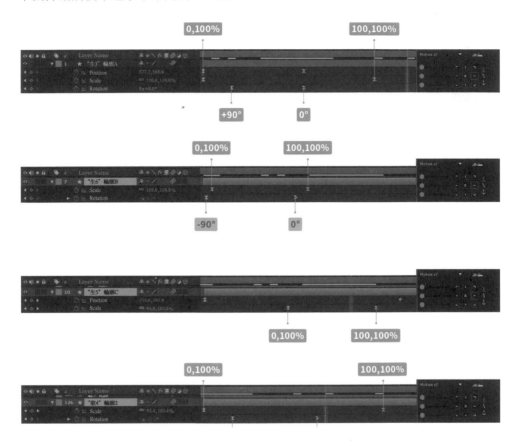

為所有的基礎筆畫加上影格後，就可以大量複製再調整了，每一筆畫複製三個圖層並修改顏色和影格位置，再個別複製四個圖層，增加層次感。同時調整入場時間，讓它們錯落進場，並留意一下四個圖層的筆畫，它們稍晚一些進場，這樣效果才能更加明顯。這也是為什麼最後這個設計會有一百五十個圖層。

下面以「生」字中間橫畫的動態效果設計為例，開啟所有圖層的 Motion Blur 開關，讓筆畫運動時出現殘影，使運動效果更酷炫一些，並設定不透明度關鍵影格。

以此類推，將其他筆畫的動態效果一一設計出來。

最後，為英文也製作一個簡單的特效，並在英文圖層的上方加上一個白色圖層，然後套用「Fase Blur」特效，這樣全部特效就基本完成了。

本案例主要介紹了彈性表達式的使用方法，透過三種基本屬性的關鍵影格，以及在量上的積累，設計出視覺效果非常飽滿的動態效果，可謂簡單易用、效果出眾。

案例 2　生活最美妙

　　「生活最美妙」是一個網路社群的名稱，他們主要發表一些與生活息息相關的美妙事物的文章，希望在這幾個字的設計中，也能表現出美好與生活的關聯。

・ 字體設計

　　首先要思考，怎樣在字體的設計中展現出「與生活息息相關」的含義。最簡單、最直接的一種方式就是使用圖形，也就是將一些我們生活中經常接觸到的一些事物，簡化為圖形並與字體相融合。

　　確定大致方向後，先列舉出一些常見事物，可以在「食、住、行」這三部分中，尋找一些容易簡化為圖形的事物，例如：花朵、樹葉、麵包、音樂、太陽、月亮……最好選擇一些比較具體的事物。

　　接下來開始字體的設計。字體給人的感覺應該是比較活潑的，不要很嚴肅，因此在字體的設計上就不要太過工整，而要輕鬆、愉悅一些。但是也不要太過於鬆散自由，而是要有一定的基本結構。

　　如右圖做了兩種字體，第一款字體的筆畫形態偏硬一些，而第二款字體則較為柔和，筆畫則做了一些簡化。同時這兩種字體都是帶有曲線的明體類字體，像這種曲線較多的字體，也比較有「美妙」的感覺。

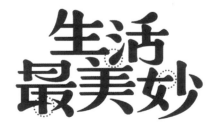

接下來在字體中融入圖形，為了讓效果更好，這裡先為字體填上了顏色。在第一款字體中，將筆畫替換為圖形，並在每個文字中都融入了圖形。而第二款字體中的圖形，則是嵌入與替換了筆畫，但最終效果看起來有些混亂，並沒有第一款那麼鮮明，同時凸顯出圖形。

所以，最後選用第一款字體。

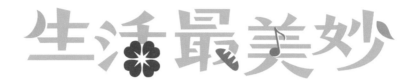

為了讓圖形融合得更為自然，對較不協調的「美」字進行了簡化，同時搭配上一行排列較為自由的英文。

· 動態設計

該字體的動態靈感來自 Google LOGO 的動態設計，是由幾個圓形開始的動畫。可以看到，該案例的每個字中都含有一個圖形，並且顏色各異，所以正好可以將圓形轉換為圖形的動畫作為開場。

將思路梳理清晰後，先在 Illustrator 中將每一筆畫的圖層拆分好，然後匯入到 AE 中，將所有圖層從向量轉換為形狀，然後做出開場動畫的五個等大圓形，並將顏色調配好。

接著為每個圓形與對應的圖形建立一個 Pre-Compose（預合成），這樣做的目的是動態的後期錨點位置會發生變化，不能在一個圖層中完成，如此操作就能調整兩次錨點的位置。通常建立的預合成邊框是按整個合成的大小確定的，這有時會對設計帶來很大的不便，許多人都有這樣的疑問：「預合成的尺寸要如何才能與素材的大小一致呢？」其實很簡單，只需一個按鈕即可。

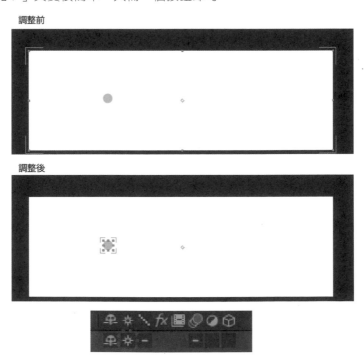

逐一建立好預合成後，就可以在預合成中製作變形動畫。這裡以相對複雜的「活」字中的花形為例，介紹變形動畫的製作。變形動畫的製作有兩種方法，這裡介紹其中一種：使用形狀圖層中的「Path（路徑）」屬性。

首先，將錨點位置都設置在各自圖形的中心點上，花是由四個花瓣圖層組合而成的，先選取其中一個花瓣層，再備份一層，打開 Contents 中的「Path（路徑）」屬性，隨意在某一時間點設置關鍵影格，然後同樣在小球圖層的路徑屬性中也設置關鍵影格，並且都在「Positon（位置）」屬性中設置關鍵影格。

接下來，將小球的路徑影格複製貼上到花瓣層的「Path」屬性中，但是小球的位置發生了變化，並未在原位置上。

此時，要對「Path」屬性中小球影格的位置進行調整。先將備份的花瓣層顯示出來，將小球移動到與花瓣重疊的位置。注意：這裡的移動不能使用「選擇工具（Selection Tool）」，而是要選取對應路徑屬性中的關鍵影格，然後按兩下小球。此時，會出現類似在 Photoshop 中按 Ctrl+T 鍵出現的外框，現在就可以移動小球了，這樣才是移動路徑中位置的方法。

然後觀察錨點位置是否發生變化，確認在圖中的中心點位置。將小球層記錄的位置影格貼到花瓣層的「Positon」屬性中，此時會發現小球的大小也發生了變化，使用「Path」中調整位置的方式調出外框，將小球的大小調整到與初始大小一致。

如此一來，小球就會按 Positon 影格的路徑產生變形，這樣做的好處是能方便後面新增表達式。下面就可以對基礎屬性設置關鍵影格並調整影格的位置了。小球入場是一個由大到小、由上到下的彈跳動態，然後變形成花瓣。為了使效果生動一些，同樣加入了彈跳動態，為了使下落時的彈跳效果一致，可以使用 Motion v2 對結束影格速度統一調整。

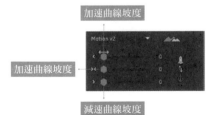

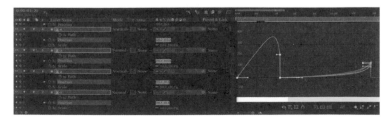

其餘四個小球的變形動態也按照同樣的原理進行設定。然後回到花形的預合成圖層，對整個花的圖形進行設計。先將錨點調整到花心位置，在變形成花形後，使用震動函數製作出震動的效果。

wiggle(freq, amp) 為震動函數，第一個參數 freq 指的是震動的頻率，第二個參數 amp 指的是震動的幅度。對括弧中的參數進行設置即可，本案例由於要在形成花形後使用震動效果，所以要將預合成拆分（Ctrl+Shift+D）後再套用震動函數。

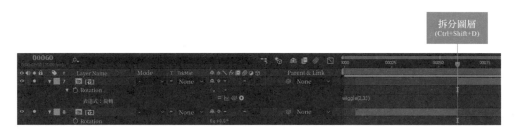

其餘圖形的預合成也按照同樣的原理進行設定。剩下的筆畫圖層按照上一案例中設置關鍵影格的方式調整即可，並開啟「運動模糊」開關。

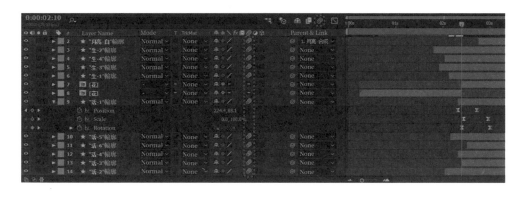

將歐文字體的字母逐一分層後，使用白色圖層遮擋文字的底部，然後透過設置關鍵影格並加入彈跳表達式，以實現從無到有彈出的動態效果。最後將英文動態的入場時間調整至主體動態結尾，這樣該字體的動態設計就完成了。

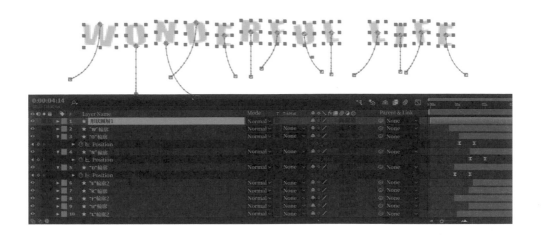

　　本案例介紹了一種變形動畫的設計方法，還有如何利用預合成將尺寸與素材的大小設為一致，也使用了一個較常使用的震動函數表達式，只需對兩個參數進行調整即可；並使用了彈跳表達式，該表達式是製作動態字體時最常使用的。

遮罩

在 AE 中,「遮罩」是製作動態字體時常用的基礎功能,與 Photoshop 中剪裁遮色片的含義類似。常用的遮罩為:Mask 和 TrkMat(Track Matte,追蹤遮罩或動態遮罩),兩者用途有所不同,但原理幾乎相同。本節將透過具體案例詳細介紹並加深大家對此功能的認識,相信能對之後製作 MG 動畫有很大的幫助。

案例 1　通透

當初會想到要設計這組字,起源於一個奇葩的想法,相信大家每次如廁方便之後,就會感覺全身「通透」了,這應該每個人都深有體會。也就是這樣一個奇葩的想法,開啟了這組字的字體設計。

· 字體設計

這次做字使用的是圓端筆畫,並盡量將所有筆畫連接了起來,從而表達出「通透」的深層含義。

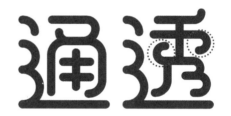

使用圓端筆畫繪製出字體的基本結構,在製作的過程中,對「透」字的內部結構進行了連接處理。

觀察後,覺得這兩個字的連接程度還不夠,仍需要進一步調節。這兩個字有一個共同點,都含有「辶」,可以在這一點上下功夫。首先對「通」字進行調整,對「辶」進行了大膽地變形和連接,調整後的字體形態並未影響到識別,因此這樣的簡化與連接就是可行的。

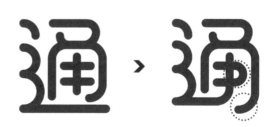

對「通」字的「辶」進行了調整後，「透」字的「辶」也要用同樣的方式調整，並且底端都是外延出的豎彎鉤結構。這樣相同的結構，會使得這兩個字顯得更有一體感。

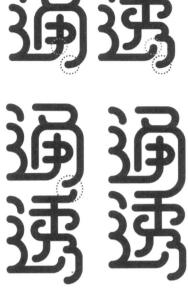

接著嘗試文字之間的連接。將這兩個字直排後發現有連接的可能性，因此做了嘗試性的連接以觀察效果，整體看起來很協調，所以採用了這樣的連接方式。

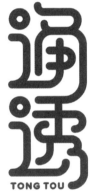

為了使字體更為簡潔，再一次對「辶」進行了簡化——加入了圓圈的圖形，也使字體顯得更具趣味性。

至此，字體設計就完成了。

· **動態設計**

「通透」的動態設計是透過小球的動作來展現其含義的，在開始製作動態效果前，先將小球的運動軌跡規劃好。右側的草圖簡要地將小球的運動軌跡畫了出來，主要先確定小球的入口位置與移動的順序。

將筆畫設計成水管的模樣。為了使效果更豐富，選取三組顏色進行搭配，然後根據草圖規劃好的路線將小球的位置確定下來。筆畫兩端的小球位置都要確定好，之後動態的設計才會比較輕鬆。由於圖層眾多，在拆分的時候要做好命名。

匯入到 AE 後，將向量圖層轉換為形狀圖層。下面以其中的一個筆畫為例，介紹該動態的設計原理。

首先，小球從灰色的空洞中飛出，開啟動畫，然後水管的入口開啟，接下來是筆畫的路徑動畫，走到筆畫的末端，水管的出口開啟，小球飛出後消失，這是第一步小球穿透管道的動畫。注意水管出口的運動路徑要與筆畫的路徑一致，其餘的一些小環節都比較簡單。在小球進入水管與飛出水管時，對水管口做縮放效果，使得該過程更為形象生動，與超級瑪力歐鑽進水管的感覺很相似。

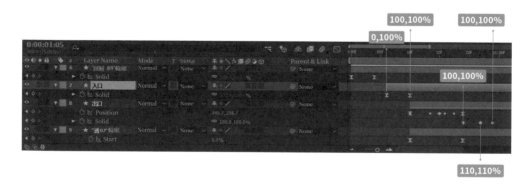

這裡主要講解 TrkMat 遮罩的使用方法。先將遮罩的輪廓繪製出來，然後將其放在需要遮罩的上方，透過相鄰圖層上一層的通道來顯示本層。在第二層設置 TrkMat 軌道遮罩：打開下拉選單後會有四個選項，前兩項是經常使用的，後兩項與遮罩的

亮度有關，基本不會使用，前兩個選項是設定要在遮罩內顯示還是在遮罩外顯示。該功能可粗略地理解為剪裁遮色片圖層，在製作動態字體時會經常用到，一定要充分掌握。

在本案例中，小球從灰色的空洞飛出到進入水管的過程，需要使用遮罩才能辦到，所以將遮罩的形狀做出來，然後在小球層的 TrkMat 選項中選擇第一項「Alpha Matte "Shape Layer1"」，此時遮罩圖層會自動關閉顯示，圖層名稱前會有圖示出現。接著就可以正式對小球設定關鍵影格了。

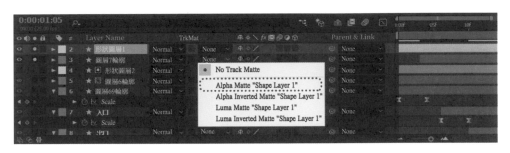

小球飛入的過程是需要遮罩的，因此小球飛出時也同樣需要遮罩，設置方法完全相同。這樣，第一階段的動態過程就介紹完了。

目前的文字還是彩色的，我希望最終成品的文字恢復為原本的純黑色，因此將小球的顏色換為黑色，進入管道後開始黑色路徑動畫，這樣文字就恢復到了原本的純黑色。在路徑動畫結尾時要做出彈性動態效果。由於筆畫使用的是筆畫路徑，無法再在原圖層中實現該效果。只能再複製一層筆畫圖層，在水管的末端做出遮罩，對筆畫圖層製作出 Position 的彈性效果，尤其要注意對入場時間的調整。

這樣， 第二階段的動畫也設計完了。

目前，單一筆畫的動作設計已經介紹清楚了，其他筆畫也採用同樣的方式進行設定即可。在將所有筆畫都處理好後，之前規劃好的路線圖就派上了用場。按照規劃好的路線圖分組對筆畫的入場時間進行調整，最後將各組的入場時間錯開，主體的動態設計就完成了。

結尾的動畫是回歸到動態的核心小球，方法其實很簡單，同樣使用 TrkMat 將文字以圓形的狀態消失，最終形成一個黑色小球。

主體的文字動畫要事先加以 Pre-compose，並對遮罩圖層設好關鍵影格。為了增強視覺效果與層次感，又複製了兩次，將時間等距錯開，同時利用不透明度分層區分開。

　　在形成小球時，為了銜接得更流暢，加入了 Opacity 不透明度關鍵影格，然後小球從畫面中心進行自由落體運動，落地後要有回彈的過程，這裡就可以使用小球彈跳的表達式，該表達式的內容如下：

```
e = .7;
g = 5000;
nMax = 9;
n = 0;
if (numKeys > 0){
 n = nearestKey(time).index;
 if (key(n).time > time) n--;
}
if (n > 0){
 t = time - key(n).time;
 v = -velocityAtTime(key(n).time - .001)*e;
 vl = length(v);
 if (value instanceof Array){
 vu = (vl > 0) ? normalize(v) : [0,0,0];
 }else{
 vu = (v < 0) ? -1 : 1;
 }
 tCur = 0;
 segDur = 2*vl/g;
 tNext = segDur;
 nb = 1; // number of bounces
 while (tNext < t && nb <= nMax){
 vl *= e;
 segDur *= e;
 tCur = tNext;
 tNext += segDur;
 nb++
 }
 if(nb <= nMax){
 delta = t - tCur;
 value + vu*delta*(vl - g*delta/2);
 }else{
 value
 }
}else value
```

使用方法與彈性表達式一樣，結束影格要有速度才可以啟動，因此自由落體運動自然要在「Postion」屬性中設置關鍵影格和使用表達式了。

　　至此，整個動態設計就完成了。本案例主要講解了 TrkMat 與小球彈跳表達式的使用方法。真正的難點在於對時間軸的控制與調整，還有開始前的路線規劃。其實，小球是一個很友好的圖形，能做出很多動態效果，我有很多動態字體案例就是使用小球完成的，但小球動畫通常也比較複雜，尤其是對路線的規劃很繁瑣。如果你考慮得夠周全，動態也設計得夠細緻，那麼最終的效果會非常好，千萬不要小看一個小球的力量。

案例 2　不完美

　　對於熱愛設計的我們來說，都希望自己的作品能夠做到盡善盡美，但世界上是不存在百分百完美的事物的。

　　記得劉德華曾提及他在拍攝電影時的往事，當時在一個鏡頭拍完後，很多工作人員都當場鼓掌，對他說這個鏡頭很完美。但導演對他說：「我不需要完美的鏡頭，重拍！」導演追求的是有缺點、不完美的鏡頭。劉德華當時也很不解，但因為是知名導演，就配合進行了重拍。導演的這句話意味深長。本案例因此選取了「不完美」這三個字，嘗試將其製作成動態效果。

・ 字體設計

　　我事先在手機中繪製好了這組字大致的草圖，將筆畫的形態設計得較為誇張，主要強調這三個字共同具有的撇捺結構，透過筆畫的粗細來營造出一種失衡感，以此來表現出不完美的感覺。

　　下面借助草圖，將稿子初步繪了出來。這裡的橫畫有別於傳統的漢字，中間的橫畫弧度較小，並逐漸向上下兩側遞增。

對於「美」字頂端的兩點該如何處理，這裡列出了三種可能性，透過對比擇優選取。

（1）採取了全部斷開的方式。但由於上半部分的筆畫使用了連接，若下半部分全部斷開，整體看起來不是很適合，明顯有分割感。

（2）採取了半斷半連的方式。相比（1）要好很多，這種折衷的處理方式，可以巧妙地解決很多連接上的問題。

（3）採取了全部連接的方式。因為上半部分的筆畫採用了相同結構的連接方式，因此這樣的連接看起來較為合理，但下半部分與其說是連接，更像是疊加，這樣的處理就顯得不合理，有點過度連接，也失去了層次感。

綜合比較後選擇了較為合理的（2）方案。

（1）　　　　　　　（2）　　　　　　　（3）

由於字體本身設定得黑度較高，但中間又有一塊面積較大的空白，顯得此處極其醒目，我們的視覺焦點很容易就會落在這裡，而忽視了字體本身，所以我用黑點對這一部分進行了填補。

至此，「不完美」的字體設計就完成了。

· **動態設計**

　　首先，簡單地製作一個液態水柱相撞的進場動
畫。需要先拖出兩條輔助線確定中心點的位置，然
後建立三個純色圖層，使用「鋼筆工具」分別繪製
出三條終點相交於中心點的路徑，再選擇功能表的
「Effect>Trapcode>3D Stroke」命令，對「厚度」
和「羽化」參數進行調整。然後開啟「維度」屬性，
發現筆畫路徑變為兩頭尖的效果，參數使用的是預
設設定。

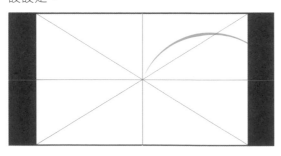

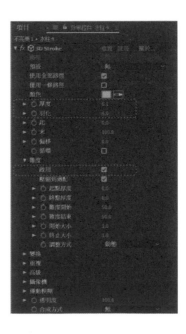

將 3D Stroke 效果控制項的參數設置好後，開始設置始、末關鍵影格，完成路徑路徑的動態效果（詳細的參數與時間軸上的關鍵影格位置見下圖）。

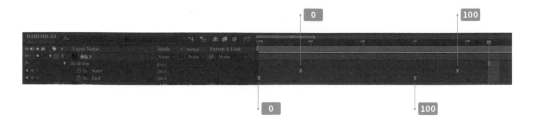

　　目前，筆畫形狀的邊緣是平滑的，為更近一步地表現出液態的質感，需要繼續加入效果，可在「效果和預設」面板中搜索：毛邊，也可選擇「效果 > 風格化 > 毛邊」命令，然後對參數進行設置。

　　最後，加入填充效果，以對顏色進行調整。

設好一條路徑的參數後，直接將參數複製到其餘兩條路徑中，並對填入的顏色進行調整。至此，進場動畫就製作完成了。

接下來，開始製作文字出現的動態。使用 TrkMat 功能做出文字從無到有出現的效果。在新建的形狀圖層中，建立三個以中心點為圓心，能遮蓋整組文字且半徑一致的圓。

然後在每個橢圓屬性中設置關鍵影格，將每個橢圓動態的時間間距調整成相同的，TrkMat 選用 Alpha 遮罩，記得在這段動畫結尾時設置 Opacity 不透明度的關鍵影格。

接著調整每個橢圓的顏色，以增強視覺效果。為柔化顏色之間的邊界，加入「Fase Box Blur」特效，並對參數進行設置。

如果文字就這樣出現會略顯僵硬，為承接液態水柱相撞的開場動畫，可以在文字出現後加上一個具有彈性的縮放效果。這樣文字出現的動態效果就生動了許多。

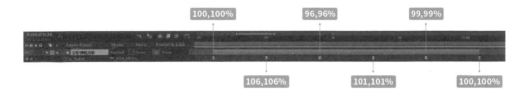

結束時的動態涉及變形動畫，需要事先在 Illustrator 中繪製出變形結束時的圓角矩形。然後在 AE 中透過建立純色圖層，再貼上在 Illustrator 中繪製出的圖形，這樣才會出現遮罩屬性，這是製作變形動畫的重要屬性。變形的起始影格也使用同樣的方法，複製到遮罩的 Mask Path 關鍵影格中，注意錨點要保持在中心位置，然後設置位置關鍵影格，將文字最終變形成一個圓角矩形。

然後讓圓角矩形進行自由落體運動，並變形為小球。在落體前同樣為其製作縮放的彈性效果，圓角矩形在下落時透過對旋轉影格的編輯，模擬出不穩定感，在下落的過程中再為位置影格加入小球彈跳的表達式（注意結束影格要有速度），這樣效果更為真實。

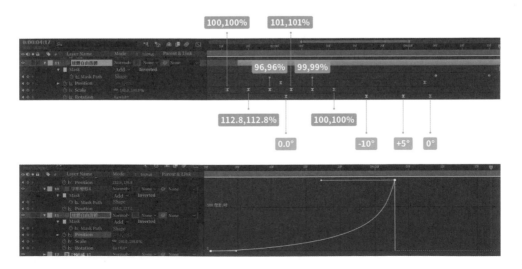

然後在小球著地的時候，透過輔助性的線條來增強視覺效果。

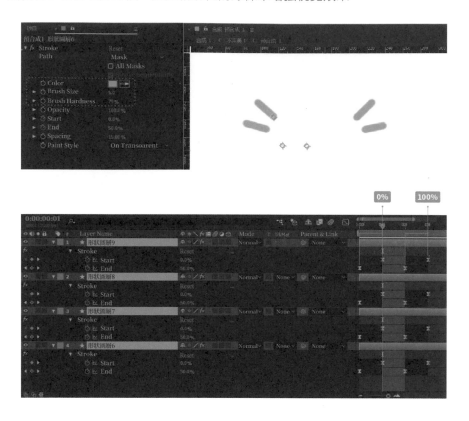

最後，在靜止的小球後彈出「不完美」的拼音字母，這裡也用了 TrkMat 遮罩，並對字母圖層中的 Position 屬性影格使用了彈性表達式。

至此，一個完整的字體動態效果就製作完成了。

外掛程式

　　AE 中可安裝的外掛程式非常多，本節透過三個案例向大家介紹兩個常用的外掛程式：Particular（粒子外掛程式）和 Plexus（點、線、面外掛程式）。這兩個外掛程式可調整的參數非常多，能做出非常複雜且絢爛的動態效果。

案例 1　鍍金時代

　　如今這個時代是一個人才競爭的時代，也因此萌生出了一些新名詞，例如出國學習回來的人，人們稱他們為「海歸」，或者說他在國外「鍍了一層金」。因此我這次選擇了「鍍金時代」這四個字。

・ 字體設計

　　由於「鍍金時代」這四個字有「出國深造」這層含義，因此在字體中要盡可能表現出異國感。恰好這時我看到一組日文字體作品，其中含有「代」字，所此我就參考它反推出其他三個字，並大致繪製出了一個草稿。

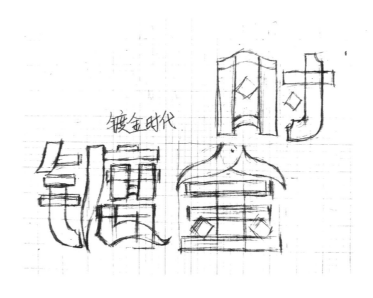

在草稿的輔助下，先將基礎的字體形態繪製出來，並確認每個字的字面框大小都一致。

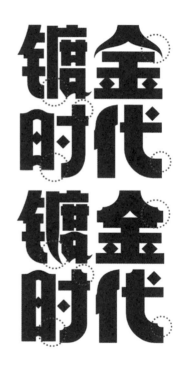

下面再對一些不協調的地方進行調整。

（1）對「鍍」字的豎畫進行了加粗，「广」字框為了與「又」有所呼應，將直線改為了曲線，來填補「又」字左下角的空白區域。

（2）將「金」字中的「人」字頭做成了尖頭曲線，這與整組字看起來極為不協調，故改為粗線。

（3）將「時」字的「日」字旁增高，使其占滿字面框。

（4）在筆畫的起始與收尾處，增加缺口來增添字體的特徵。

最後，給字體填入金色，並搭配粗襯線體英文。至此，字體設計就完成了。

· 動態設計

　　在開始製作動態效果之前，要先在 Illustrator 中將文字的位置確定好，但不需要做分層處理，因為本案例將使用 Plexus 外掛程式，需要路徑而非分層的形狀圖層，Illustrator 檔中的字體可用來擷取路徑。在 Illustrator 中，不要將比畫全部群組化，而要確保每一筆畫為單獨的圖形（但英文可以合併），這樣處理是為了方便接下來製作動態效果。此時在 Illustrator 檔的截圖中，可以很明確看出各個筆畫的形態。

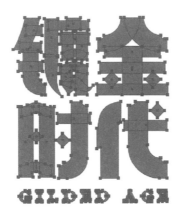

　　下面將處理好的 Illustrator 檔匯入到 AE 中，並單獨建立一個新 Composition，名為「合成 1」，再將匯入的「鍍金時代」合成放入其中，「鍍金時代」合成前期具有確定位置的作用。然後再建立一個名為「過渡效果」的合成，該合成將是本案例主要的動態部分。在圖層的底部建立了一個黑色背景圖層。這樣各部分的安排就完成了。

接著在「合成 1」中新增純色
圖層，從 Illustrator 中逐一複製字
體的路徑至 AE 純色圖層中，以建
立 Mask 遮罩。然後可以降低不
透明度，在「鍍金時代」合成的
輔助下，確定每一筆畫的位置。
這樣處理的目的是方便之後使用
Plexus 外掛程式，該外掛程式主
要支援格式為點陣圖（Mask 遮
罩）。最後將這些筆畫圖層統一
加到「**過渡效果**」合成中，這樣
前期的檔案處理工作就完成了。

接下來在「過渡效果」合成中製作主要動態，在開始前需先安裝外掛程式，分別為：
Plexus（點、線、面外掛程式）、Optical Flares（光暈特效外掛程式）、Vibrance（調
色外掛程式）。

將以上外掛安裝到 Pius-ins 目錄下：Adobe/AdobeAfterEffects/SupportFiles/Plug-
ins，即可使用。

安裝完成後，選擇一
個筆畫圖層，在「**Effects
& Presets**」面板中搜索
Plexus，點擊兩下後在
「Project」欄的「Effect
controls」中會出現如左
圖所示的內容。該外掛
程式的運作原理是先在
第一項 Plexus Toolkit 中
加入內容，可以看到分
為三大類，在每一類別

中可套用的項目有很多種，並且對套用的數量沒有限制，再加上每一項可設置的屬性也很多，可見該外掛程式是很複雜的。這裡僅以本案例用到的功能進行講解，希望能產生拋磚引玉的作用。

首先，對發射器進行設定，也就是在 Plexus Toolkit 中的「**Add**」中選擇「**Paths**」。具體設置如右中圖所示，「**Effector effects**」用於對發射的內容進行設置；「**Noise Amplitude**」用於設置紊亂的效果。

Plexus Toolkie 的「Add Renderer」則用於將物體渲染成我們想要的效果，裡面包含最重要的點、線、面，很多人將該外掛程式稱作點、線、面外掛程式，可見它的重要性。這裡選擇「**Lines**」，這樣「**Effect controls**」欄中就會出現右下圖所示的內容。

接下來介紹主要調整的參數。

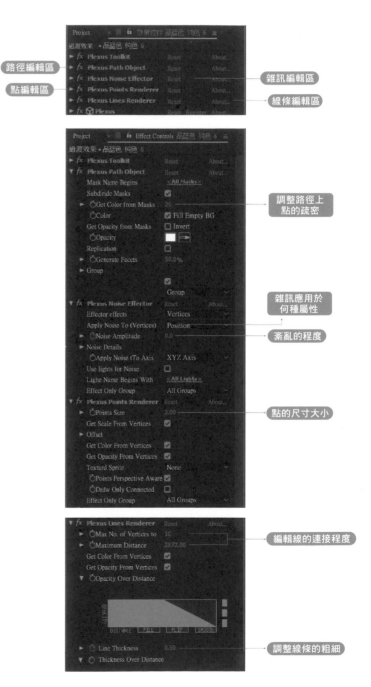

路徑編輯區
點編輯區
雜訊編輯區
線條編輯區

調整路徑上點的疏密

雜訊應用於何種屬性
紊亂的程度

點的尺寸大小

編輯線的連接程度

調整線條的粗細

然後對「**Noise Amplitude**」和「**Line Thickness**」屬性設置關鍵影格，以實現筆畫的點、線效果從無到有地出現，並且連線帶有粗細的變化。

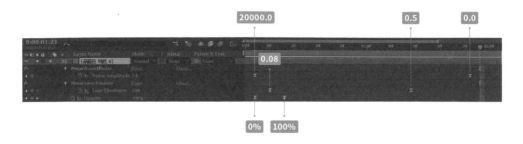

下面對顏色進行調整，使用事先安裝好的調色外掛程式，選用與金色近似的顏色，並對參數進行調試，點選「Fill Empty BG」核取方塊，這樣顏色效果會更強烈。最後加入「Glow」發光特效，這樣耀眼的金屬質感就呈現出來了。

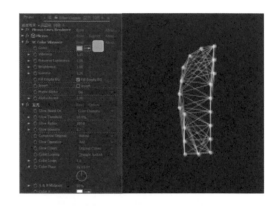

以上是編輯一個筆畫效果的方法，接下來使用相同的方法對其他筆畫進行編輯，並根據每一筆畫圖形的大小逐一設置關鍵影格，然後將入場的時間錯開，以增強視覺效果。注意：由於該案例使用的外掛程式涉及很多線條與點，會佔用大量 CPU，建議單獨對每一筆畫進行設置。這樣才能透過量的積累，完成最終強烈的視覺效果。

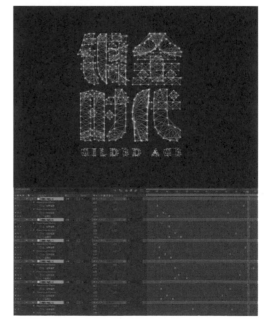

這樣主體的動態就製作好了，為進一步烘托氛圍，在文字周圍加上零散的圓點，這裡要新增 Primitives（Add Geometry）與三種不同屬性的 Noise 效果。詳細的參數設置如下面兩圖所示，前面介紹過的參數這裡未再標示。

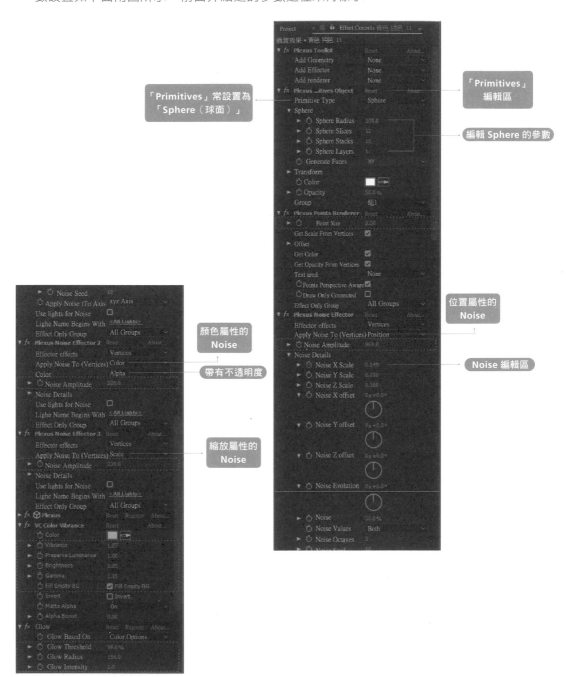

「Primitives」常設置為「Sphere（球面）」

「Primitives」編輯區

編輯 Sphere 的參數

顏色屬性的 Noise

帶有不透明度

縮放屬性的 Noise

位置屬性的 Noise

Noise 編輯區

接著要加入景深效果，首先建立一個 Adjustment Layer 調整圖層，然後用「**Pen Tool（鋼筆工具）**」圍繞主體文字繪制一個遮罩，如果需要編輯輪廓外的區域，那麼計算方式選擇「**Subtract（相減）**」，再加入「**Fast Box Blur**」特效，並對「**Blur Radius**」進行調整。

透過右圖可明顯看到調整前後的效果對比，顯然調整後的效果層次感更強。

然後，使用 Optical Flares 光暈特效外掛程式加入光暈效果，會彈出如右圖所示的介面，在右下角選擇適合的光暈，並可在左側對選用的光暈進行編輯。

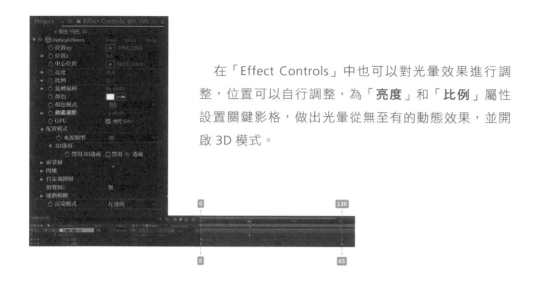

在「Effect Controls」中也可以對光暈效果進行調整，位置可以自行調整，為「**亮度**」和「**比例**」屬性設置關鍵影格，做出光暈從無至有的動態效果，並開啟 3D 模式。

為了讓視覺效果更炫酷，還可以建立 3D 運動視角。可在「合成 1」中建立攝影機，並新增空白圖層，同時開啟 3D 功能，將其作為攝影機的母層，以便對攝影機的 3D 方向進行編輯。

最後，在動態的結尾出現單色的向量字體，只需設置不透明度的關鍵影格即可，但要注意調整入場的時間。

至此，整個字體的動態設計就完成了。本案例涉及三種外掛程式，要編輯的參數非常多，效果又很炫，是一個光感強烈的動畫，其實原理並不難，只是操作步驟比較多。

案例 2　禮物

　　首先要思考：「禮物」這組字給人何種感受？當收到禮物時，每個人都是快樂的、開心的，並且禮物越大越開心。因此字體就應該展現出歡樂、有趣的感覺，形意相符才是最好的。

　　那麼，怎樣在字體中表現出歡樂、有趣？還是老辦法，先瞧瞧大師們是怎樣處理的。

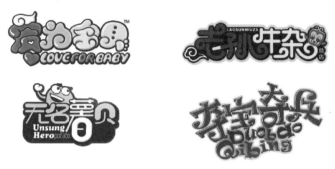

以上作品來自於設計師：開心老頭

　　找了一些有趣的字體設計，可以發現它們有一些共同點：顏色鮮豔、色彩豐富、筆畫形態奇特，這些都能提供很好的方向，也讓我想到可以採用加粗筆畫的方式，來設計這組字的字體，在前面列舉的字體設計中也有這種方法。之後填入適當的顏色，使其達到色彩繽紛的效果。

　　那麼，要如何作出風格奇特的字體呢？我們可以試著將筆畫設置得大一些，讓筆畫看起來很 Q、很有趣，同時又符合字意，因為大家都希望禮物更多、更大。梳理好思路後，就可以動手設計了。

・字體設計

　　先做出等大的字面外框，以此來確保字體的大小一致，然後用「鋼筆工具」畫出基礎結構，要注意這兩個字都是左右結構，但是左右的占比略有不同。

　　接著統一加大筆畫寬度，並選取三種顏色對筆畫進行填色。填色時儘量讓相鄰的筆畫顏色錯開，這樣效果會更好。

此時筆畫設置得有些小，繼續加大筆畫寬度，但不要統一加大。其中，粉色線條標記出的筆畫寬度為 21pt，藍色線條標記出的筆畫寬度為 19pt，綠色線條標記出的筆畫寬度為 18pt。這樣調整是因為現在筆畫的寬度過大，藉由粗細的調整，可以使整體效果更協調一些（筆畫寬度不是固定的，取決於字面大小）。

最後加入一些圓形以替換筆畫，藉此增加字體的趣味性，並且調整筆畫的順序，使得筆畫之間互相重疊，增加字體的層次感。

目前的顏色有些暗沉，毫無喜悅之感，需要重新選擇顏色，最後選用了紅、藍、紫這款帶復古感的配色方案。

最後，選用一款圓體類的歐文字體打出中文拼音，與設計好的字體搭配，並且顏色同樣是錯開填色的。

· 動態設計

我想將「禮物」的動態效果設計得複雜一些。大致的思路為：首先由小球彈跳開啟動畫，隨後小球「爆炸」，然後開啟筆畫動畫，筆畫動畫再細化會涉及位置、縮放、旋轉和遮罩路徑等屬性的設置。提到遮罩路徑，那麼肯定會出現變形動畫。在字體完全形成後，開啟結尾動畫，所有字「爆炸」消失。

還是先在 Illustrator 中將基礎檔案處理好。由於文字本身是由三種顏色組成的，那麼啟動的小球也使用這三種顏色搭配出漸層色，這樣順接之後的動畫就會比較自然。

下面開始做準備工作。

先在 Illustrator 中將字體與小球的位置確定好。注意：字體的筆畫沒有逐一拆分，而是編為一個圖層。這樣做的目的是匯入到 AE 後較有助於確定筆畫位置與提取顏色，與上一案例的處理方式一致。因為之後要運用遮罩路徑和「爆炸」效果，而這些效果只有在點陣圖中才能做，所以要將筆畫轉成點陣圖（Mask 遮罩）。首先要複製 Illustrator 中的筆畫，然後貼到 AE 中。說明一下詳細的操作過程：在 Illustrator 中複製（Ctrl+C）筆畫路徑，再在 AE 中建立 Solid 純色圖層（Ctrl+Y），然後將筆畫路徑貼上（Ctrl+V）在純色圖層上，最後把位置調整好。

將筆畫都匯入到 AE 中後，就可以開始修改顏色了。修改筆畫顏色有兩種方法：第一種是套用 Fill 填色特效，第二種是直接修改遮罩的顏色（Ctrl+Shift+Y）。因為使用 Fill（功能表 Effect > Generate > Fill）調整顏色會比較方便，因此這裡就選用這種方法了。準備工作全部完成後，下面就可以開始製作動畫了。

首先製作小球彈跳動畫。這裡的小球是一個比較柔軟的小球，觸地時會產生變形，相較於單純使用小球彈跳表達式，這裡的小球彈跳動畫要相對複雜一些，需要手動新增關鍵影格才可以做到，還要用到「Position」和「Scale」兩個參數，Scale 縮放是為了做出小球的彈性效果。在此之前要先將錨點位置確定好。

　　其中，縮放影格的形態變化用於模擬小球彈跳的彈性變化。

　　接著調整 Position 關鍵影格的速度曲線：首先選取關鍵影格，將關鍵影格的樣式調整為漸進 / 漸出影格（F9）。然後點選圖表編輯器按鈕，叫出速度圖表。按一下曲線端點就可以啟動進行編輯，曲線坡度的緩急會影響速度的快慢，圖片中的波峰對應小球運動的最低點，也就是速度值最高，波谷對應小球運動的最高點，也就是速度值最低，這是為了模擬現實中的小球彈跳（自由落體運動）。

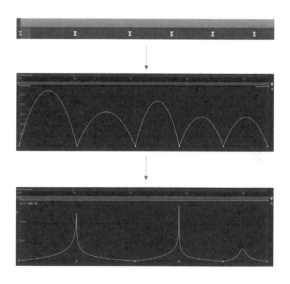

　　下面開始製作「爆炸」效果。需要使用一個名為 Particular 的外掛程式，這是一個非常神奇的外掛程式。

　　只需複製到目錄：Adobe/AdobeAfterEffects/Support Files/Plug-ins 中，安裝完成後，就可以開始使用了。

首先，做出一個位圖形式的球形，直接在 Illustrator 中複製小球。然後新增合成（Ctrl+Shift+C），並打開 3D 圖層，再建立 Solid 純色圖層（Ctrl+Y），套用 Particular 特效，編輯發射器與發射圖層。

這樣就完美地啟動 Particular 外掛程式了（注意：發射圖層中一定是合成圖形，並且是 3D 圖層）。接下來介紹要調整的參數。

粒子發散的速度

粒子的數量

粒子發散的時長

粒子模糊程度

粒子的大小

粒子大小錯落

粒子大小變化曲線

粒子的透明度

粒子的不透明錯落

粒子不透明變化曲線

負值可讓粒子有一些向上飄的效果

添加一些擾亂讓飛散效果更酷炫一些

要調整的參數都已經在圖中標示出來了。需要注意的是，這些參數都沒有固定值，要根據自己想要的效果來調整。大家可以隨機調整，觀察不同的數值會有怎樣的效果。

然後複製兩層，並修改顏色、粒子數和粒子大小，從而增加層次感。

最後新增黑色背景並調整時間軸，使得小球彈跳後開始「爆炸」。

至此，小球彈跳的動畫就製作完成了，下面開始製作筆畫動畫。

　先把錨點放在筆畫與水平線的交點上。因為要做出一種擺動效果，將錨點放在這個位置，擺動效果比較真實，同時效果也比較好。

確定好錨點後，先確定位置、縮放和旋轉的關鍵影格。縮放是為了讓它有一種彈性的感覺，而旋轉是想達到擺動的效果。但是它是從原圖形縮放而來的，而不是從小球變化而來的，所以開始添加形狀變化的關鍵影格，這就涉及遮罩路徑的使用。

首先在 Mask Path 設置關鍵影格，並複製這個關鍵影格，之後直接貼上 2 影格就可以了。然後單獨製作一個小球並複製它的 Mask Path 設，貼到筆畫動畫的 Mask Path 設中，並調整好關鍵影格的 Position 位置。之後點擊兩下小球，對它單獨進行編輯，調整它的大小並將它放在錨點上方（目的是讓它沿位置關鍵影格的路徑進行變化）。之後利用兩個關鍵影格對筆畫進行拉伸，目的是生動地表現出擺動時的彈性效果。

下面增加層次，打造酷炫的感覺，以上面的關鍵影格為模板進行複製，只需修改 Position，套用 Venetian Blinds 百葉窗特效（功能表 Effect > Transition > Venetion Blinds），並修改顏色（顏色為字體中的顏色）即可。

再複製一層，重複上面的步驟，這次只添加一個百葉窗效果。

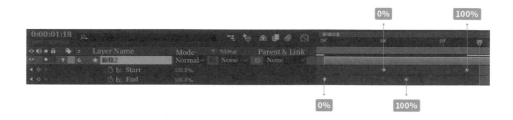

最後調整時間軸。

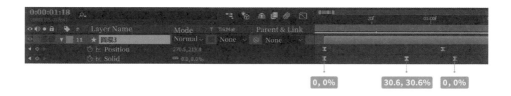

筆畫動畫的基本過程已經確定了，接下來就是大量的調整和複製。

　下面按照運動軌跡再加入一些輔助的線條和圖形動畫。線條動畫：先用「鋼筆工具」畫出線條，然後添加修剪路徑，編輯開始與結束關鍵影格。

圖形動畫：先用「橢圓工具」畫出圓環，然後編輯 Position 與 Scale 關鍵影格。

下面的操作仍然是大量的複製，並調整時間軸上的關鍵影格。結尾動畫還是「爆炸」效果，與小球彈跳的原理相同，只是參數稍有不同。最後將上面的動畫片段進行整理，調整時間軸上的關鍵影格，在結尾的筆畫動畫與「爆炸」動畫的銜接處添加一個 Scale 關鍵影格，使得動畫更加流暢。

本案例動效部分的占比大一些，動作特效部分的重點如下：

（1）彈性小球彈性效果的製作。

（2）使用 Particular 外掛程式製作爆炸效果。

（3）Mask Path 的使用。

案例 3　陰影面積

本案例的「陰影面積」出自「求心理陰影面積」這句網路流行語，是指某人在經歷某件痛苦的事情之後留下了心理陰影，心理陰影的面積大小與心理受傷害程度成正比。

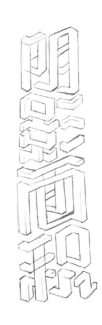

・ 字體設計

了解字義與出處後，先構思如何透過字體來展現其含義。「面積」本身就是一個極其具象的詞，因此字體也要十分具體，讓字體具象的方法之一就是使用之前講過的 3D 字體。由於這類字體有些複雜，要先將大致的想法在草稿上畫出來：將整組字採用類似堆疊矩形積木的方式構成，讓「面積」的含義更加顯著。

草稿有些粗糙，所以在製作正式稿時需先畫好輔助線。對筆畫較多的「影」字進行省略，同時字與字之間的排列形成互補關係，會更有整體感。

在軟體中製作這組字的正式稿時，雖然有草稿與輔助線的幫助，但因為構圖較為複雜，還需耐心地調整。

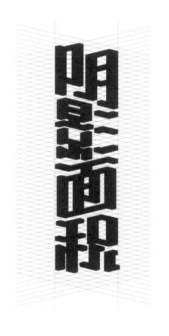

整組字體由於筆畫偏細，顯得有些「空」，導致不夠飽滿，所以先對筆畫進行增粗。「陰」字原本對「阝」採用了省略手法，但省略後「陰」字的識別度下降了許多，故放棄對「阝」筆畫的省略。最後，搭配無襯線體的中文拼音，並調整為與中文字體相同的透視效果。至此，字體設計就完成了。

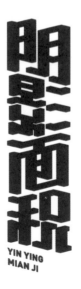

· 動效設計

本字體的動態設計將使用一款名為 Saber 的光電筆畫外掛程式，該外掛程式功能強大，可做出逼真的光電效果。想必大家都看過《奇異博士》這部電影，對電影中一些炫酷的特效應該都有印象，那種特效就可以使用 Saber 外掛程式實現。

首先，在 Illustrator 中將字體整體群組化，並輸出 PSD 格式的檔案，然後將其匯入到 AE 中進行動態設計。

直接選取字體圖層，套用 Saber 外掛程式，在「Effect Controls」中會出現右圖所示的介面，在 Preset（預置）中有多種效果可以選擇，右圖中標出了調試的屬性。

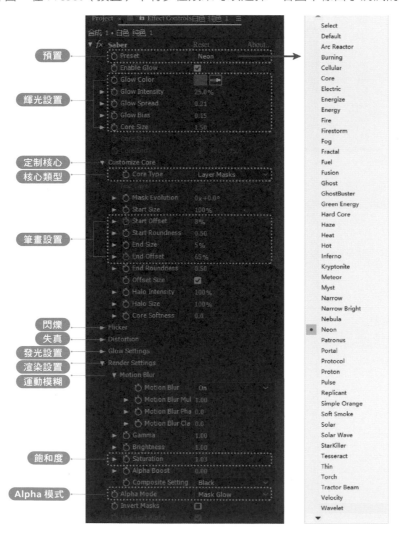

將效果設置好後，開始對筆畫設置中的開始偏移與結束偏移屬性設置關鍵影格，這樣字體就實現了沿文字輪廓路徑移動的動態效果。

　接著再複製一層，在修改顏色的同時將開始偏移與結束偏移的關鍵影格對調，做出與上一層效果互補的路徑動態，並將圖層的混合模式調整為「Add」，這樣疊加在一起後視覺效果更為豐富。

如此一來，文字就藉由光效路徑的方式出現在畫面中。結尾希望出現向量的純黑色文字，因此需要製作一個轉場的動態。同樣使用該外掛程式製作一個雷電效果，選擇一個適合的預設參數，透過對核心開始與核心結束位置的調整，做出從上至下劈出雷電的特效，並對定制核心中的屬性進行調整。

核心開始

核心開始

光暈強度

核心尺寸

然後，開始偏移關鍵影格，以完成從上至下劈出雷電的效果。

最後，由白色的雷電引出白色背景與黑色文字，可透過不透明度關鍵影格就能實現。

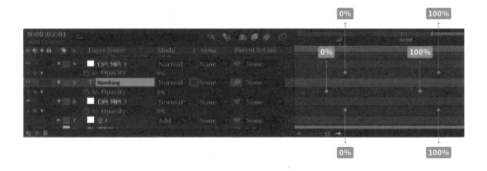

本案例只是用 Saber 外掛程式製作了一個簡單的效果，但除此之外，它還能做出一些更為複雜的光電效果，甚至還可以用來製作電影特效。

特效腳本

　　Afrer Effect 的腳本（Scripts）是將預先設計好的動態效果製作過程寫成完整的腳本，這些效果比較獨特，各種設定也琳琅滿目，基本上全是英文版本，使用時只需對相關的參數進行調整，就能立即做出一個效果飽滿的動態，幾乎每個特效都有不同的操作方式。本節只列舉幾個效果不錯又簡單易用的腳本使用方法。

案例　前方高能

　　「前方高能」是在如今熱門的影音網站彈幕中經常出現的詞語，也是彈幕文化支一，它預告著接下來會出現激烈或精彩的畫面內容，提醒正在觀看影片的人們。

・ 字體設計

　　先從字義出發確定字體的筆畫形態。帶有警告意味的詞語字體不能過於柔軟，筆畫的形態也應當偏剛硬一些。觀察路邊的交通標誌就能發現，這些標誌使用的字體都是中文的黑體或歐文的無襯線體。

由於筆畫要求剛硬，所以採用了較為簡單的平端筆畫方式做字。先將文字打出來，看看是否存在相似的筆畫。若存在相似的筆畫，則對其進行統一調整，會使字體更為一致。

「前」與「能」都含有「月」，另外前三個字的起筆都是點畫，這兩處相似結構，在設計時可以多加著墨。

點畫的調整很容易，直接用豎畫代替即可。「月」字的調整則稍微麻煩，由於都出現在「前」與「能」字的左下方，故嘗試透過結構的調整使其與右側能夠有所呼應，並將「月」字內的兩橫畫簡化為一豎畫。同時，為了使字體整體更為方正，將撇、捺這些曲線形筆畫也調整為直線。

由於「前」字調整後，右下側產生了缺口，為了使字體更為飽滿，採用借助其他字筆畫進行填補的方式來設計與編排。但為了閱讀的流暢性，注意要將首字編排居上，其中「高」字由於橫畫較多，筆畫會顯得太粗，故省略掉其中一筆，調整後的「高」也並未影響到識別性。

最後，增加筆畫的寬度，來達到提高字體黑度的效果，這樣也使其顯得更為飽滿，並搭配具有機械感的 DIN 字體的中文拼音，整組字的設計就完成了。

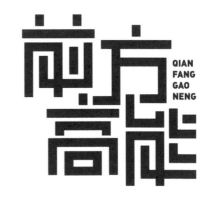

· 動態設計

首先，由於要用到 SLICED BOX 腳本，因此還是要先在 Illustrator 中對字體中的筆畫進行分層處理，使每一個筆畫單獨在一個圖層中（拼音字母沒有進行拆分）。

由於該腳本可對路徑進行識別，所以不能直接將 Illustrator 檔匯入 AE 中，可先在 Illustrator 中輸出 PSD 檔，再匯入到 AE 中，這樣筆畫就會直接是路徑圖層了。為了方便查找，可在 Illustrator 中先對每一筆畫進行編號，而且匯入後每一筆畫都是獨立的。

接下來要安裝兩個之後要用到的腳本，分別為 SLICED BOX（3D 拆分腳本）和 Ray Dynamic Color（配色腳本）。

腳本預設安裝的路徑為：X:\Program Files\Adobe\Adobe After Effects CC2017\Support Files\Scripts。

安裝好的腳本可在功能表的「**Window**」選單中找到。

SLICED BOX 腳本是一款可將圖片或路徑拆分成 3D 立方體的外掛程式，面板中全部是英文，只需要調整右圖所示的三個參數即可。

241

由於是將平面圖形拆分為
3D 圖形，會產生透視效果，
為保證整組文字拆分後透視一
致，要先將筆畫對齊到畫面的
中心，拆分後再放回原位，這
樣透視關係就是一致的了。

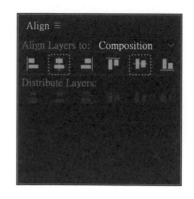

例如，選取一條橫畫對其
進行編輯。首先在 SLICED
BOX 腳本中對列數與行數
進行設置，其中行數應該為
1，列數要根據筆畫的長短靈
活調整。設置完成後按一下
Build 按鈕，會彈出如右圖所
示的對話方塊，按一下 OK 按
鈕即可。

此時，在圖層欄中會自動
產成如右圖所示的圖層，可
以先把圖層 2 中的字元關掉。

調整效果在圖層 3（Controls __SS_ SlicedBOX_42）中，詳細介紹如右圖所示，其中標示出了本案例需要調整的屬性。更為詳盡的教學在腳本安裝包中已提供。

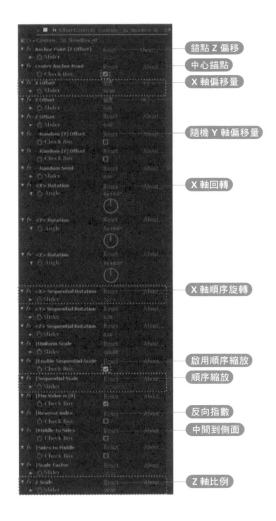

錨點 Z 偏移
中心錨點
X 軸偏移量

隨機 Y 軸偏移量

X 軸回轉

X 軸順序旋轉

啟用順序縮放
順序縮放

反向指數
中間到側面

Z 軸比例

然後對屬性設置關鍵影格，並在 X 軸順序旋轉的關鍵影格中加入彈性表達式，這樣旋轉效果才會更生動，結尾時色塊立方體按順序縮放消失，這樣筆畫就完成了從無到有再到無的動態過程。設置豎畫的原理也是一樣的，只是將 X 軸改為 Y 軸而已。

還可對拆分後的立方體色塊顏色進行調整。首先介紹一款名為 Ray Dynamic Color 的配色腳本，使用方法很簡單，只需在面板中按一下「**+**」按鈕，在「**Project**」欄中會自動建立一個合成（Ray-palette 01），並且在腳本面板中會自動產生七種顏色。

　　修改配色方案只需要按兩下配色合成（Ray-palette 01），在「**Effect Control**」中對顏色進行調整。

　　以剛才拆分的筆畫為例，在圖層 1（Control Box Color_42）中調整顏色。先將配色方案設置好，如圖選用了三種顏色的搭配。調整顏色時直接選取「**顏色**」屬性，在外掛程式面板中按一下需要填入的顏色，就做好顏色的調整了。該腳本簡單易用，能大幅度提高調色的效率。

這樣一個筆畫從拆分到設置關鍵影格再到調色的流程就完成了。其餘筆畫也採用同樣的原理進行處理。為了能便於查找與區分每個字，標籤的顏色進行了調整。最後將每一筆畫的入場時間錯開。

　　最後，加入一個縮放效果，使得字體的動態效果更為飽滿。

　　本案例介紹了兩款腳本，其中，SLICED BOX（3D 拆分腳本）還能做出更為絢麗的效果，Ray Dynamic Color 配色腳本則非常實用，將這兩款腳本結合起來使用，就能很簡單地做出從 2D 的平面轉成 3D 的立體動態效果。

其他

除了前面介紹的方法，還可以使用 AE 的其他功能製作動態字體。本節將介紹兩種方式：第一種是借助動態素材來設計，第二種是結合 AE 與 C4D 兩款軟體進行設計。

案例 1　百鬼夜行

「百鬼夜行」這四個字聽起來就很恐怖，在做這組字之前，我先搜尋了「百鬼夜行」這個詞。這個詞在日本最早出現在《宇治拾遺物語》中，藉由「説話」（日文中為民間傳說之意）這一形式，產生了較完整描述百鬼夜行的作品，並逐步流傳至繪畫、戲劇中。有一點類似中國的《聊齋志異》。

・字體設計

了解清楚後，這組字的字體要盡可能表現出日式的氛圍，那麼該怎麼做呢？可以先看看日本字型設計師的作品。

我找了一些筆畫相對柔和的字體，這樣也與這組字的字義較為貼合（飄蕩鬼魂的感覺），而且它們還有著共同特點：

（1）筆畫柔軟，幾乎沒有純直線的筆畫。

（2）使用了大量的連接筆畫。

（3）整體效果很自然、隨意。

在開始設計前，先觀察這四個字的基礎筆畫結構，尋找結構相同的筆畫與可以連接簡化的地方。「百」與「鬼」有相同的「日」字結構，這兩處可以使用同樣的簡化方式。「夜」與「鬼」的突破口就是「夜」字比較獨特的簡化方式，在「鬼」字中也可以使用到，這些相同的筆畫結構重複出現的目的，是讓這組字看起來更加一體，不至於單薄。

百鬼夜行

接下來將結構處理得柔軟一些，把所有的豎畫都轉變為曲線，但同時保留橫畫的形態，使整體不至於太過於無力。

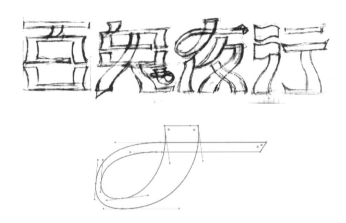

確定好骨骼結構後，開始添加「肉」（體飾）。這組字會頻繁地用到曲線，很多人都會被曲線困擾，其實，在畫曲線時，最重要的是錨點的選擇。可以觀察一下英文的字體設計，它們的錨點選擇位置都很有規律，通常是在 0°、90°、180°的位置加上錨點，這樣比較容易控制曲線。同時，做曲線類的字體最好先畫一下草稿，讓心裡先有個底，不要直接就在電腦上操作，否則有可能會越做越沒有耐心。

最後，加上中文拼音與裝飾性的日文，把它放到 800px×500px 的 Illustrator 畫布裡，調整好位置並把圖層分好，以便於之後動效部分的操作。

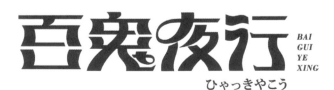

・ 動態設計

該字體的動態將使用素材來進行設計，且整個動態設計要能展現出陰森的感覺。可以在黑色背景中使用煙霧素材，這樣陰森感會很強烈，接著再讓文字跟著煙霧的運動慢慢出現。這就是該動態字體大致的運動方式。

在 Illustrator 設計好的字體，放在同一個圖層中就可以了，不需要對其進行逐一分層。然後匯入 AE 中，並將準備好的煙霧素材（Smoke.mp4）一同匯入，這樣準備工作就完成了。

接下來按兩下「百鬼夜行」合成，將煙霧素材拖入合成中並縮放至 46.5%，把「Mode」設置為「Add」，全選 Illustrator 檔（Hawking、字體、背景），按一下滑鼠右鍵，選擇「Create > Create Shapes from Vector Layer」命令，這樣若 Illustrator 的字型檔遺失，也不會影響到 AE 動效檔。

選取「〝字體〞輪廓」這個圖層，在「**Effect & Presets**」面板中搜尋「**Linear Wipe**」，然後按兩下該項目，這樣就將效果套用到這個圖層上了。在「Effect Controls」的「〝百鬼夜行〞輪廓」中設置相關屬性，將「**Wioe Angke**」設置為 -90°。

下面開始為「字體輪廓」圖層的「**Wipe Angle**」和「**Transition Completion**」屬性設置關鍵影格（如下圖），這樣就能做出字體隨著煙霧的運動慢慢出現的效果了。

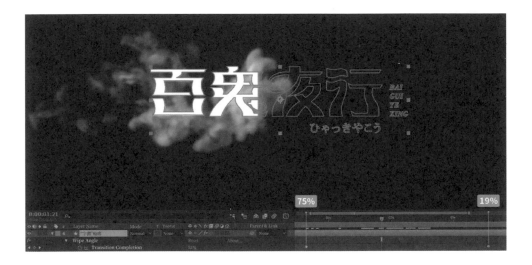

接著開始製作朦朧縹緲的光影效果。新增一個 Adjustment Layer 調整圖層，把它放在「〝字體〞輪廓」圖層的上方，使用「**Rectangle Tool（矩形工具）**」框出光效的範圍，把 Mask Feather 設置為 150Pixels，接著對 Mask Path 屬性設置關鍵影格（也可以在 Position 設置關鍵影格，這裡使用的都是 Mask Path），遮罩（Mask）的運動不要超過字體動畫的運動（由於 Mask Path 的運動在預設預覽的狀態下是不會顯示外框的，這裡是手動瀏覽的速度，可能不均勻，大家明白道理就可以了）。

最後，在調整圖層套用「**Turbulent Displace**」（與煙霧的運動狀態相符）和「**Fast Box Blur**」（添加光效）特效，參數設置如下圖所示。這裡運用了一個 time*n 的表達式，簡單來說，就是一個隨著時間單調遞增的線性函數。大家能明顯看到這個湍流的效果是湧動的，n 的大小會影響幅度的大小，240 在這個動效裡是較為適合的數值。

這樣整個動態設計就完成了。其實，該動態字體是可以任意更換的。

透過整個案例的講解，可以看到素材對氛圍的烘托影響很大，整個動態設計部分將字體與素材盡可能完美地融合，並且操作還算簡單。

案例 2　讚

在站酷網發表作品時，我總會看到一些貼文的結尾，作者會專門做一個點讚的圖片或小影片，這也使我萌生了一個大膽的想法：做一個 3D 的點讚小影片。設定好目標後即開始構思。

· 字體設計

點讚的圖示大都是豎起大拇指的圖形，我希望設計的「贊」字能與圖形有所關聯，因此需要先從中尋找共同點。若兩者存在共同點，就有融合、關聯的可能性。

首先，點讚的手是圖形的主體，其次是標誌性的豎起大拇指。手是由五根手指組成的，再加上手腕，可以將其抽象地簡化為：用六條線組成點讚的手勢，這六條線就可以作為突破口，只需要思考如何將「贊」字簡化為六條線組成的樣式即可。

其實，文字本身就是由線條構成的，簡化為六條線是很有可能的。首先，以線調為主的字體很容易讓人聯想到使用「鋼筆工具」做字。其次，簡化需要對字體進行連接或省略處

理，連接最舒服的方式是要符合一定的書寫習慣。下面來觀察草書中的「贊」字是怎樣連接的。這裡選取了三款草書字體，由左至右連筆的占比越來越大後，辨識度也在逐漸下降，所以不要過度簡化，更主要的還是了解「贊」字的書寫習慣。

了解書寫習慣後，在此基礎上進行重新加工，融入了一些自己的理解，在簡化為六筆的同時，確保不失去太多辨識度。這樣在 Illustrator 中，這個路徑「贊」字就設計完成了，接下來要將其匯入到 C4D 中製作成立體效果。

· C4D 基礎

可能很多人都會認為 3D 設計應該是室內設計師或遊戲設計師才會涉及的領域，在我上大學的時候的確是這樣的，3D 設計更常見於一些特定的設計類別，對於當時學習平面設計的我來説，是從未接觸過 3D 立體設計的。

但隨著時代的發展，這些界線在逐漸淡化。國外刮起了一陣 3D 視覺設計的浪潮，在中文界也逐漸紅了起來，CINEMA 4D（C4D）這款軟體也開始被人們所熟知，相比其他 3D 軟體，它操作更簡單，也很容易上手，因此越來越多設計師開始學習起了這款熱門軟體。

對於從未接觸過 3D 設計的我來説，該軟體的確很容易上手，但使用該軟體的思維方式與平面設計截然不同，是一個全新的領域，想要做出一個舒服的視覺效果，難度還是非常大的。當然若有一些平面設計的基礎，也就是説有一定的審美能力，這對各領域的設計都會有一定的幫助。

· C4D 介面簡介

打開 C4D 後，軟體會自動建立一個檔案，介面如下圖所示，可以看到整個視窗是很簡潔的。其中一些是用藍色標示出來的功能，是代表哪些功能做了更新。

>

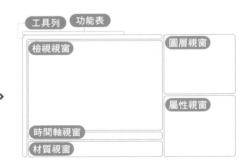

· 基礎介紹

下面主要講解 C4D 軟體中的一些基礎知識。

工具簡介

首先，該軟體中的工具列分為直橫兩列，其中頂端橫列的工具列中包含渲染設置與建立模型的主要工具，分為五組，最後一組是最為重要的建立模型的分組。在圖示的右下角有一個小箭頭，這提示該工具有下拉式選單，當用滑鼠左鍵長按後會出現下拉式選單，此時你會發現工具非常繁多，這裡只籠統地介紹。

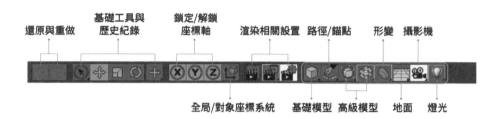

右側的直排工具列中大部分是對模型做調整的工具，其實透過圖示就能大概了解。同樣也分為五組，其中第三組的點、線、面工具是最常用的。但是要使用點、線、面工具需要先將模型 C 掉（轉換為可編輯物件），且兩個工具列是相關聯的，並非完全獨立。

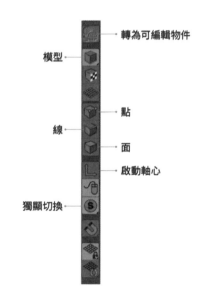

檢視視窗中的操作

下面是檢視視窗的一些基本操作，由於該軟體並非 Adobe 公司出品的，很多操作與其他軟體截然不同。

（1）檢視縮放：使用滑鼠滾輪，以滑鼠放置的位置為中心進行縮放。

（2）旋轉檢視：按住 Alt 鍵 + 滑鼠左鍵。

（3）移動檢視：按住 Alt 鍵 + 滑鼠中鍵（滾輪）。

（4）切換四視圖（透視圖、頂視圖、左視圖、右視圖）：按滑鼠中鍵，選中某一視圖再按滑鼠中鍵，即可進入該視圖進行編輯。

（5）選擇模型：使用滑鼠左鍵選擇即可，但當將模型編組後，只能在圖層中進行選擇。

除此之外，在檢視視窗的左上方還有一列功能表，同樣功能繁多，這裡就不一一介紹了，只簡要介紹其中兩項：「**攝影機**」為透視圖，其中還有一個平行視圖，也就是無透視的視圖，有些效果會使用到該視圖。「**顯示**」就是指在視圖視窗中模型的顯示效果，我常用的是「**光影著色（線條）**」。

圖層中的內容

接下來是圖層視窗。首先，該軟體中的圖層順序並非像 Illustrator、Photoshop 那樣有疊加關係，有些工具的使用是要有層級關係的。以本案例的原始檔案為例，其中掃描與旋轉功能的使用，下方要有對應的路徑才可實現，並且細分曲面也在整個「贊」合成的上方。透過工具列中建立模型工具圖示的顏色，就能區分開哪些是在層級之上才可使用的。

在圖層的後面有兩個圓圈和一個打勾符號，它們都有什麼作用呢？

前兩個圓圈可以理解為兩個分支的開關，對號則是總開關。其中，上方的圓圈是控制檢視視窗中顯示的開關，有時模型很複雜的時候會使用到；下方的圓圈是控制渲染中顯示的開關，在選擇一些模型渲染時會用到。

在圖層的最後方可以添加一些標籤和材質，這裡就不過多介紹了。

檢視視窗中顯示的開關 ← ● ✓ → 總開關
渲染中顯示的開關 ← ●

材質的設置

　最後是材質視窗，在 C4D 中建立模型只成功了一半，材質的設置也是非常重要的環節。材質中的內容非常繁多，可以透過安裝材質預置檔快速解決材質設置的問題，下面提供給大家一個比較全面的材質預置檔（standard materials catalog.lib4d）。

　Windows 的路徑是：X:/Program Files/MAXON/CINEMA 4D R19/library/browser（將 .lib4d 的檔案放到這裡即可）。

　Mac 的路徑是：/applications//MAXON/CINEMA 4D R19/library/browser（將 .lib4d 的檔放到這裡即可）。

　預置內容要選擇「**視窗 > 內容瀏覽器 > 預置中進行 預覽**」命令，選取後按兩下即可使用，材質設置的相關內容就不詳細介紹了。

　接下來以該案例為例講解設計操作的流程與要點。

· **動態設計**

　首先，要將設置好的 Illustrator 檔匯入 C4D，保持如下圖所示的預設選項即可，此時在「圖層」面板中會出現六個路徑，這就表示檔案已經匯入成功了。

目前，由於 Illustrator 是平面軟體，將檔案匯入到 C4D 後，路徑還在一個面中，所以要使用「點」工具，將其調整為 3D 的、具有穿插關係的路徑，由於是想做成長條氣球的立體效果，要考慮到截面的大小。可以先對一條路徑進行調整，同時確定截面圓環的大小。在調整時需要選用「畫筆」工具與「點」工具，對路徑中的錨點與位置進行調整，其中 Shift 鍵是單獨調整一個把手。由於是要對 3D 路徑進行調整，難度有些大，可以透過切換四種視圖的方式進行調整，同時要注意曲線的流暢度。

然後，使用工具列中的「掃描」工具，將確定的圓環與路徑掃描出來。注意：截面與路徑的上下位置一定要正確，同時將掃描的一些屬性一同設置好，並添加細分曲面功能，使模型更圓滑。

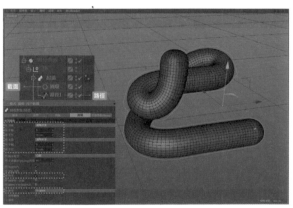

確定好一條路徑後，其餘路徑也採用同樣的方式製作出來。至此，一個圓滾滾的贊字模型就製作完成了。

接下來，在 C4D 中將大拇指的手勢也透過掃描的方式設計出來。新建一個矩形，將其放置在「贊」字前方，調整至適當的大小與角度後加上圓角。

將其轉換為可編輯物件（C掉）。注意：C掉後若還要做很複雜的調整，最好在 C 掉前對基礎模型做好備份，以免無法撤銷至基礎模型，嚴重時可能需要重做。同時，取消選取「閉合樣條」核取方塊，這樣就可以對路徑進行調整了。

接下來以同樣的方式將大拇指的模型製作出來。

下面開始製作氣球尾部，先用「畫筆」工具繪製出截面的一半，然後使用「旋轉」工具建立模型。這裡要注意對軸心的調整，這會影響模型的形態。

將上面製作好的氣球尾部添加到兩個模型中。注意：只在長條氣球的一端添加，這樣模型就基本製作完成了。

接下來對場景進行設置。需要分別對攝影機和燈光進行調整，因為調試的難度太高，最好還是使用預置好的燈光效果。推薦使用 GSG 黑猩猩場景、材質預置，安裝檔有 broswer 和 tex 兩個文件夾。其中，browser 檔的安裝方法前面已經介紹過了。tex 檔的安裝方法如下。

Windows 的路徑是：X:/Program Files/MAXON/CINEMA 4D R19。

Mac 的路徑是：/applications//MAXON/CINEMA 4D R19。

選用右圖中的場景預置，直接點擊兩下即可自動建立。

然後將球體模型刪除，對燈光（Global Light）進行微調，並新建一個攝影機，調整至合適的位置。

在 GSG 材質預置中的 Plastic（塑膠）類別中選一項，並對顏色與粗糙度進行調整。然後直接拖到設計好的模型標籤欄中，就加上材質了。

以上從模型到渲染都已設計完成，其實難度並不是很大，很多都是直接使用預設完成的。

下面要在 C4D 中設置關鍵影格來製作動態。在開始前要先將「讚」字路徑與大拇指路徑連接起來，這樣才能實現兩者動態的轉換。

先選取大拇指模型中的一條路徑，將其移至「讚」字模型對應的路徑上方，使用「畫筆」工具與「點」工具將兩條路徑連接起來，在連接時滑鼠指標會出現提示。完成連接後，兩條路徑會合併為一條。

然後就可以對曲線路徑的
流暢度進行調整了，同樣可
以切換至四視圖來降低調整
的難度。

其餘的路徑也可按相同的
方式進行調整，盡可能將過
渡線的跨度調得大一些，這
樣製作出來的動態效果才好
看。

接下來就可以開始設置關鍵影格了，在 C4D 中幾乎所有屬性都可以設置關鍵影
格。在每個屬性前都有一個灰色的圓點，其用途就是用來設置關鍵影格的。設置關
鍵影格的方式與 AE 很相似，需先在時間軸上確定開始的時間點，再設置關鍵影格，
但結束影格並不能像 AE 那樣自動產生，還需按一下灰色圓點才可設置關鍵影格。

編輯時長

以原始檔案中的組 6 為例，路徑動畫需對「掃描物件」中的「開始生長」與「結束生長」設置關鍵影格。原理很簡單，先透過調整「結束生長」的參數，將筆畫的長度調整至與該筆畫一致的長度。結束影格也是相同的道理，這樣一個路徑動畫就製作出來了。「開始生長」與「結束生長」的時間間距決定了路徑畫筆的長短，這與 AE 中的原理一致。我們需要設置的關鍵影格會比較多，只在一條時間軸上調整會很困難，可以選擇「**視窗 > 時間軸（攝影表）**」命令調出「**時間軸視窗**」，這樣就很方便對影格的位置與參數進行調整。注意：調整參數需要在時間軸中選擇關鍵影格，不能直接在屬性視窗中調整。

在形成大拇指手勢時，由於慣性的原因，需維持原運動狀態，因此需對位置設置關鍵影格，同時對氣球尾部，設置關鍵位置影格與顯示影格，使其從動態開始時消失，並在結束時出現。

因為要營造出氣球飄浮在空中的感覺，我使用了一款灰猩猩 C4D 迴圈動畫制作外掛程式 Grayscalegorilla – Signal v1.0，安裝方法如下：

（1）將 Signal 資料夾複製到 C4D plugins 資料夾下。

（2）將 Signal Scripts 資料夾複製到 C4D library-Scripts 資料夾下。

（3）打開 C4D，完成安裝。

使用方法也很簡單，選取需要加上外掛程式的圖層，按一下滑鼠右鍵，選擇「Signal」，將需要變化的 X、Y、Z 軸選取並拖至 Signal 的圖示中，然後在 Signal 中先加上 Noise（噪波），對噪波的參數進行設置，其中，Variation.X、Variation.Y、Variation.Z 的參數用於控制浮動的範圍。

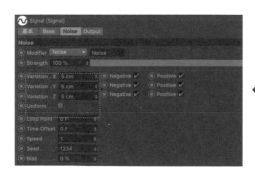

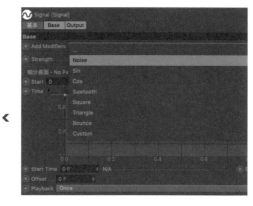

至此，設置關鍵影格的環節完成了。目前渲染出的畫面是黑色的背景，但這裡要使用白色背景，此時可以使用 CINEMA 4D 標籤中的合成功能，將動態模型單獨渲染出來。

要對「對象緩存」中啟動緩存，並編號「1」。

至此，在 C4D 中的設計已經全部完成了。接下來要對渲染進行設置中的輸出、保存、全域光照、抗鋸齒、物件緩存分別進行設置。其中，「全域光照」是為了增強畫面的光照強度，不需要對其中的參數進行設置，其餘的設置見右圖所示。

設置完成後，就可以渲染到圖片查找器中，此時需要花費一定的時間進行渲染，完成後會自動存檔在設定好的資料夾中。

此時還未完成，要將輸出的 TGA 檔案再匯入 AE 進行調整，在匯入時選擇右圖中的第三個選項按鈕，顏色選取黑色，這樣就摳除了素材邊緣的黑雜色。

然後在 AE 中對顏色進行調整，使原本暗淡的顏色豔麗起來。

調整前、後的對比如下圖所示。

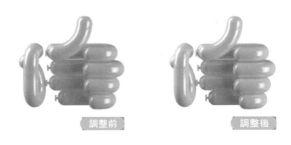

調整前　　調整後

為了製作出迴圈效果，將匯入調完色的檔案複製一層移至原圖層的後方，選取時間軸中的色塊，按一下滑鼠右鍵，選擇「時間 > 時間反向圖層」命令。

最後，將整個合成縮小，並對時長進行調整，就可以輸出最終的 GIF 圖片了。

本案例主要介紹了一款目前比較紅的 C4D 軟體，並結合 Illustrator 與 AE 兩款軟體完成設計。動態設計主要在 C4D 中完成。建模並沒有多難，關鍵影格與在 AE 中很相似，AE 只作為最後調整的軟體。透過整個案例的講解，可以看出 C4D 是很容易上手的，但要完成一個不錯的效果，還是較為耗時。

海 報 設 計

本章選取最近比較流行的「心靈雞湯」為內容，以純粹的字體設計為主體，藉由海報的形式加以呈現。起初會想到這個主題，是看到現今很多人的生活都是得過且過，不知道自己的目標是什麼，也不懂得時間的可貴。想要激勵這些人，是我當時選擇此主題的主要原因，次要原因是我的個人經歷對這一主題的感同身受，希望能藉此系列海報，提醒大家珍愛時間、熱愛生活。

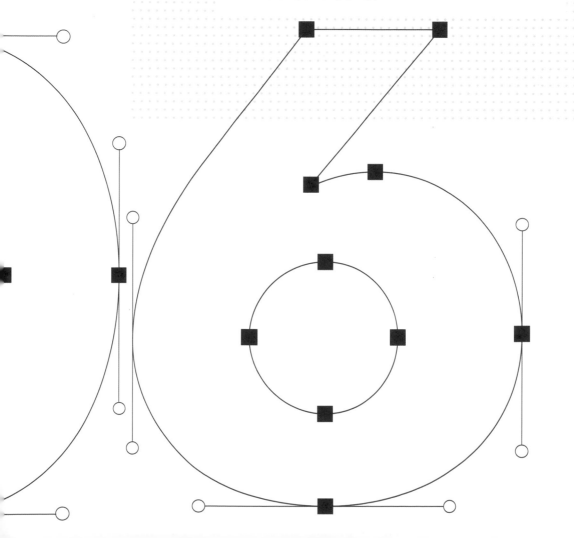

其實我的個人經歷也像是一碗「心靈雞湯」，若大家讀過前言，應該對我的身體狀況有所了解。我歷經磨難考上了大學，深知自己與他人的差距，於是在大學的後兩年開始主攻字體設計的學習。畢業後堅信勤能補拙，於是開始瘋狂地做字，希望我的奮鬥能有所回報。但在 2017 年，我因為摔倒而導致右小腿兩處骨折，再加上身體本來就不好，打上石膏後只能臥床。那段時間幾乎每天早上四五點鐘都會被腳後跟的疼痛疼醒，整個人的狀態非常差，後半年基本上沒什麼心情做設計了，就這樣荒廢了半年。

2018 年初，覺得自己不能再這樣無意義地消耗時間，於是就想到了這個主題。開始嘗試將字體與海報相結合，就此誕生了《心靈雞湯》系列作品，也非常榮幸其中的一幅作品被第三屆「字酷」文字藝術設計展評為優秀作品，隨後又被評選為 2018 站酷獎優秀獎等一些設計比賽活動的獎項。

最後，我將著名小說家史鐵生的「我的職業是生病，業餘寫點東西」，改為「我的職業是生病，業餘做點設計」致自己。儘管現在的狀態仍然「烏雲密佈」，但我堅信風雨過後，會見到彩虹！

· ·

6-1

案例　**孤獨**

「孤獨之前是迷茫，孤獨之後是成長。」人總會經歷一段孤獨迷茫的時期，尤其是在大學畢業後的那段時間，脫離了群體生活步入社會，才真正理解生活的艱辛，

因此取「孤獨」二字作為海報的主題進行設計。那麼，該如何透過字體的設計來表現其含義呢？第一時間想到的是採用斷筆的方式，使筆畫間產生距離，以此營造出孤獨的感覺。確定好主要的設計方向後，在此基礎上再添加一些具有象徵意義的裝飾，這幅海報的設計就基本完成了。

　　海報的整體風格應該是簡潔的，這樣才能更強烈地表現孤獨感。斷筆的處理方式其實相對來說要容易一些，更重要的是尋找一些具有象徵意義的視覺元件來裝飾字體。幾何圖形與線條是最容易應用的元素，首先找到某種載體，在此基礎上進行圖像化的詮釋。「生活是一團麻」，從這團麻中拉出一條線，那麼相對一團麻線來說，這條線就是孤獨的。這樣的構思，既有圖形，又有線條的加入，就能自然地呈現出背後意涵了。

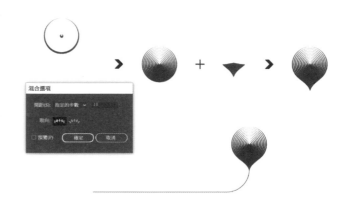

　　首先將麻線團使用平面且簡練的圖形表現出來。先繪製出兩個筆畫粗細相同，但大小有明顯差距的同心圓，並使用「混合」工具製作出一個多層圓，然後在底部加上圖形來製作出拖尾的效果，並將拉出的細線與「圓」融合得更為協調。

　　這樣一個基本的裝飾元件就製作完成了。接下來使用「統一斜線」的方式開始做出文字筆畫。斜線的傾角採用 45°，並在等大的字面框內將基礎字體繪製出來。

接著在一些橫豎筆畫交接處加入斷筆的處理。這裡並沒有使用過多的斷筆，若使用過多，會將文字拆分得過於散亂，因此一定要適度。

直線的形態看起來有些僵硬，可以在筆畫的轉角處加入圓弧，這樣字體就柔和多了，此時大致的基礎形態就設計得差不多了。

接下來，將之前製作的基本裝飾元件加到筆畫線段的兩端，要注意添加時圖形不要相撞，在某些位置是無法做到兩端都添加的，取一端加即可。裝飾元件大致都加在字體的外側，這樣可以增強字體的空間感，並且圓與圓之間也產生了些許距離感，與「孤獨」的主題相契合。

將字間距增大並將「獨」字中「虫」字斷筆的間距縮短，最後，將筆畫轉曲後套用粗糙化效果，這個細節能營造出自然的手繪感。

至此，海報主體部分的設計就完成了。再來處理海報中的輔助資訊，依序將「心靈砒霜」的英譯文字、創作日期、引用名言及其英文翻譯、本人署名一一進行編排，在字體的搭配上則選用中性簡練的中文黑體（思源黑體）與歐文無襯線體（DIN），並透過字體粗細的對比來增強主次與層次感。最後加入些許線條作點綴，不但強化了氣氛，也有著劃分層次的作用。

◆「心靈砒霜」的英文翻譯　　　◆ 創作日期　　　◆ 引用名言及其英文翻譯　　　◆ 本人署名

THE HEART OF ARSENIC

04_
08_

2018

孤独之前是迷茫
孤独之后是成长
—
Lonely Before Is Confused
Lonely After Growth

Hawking

接下來進行海報整體的排版與顏色調整。由於這一系列海報是以字體設計為主的，因此在排版上要縮減輔助資訊在版面中的占比，這樣才能凸顯字體本身。所以，將這一系列海報的輔助資訊放置在海報的四個邊緣角落上，並保持均衡的排列，這種穩重經典的排版方式簡單易用，且整體效果大氣、舒適。

將設計字體放置在海報的中心位置後，選用單色進行搭配，背景採用較為暗沉的藍色，主體文字則選用淺色系的粉色，為了與主體區別開來，輔助資訊使用純白色。至此，這幅海報就設計完成了。

整幅海報完全符合一開始規劃好的方向，透過強烈的粗細對比，再加以斷筆處理，營造出孤獨的感覺，整體以簡潔風格進行設計，也是這一系列海報的主要風格。

孤独之前是迷茫 孤独之后是成长

2018
孤独之前是迷茫
孤独之后是成长
—
Lonely Before Is Confused
Lonely After Growth

Hawking

案例　青春

「青春就是在奔跑中受傷，又在顛沛流離中期待陽光。」青春是人生道路上最美好的一段旅程，在美好的背後又充斥著艱辛，正當年少時應努力拼搏，總結跌倒、失敗的經驗，去迎接陽光到來的那一天。

海報的主體選取這句話中的「青春」二字。青春既有美好的一面，也有艱辛的一面，如何將其中的含義，透過平面設計的方式展現出來呢？想到我平時經常使用的圓形，其圓潤感可以用來象徵美好，而正圓進行拆解後形成的尖銳稜角，打破了原有的圓滿美好，可以用來象徵艱辛的一面。如下圖所示，這次是以「田字格」這種工整的格線作為切割參考線。

在開始做字前，先畫好大範圍的網格，再依據格線將基本筆畫製作出來。注意：橫畫要細，豎畫則比較粗，這樣的字體力量感會很強。

「青」字是相對比較容易設計的一個字，因為筆畫都是由直線構成的，基本筆畫可以在網格的輔助下直接進行拼字。而為了清楚呈現「青」字原有的結構，「青」字首橫兩端並未完全比照網格，而是走到正方形單格的一半而已，這樣三條橫的長度就能錯落有致，字體原有的韻味也就呈現了出來。由於橫畫都是以網格為底，對於「青」這種上下結構的字來說，會有明顯的拆分感，影響了識別，所以在此合併了「青」字中間的橫畫，調整後的文字辨識度並未降低，因此確定採用這種方式來設計「青」字。

「春」字與「青」字的某些結構有些相似，於是用了相同的設計方式做出「春」字，但是「春」比「青」字多了撇與捺。剛好現在橫畫兩端的裝飾性襯線有著類似撇和捺的筆勢，於是將其加入了「春」字中，同時把「日」字中的橫畫換為正圓文字，調整後發現識別性還可以，但是文字部分的黑度有些過大，顯得整體不太協調，還需要繼續調整。

最後把底部的半圓，參考基本筆畫的襯線加以調整，降低了黑度，這樣「春」字就設計完成了。

至此，字體設計完成，為了加強海報的層次感，將做字時作為參考線的網格製作成馬賽克圖案，其中字體兩側的圖案要一致，而與文字重疊的部分，也只在被筆畫覆蓋的格子上填色，這樣更能凸顯文字本身。

接下來將其置入之前做好的海報範本中，發現文字兩側即使有圖案，視覺上還是顯得有些單調，所以再加入一些元素來豐富畫面。

這裡採用的方式，是先選取中間設計好的字體，並將其複製貼上兩側的空白區域。在字與字之間還可以加入要放的文案，使這兩句話分置於主體文字兩側，字距設定得較大，能將文字圖像化，在視覺上產生裝飾圓點的效果，以此增強海報的設計風格。

最後，主體文字選用帶有復古感的綠色，並搭配頗具青澀感的淺米色，這張主題為「青春」的海報就設計完成了。

海報的仿舊效果是使用 Photoshop 中的筆刷完成的，為海報增添了一種滄桑感與質感。整體的感覺也如預想的那樣，痛並快樂著，又略帶一絲懷舊感……

又在颠沛流离中期待阳光

青春就是在奔跑中受伤

2018

青春就是在
奔跑中受伤
—
Youth Is The Injury
Of Running

Hawking

6-3

案例 人間不值得

　　「人間不值得」是一句常見的網路流行語，這句話最早出自著名脫口秀演員李誕的一條微博，原句為「開心點朋友們，人間不值得。」這種看破紅塵的感覺，被許多年輕人奉為人生圭臬，從此這句話在網路上的熱度越來越高，也演變出了很多版本。這裡選用的是「人間不值得，但人間很美」這句話，並取「人間不值得」作為海報的主體進行設計。

　　那麼，「人間不值得」究竟是什麼意思呢？李誕本人也對這句話的含義做出了自己的解釋：「人間不值得的意思不是要你放棄。而是說你在做了該做的事情之後，就不要再執著，如果沒有得到一個好結果，就健康地活著。」

　　以平面圖形來說，要表現出神聖感還算是容易，從遠古時期起，人類就因信奉神明，而創造出了很多圖騰符號，我們可以把這類符號融入字體設計之中，將整組字製作成圖騰的感覺。確定好方向後，先從各種圖騰找出想要的圖片（如下圖所示），可以發現這些圖形都是左右對稱的，以營造出神聖感。而這在中國古建築中也有相同的例子，例如紫禁城就是按照中軸對稱的形式設計的，目的是給人皇權神聖至高的威嚴感。

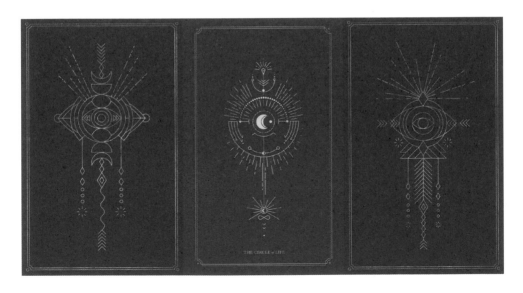

由於圖騰的構成有些複雜，於是先參考上面的圖形大致繪製了一幅草稿，整體是左右對稱的。在這五個字中，前三個字（人、間、不）本身的結構就是對稱的，所以這三個字做起來的難度並不是很大。但後兩個字（值、得）的結構若想調整成對稱形式，就得設法尋找其他方式去調整。

　　這兩個字都屬於左右結構，而且左偏旁的占比都很小，讓占比較大的部分保持不變，占比較小的部分則採用對稱的方式，複製貼上到字的另一側。在草圖中可以發現後兩個字的辨識度變得太低了，於是接著在字的兩側加入輔助說明文字，以增強辨識度。不過，這種方法雖然能有效增強辨識度，但僅限用於海報設計。因為在海報中辨識度並不是放在第一位的，設計感好才是重點，畢竟海報著重的是畫面的呈現，並非單獨的字體設計。

　　接下來按照草圖，用圓、角、方這些圖形作為基本筆畫，將文字的主體部分繪製出來。目前看起來有些亂，這是由於筆畫粗細的差距沒有拉開，導致看不出主次關係，這在後期很容易進行調整。現階段主要是借助草圖先做出文字的基本形態，例如：「間」字與人眼圖形的融合，正方形與「不」和「得」的安排，以及字的大小與對齊……等等。

目前字體有了大致的模樣，但「值得」兩個字的簡化有些過度，因此單獨再做調整，讓「得」字與「間」字互相呼應。主次的問題透過調整筆畫粗細就能解決，將主體字的筆畫加粗，接下來按照草圖中設想好的方式，加入線條以豐富畫面。這部分線條有些繁多，但基本上都是圓形與方形，再加上從中切分出的各種不規則虛線，主次也因此更加清楚。

接下來繼續在文字周邊加入虛線來豐富畫面，表現出繁複的設計特點。

辨識度的問題可以透過在字兩側的空白區域加上對應黑體字的方式來解決，為與字體風格協調，同樣採用對稱的方式貼在兩側，而且黑體設定得較小，這樣才不會搶走字體設計的主體性。

將主體製作好後，將其放在海報的中心位置。為了增加氣氛，加上了粗糙化的效果。接下來開始調整顏色。起初想做成黑底金字的效果，但金色要做成漸層，效果才會出來，調整完後覺得整體看起來很土氣，沒有高格調的感覺。

最後，選用一種偏綠的單色灰進行搭配，這種純色的搭配才是我想要的效果。最終的作品給人一種神聖且神祕的感覺，字與圖緊密相連，富有層次。

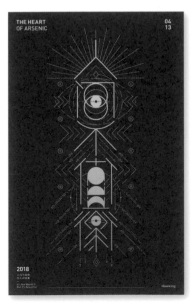

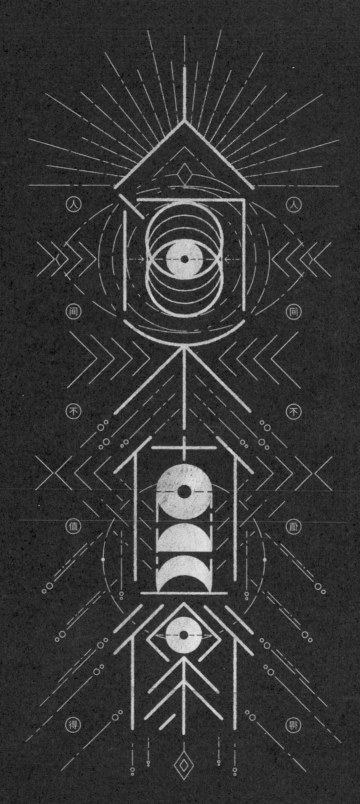

2018
人间不值得
但人间很美
—
It's Not Worth It
But It's Beautiful

案例　散

　　「散」字是取自我看到的一句話：「生活大戲的最後，無非是一個字：散」。很讓人產生共鳴的一句話，天下沒有不散之宴席，望諸位且行且珍惜。

　　在開始設計之前，先大致構思下「散」這個字。「散」是一個十分具體的字，必須找到特別的方式來呈現。先不管文字結構如何，必要的一步是將字拆分開來，這樣才能展現出「散」的效果。考慮到文字要做拆分，在設計筆畫時不能太過混亂，而是要盡可能簡練一些，這樣拆分後才能保有一定的辨識度。於是，我使用最簡單的「矩形做字」方式，設計出基礎的「散」字，把所有的曲線筆畫調整為直線形式，這樣字體看起來會很整齊，有點類似像素圖風格。

　　由於設計好的「散」字筆畫都是橫平豎直的，為了方便拆分，於是使用「田」字網格作為輔助，為了進一步增強視覺風格，還將常見的網格轉換為點陣形式。

　　目前的字體看起來還不夠接近像素圖（點陣圖），接下來要透過拆分，使兩者更加相似。

貼上做好的基礎字體，並將筆畫與網格對齊，這樣讓字體與點陣網格有了一致的風格。文字筆畫的分佈自由，從結構上表現出「散」的意義。

接著對矩形與線條進行調整，主要增加了黑色矩形的占比，以達到進一步增強識別度的目的。同時擴大筆畫間的距離，以強化「散」的視覺效果。

下面開始拆分筆畫。藉由斷開筆畫並以細線取代的方式，將筆畫拆分開來，以達到散而有序的感覺。

接著開始進行拆分了，注意不要在斷筆中加入太多線條，以保持整體的主次分明。

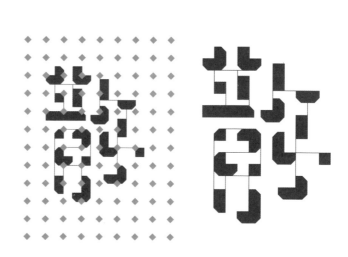

284

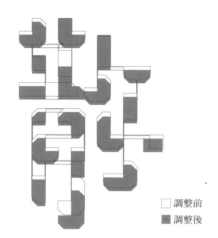

調整前後的效果對比如右圖所示。

□ 調整前
■ 調整後

至此，海報的主體部分已製作完成。將其放在海報中間位置，並且將邊緣進行對齊，之前鋪在文字上方的點陣圖若是單色的，會有明顯的前後疊加感，為了能凸顯文字，更換了與文字重疊的圖形顏色，這樣整體看起來便協調了許多。

最後搭配較為清新質樸的顏色，菱形在增強風格的同時，也與拆分的筆畫產生呼應，形成有序與無序的對比。更深層的含義則是全與散的對比，再透過顏色的調整將文字從圖案中凸顯出來，營造出一種簡約而不簡單的面貌。

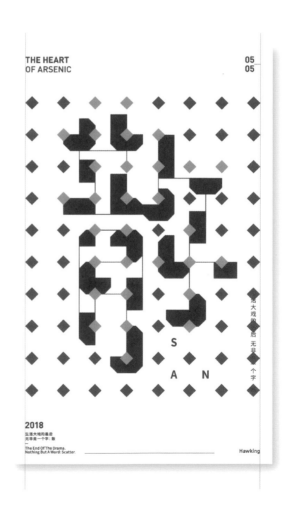

S

A N

生活大戲的最後 無非是一個字 散

2018
生活大戲的最後
無非是一個字：散
一
The End Of The Drama
Nothing But A Word: Scatter

Hawking

案例　猛獸獨行

　　「猛獸總是獨行，牛羊才成群結隊。」（出自《魯迅雜文精選》）當看到這句話時，不由得對號入座了起來，自己是猛獸還是牛羊呢？感覺孤獨的牛羊比較符合我的狀況，一頭實力不強、孤身前行的小羔羊，想要成為猛獸還需繼續堅持，努力地讓自己更強大，道路兇險，路途還很遙遠……應該很多人都想成為猛獸，但不想孤獨前行，這可能就是事物的兩面性吧，那麼，你想成為猛獸，還是牛羊呢？

　　「猛獸獨行」一定要表現出殘暴、兇猛的一面，猛獸的爪牙特徵是最容易展現兇猛的元素，同時還可以將字體設計得尖銳且誇大一些。考慮到造型會比較複雜，因此要先將草圖繪製出來，整組字體要設計得很緊湊又極其誇張，並注意強化筆畫間的互補關係，以增強字體的整體感，給人強烈的畏懼感，才算契合字意。

　　草圖並不細緻，基本上只是把大概輪廓畫了出來，所以在向量化時要重新進行規劃。無論文字內部還是字與字之間，都要巧妙運用筆畫填補空間，讓整組字形成一個整體。其中使用了大量的曲線，在製作時要注意曲線的流暢度，因為這會嚴重影響字體最終的美感。

製作的第一稿還存在諸多問題：

（1）「猛」字的間架結構不太協調，「犭」的占比略小。

（2）「獸」字的結構不夠緊湊。

（3）「獨」字的位置並未居中，且明顯比上兩個字窄了許多。

（4）「行」字字面寬度同樣偏窄，同時右側太低，導致結構不穩，使整組字顯得頭重腳輕。

（5）字外空間偏大，誇張感還可以進一步增強。

發現問題後，開始逐一調整解決，將字面的寬度統一並增寬，同時增加筆畫之間的互補，強化字體的整體感與誇張性。

調整前後的效果對比如下圖所示。

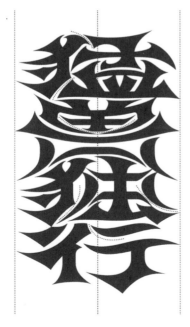

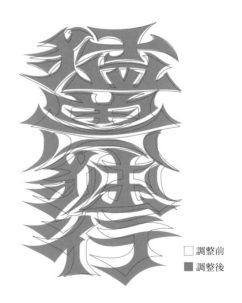

□ 調整前
■ 調整後

為了增強兇猛感，又在字體中加入了光影效果，使其具有強烈的銳利感與立體感，整體的視覺效果強烈了很多。同時，透過加入粗糙化效果（選擇「效果 > 扭曲與變形 > 粗糙效果」命令），彰顯了猛獸的野性。

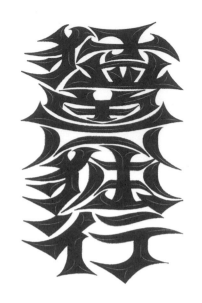

在設計這組字時，已先考慮到了放入海報中的效果：將設計的字體設定得較寬，使其盡量占滿整幅海報，這樣視覺衝擊力會更強。在字兩側的空間，加入一句文案來進行填補空白，增強風格與整體感的同時，又具備點題的作用，這裡使用的是同樣具斑駁感的字體，使兩者融合得更為和諧。

至此，畫面感十足又風格強烈的設計就完成了，下面開始調整顏色。選用純度較低偏暗黑復古風的顏色進行搭配，唯獨對兩側的文案字使用鮮亮的顏色。至此，這幅兇猛的海報就創作完成了。

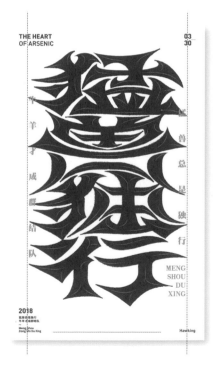

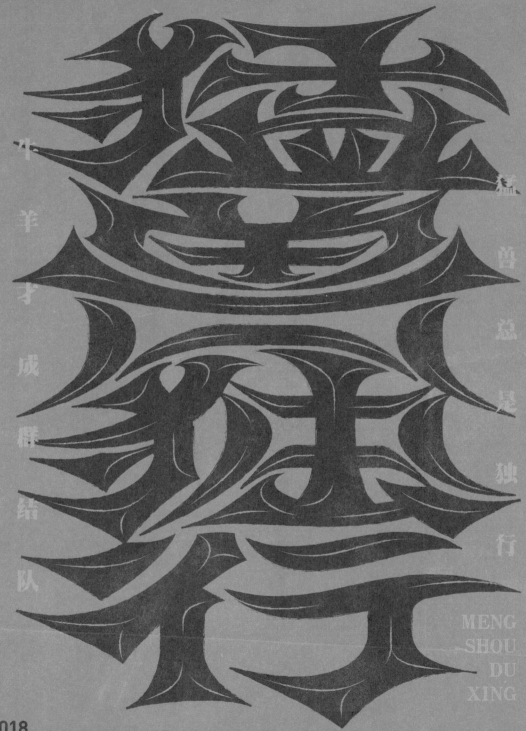

牛羊才成群结队

猛兽总是独行

MENG
SHOU
DU
XING

2018

猛兽总是独行
牛羊才成群结队
—
Animals Always
Walk Alone

Hawking

案例 無所畏懼

　　「無所畏懼」選自《做內心強大的女人》一書中的「不斷失去，才會無所畏懼。」其實在人生的漫長道路中，我們一直在失去，現實會磨平你的稜角，使你變得圓滑，但當你不斷失去時，你還會畏懼嗎？可能有些人已經沒有了年少時的勇氣，但我相信仍有更多的人會勇往直前，無所畏懼。

　　這是一句鏗鏘有力的話，因此在字體設計中一定要強調直線的存在感。「直線做字」是最簡單，也是我最常用的筆畫設計方式，但為了配合海報格式，這次是先設計出直線筆畫，將其新增為筆刷（方法在前面的章節中有詳細介紹），然後使用新建的筆刷，採用拉線的方式將這四個字「寫」出來。由於所有斜線的傾斜度都是一致的，導致字體缺少一定的變化，另外還注意到了設計「懼」字時無意中加入的圓形，打破了原有的規律。這種空出的設計通常是想強調某種訴求，但是這組字中圓形的設計並無任何特別意義，導致字體看起來有點怪異。

　　這時如果把這種特異轉換為筆畫的一部份，則反而可以豐富字體層次。下面就是這樣在原有的字體中加入弧線。除了替換原有的撇、捺筆畫，還在「口」字中也加入弧線，而對筆畫較多的「畏」與「懼」則進行簡化，同時確保每個字中都保有斜線的存在。

「畏懼」兩字的省略簡化有些過頭，因此接著單獨對這兩個字補上筆畫並進行了調整。詳細要解決的問題如下：

（1）「無」字有些矮。

（2）「畏」字由於筆畫省略得太多，導致識別度有些不足。

（3）「懼」字顯得有些空，並且明顯比其他字顯得略小。

調整後重新對齊字體，同時增寬字距來舒展字體，並對筆畫內的中線進行連接，以增強整體感與穿插關係。

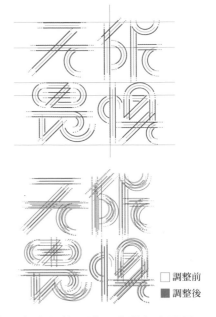

☐ 調整前
■ 調整後

目前字體看起來還算滿意，接著在筆畫的交叉處添加小細節，進一步增加畫面層次。

至此，字體的設計基本完成了，整體看起來舒服了許多，但現在並不能直接把它放入海報，還需加上一些素材來豐富畫面。利用筆畫中用到的圓與直線，重新構想出一個圖形——兩側成圓、中間尖銳，有些類似沙漏的感覺，然後使用複製貼上的方式，借助線條將文字分隔開，這樣不但有逐字強調的效果，也讓「無所畏懼」顯得更加鏗鏘有力，畫面的層次也豐富了許多。

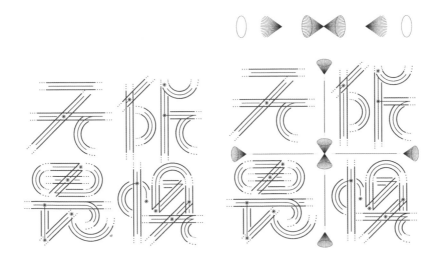

不過，目前的主體字雖然看起來細節繁複，但放入海報中，卻發現文字的上下兩側過於空曠，完全不符合繁複的風格，所以還需繼續加入裝飾元素。

這裡使用自訂筆刷製作一個新圖，並在其中加入漢語拼音，文案則是放在字體間的分隔線上，表現出無所畏懼、勇往直前的含義。

在顏色上，選用暗底金字的搭配，讓主體耀眼奪目。這幅海報一直在做加法，將主體設計得比較繁複，再搭配上顏色，給人一種奢華的感覺。透過這個案例可以發現，設計做加法是容易的，可以不斷新增不同樣式的筆刷來豐富畫面，反而越簡練的設計難度越大。

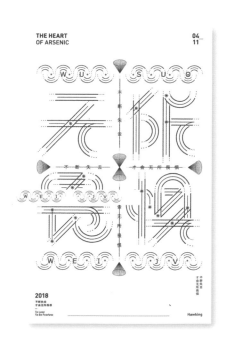

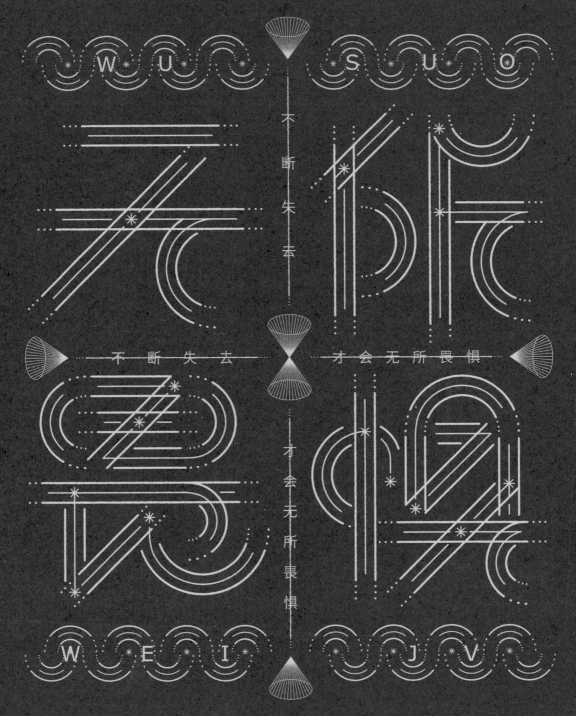

2018

不断失去
才会无所畏惧
—
To Lose
To Be Fearless

Hawking

案　　例　　集

本章依照創意字體、字體海報、字型、3D 字體等
四個部分，將以往較受好評的作品整理出來，做了
一個小集錦，也可說是「字集」。

創意字體

瑟瑟发抖

SE
SE
FA
DOU

ZHI
SHANG
ZHUO
JI

消失的光年

油排面

YOU
PAI MIAN

童话镇 Tong
Hua
Zhen

SI
JIE

SHUANG CHONG
XING GE

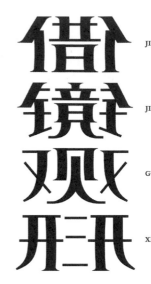

JIE

JING

GUAN

XING

MI
YANG

SHUI
JI
DE

SHI
JIAN
DE
JIAN
XI

XIU CHE

ZHAO HUN

呼症功B

不靠谱！
BUKAOPU

孤独人生
GU DU REN SHENG

潜规则
QIAN GUI ZE

好笑吗？
HAO XIAO MA

魅影缝匠

字體海報

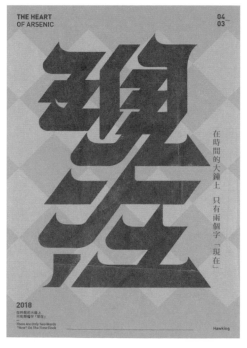

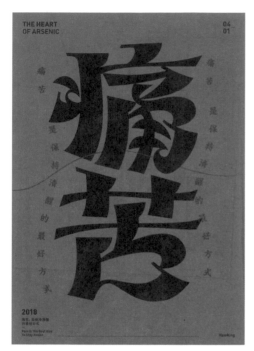

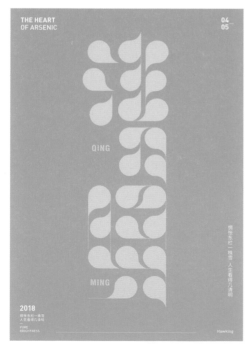

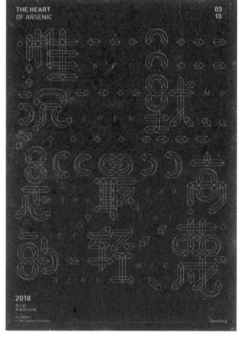

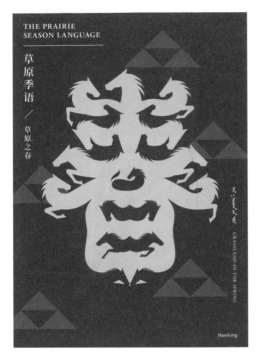

THE PRAIRIE
SEASON LANGUAGE

草原季语 / 草原之春

GRASSLAND IN THE SPRING

Hawking

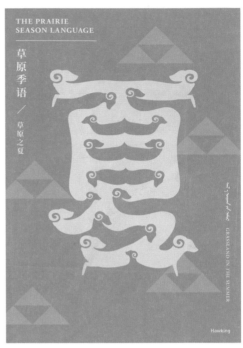

THE PRAIRIE
SEASON LANGUAGE

草原季语 / 草原之夏

GRASSLAND IN THE SUMMER

Hawking

THE PRAIRIE
SEASON LANGUAGE

草原季语 / 草原之秋

GRASSLAND IN THE AUTUMN

Hawking

THE PRAIRIE
SEASON LANGUAGE

草原季语 / 草原之冬

GRASSLAND IN THE WINTER

Hawking

字型

鳩美體

　　鳩美體是從鴿子的形態中提煉筆畫,將撇、捺類筆畫的起筆或收筆,調整為如鴿子展翅般的 L 形輪廓,為與鴿子的感覺更貼切,去掉了尖銳的鉤。整體字型柔美、纖細且方正,參考傳統宋體之結構,字體的重心略高,適用於柔美氣質的產品或內文用字。

袋安森三集力酬鹰永国爱的
新弦沉眠翻然泉圆灵柔楼赖
梦鸠体淡读宋穷午后晴浅初
笑绿槐高柳咽温和蝉薰风初
入光线碧纱窗下洗覆下烟棋
声惊昼来每微雨过小荷一寸
榴花开欲玉毛孔盆纤手弄清
都因此琼珠碎却通透了暖这
个空寂季节坐静地天阴散落
浣溪沙秦观上漠晓寒细秋无
轻如闲帘边幽自在挂宝愁丝
似飞滚银钩画屏美

午后，初晴。浅浅的笑，温和的光线，覆下来，每一寸毛孔因此都通透了，都暖了。这个空灵清寂的季节，坐下来，静静地读天读地，读光阴散落。

午后，初晴。浅浅的笑，温和的光线，覆下来，每一寸毛孔因此都通透了，都暖了。这个空灵清寂的季节，坐下来，静静地读天读地，读光阴散落。

午后，初晴。浅浅的笑，温和的光线，覆下来，每一寸毛孔因此都通透了，都暖了。这个空灵清寂的季节，坐下来，静静地读天读地，读光阴散落。

午后，初晴。浅浅的笑，温和的光线，覆下来，每一寸毛孔因此都通透了，都暖了。这个空灵清寂的季节，坐下来，静静地读天读地，读光阴散落。

午后，初晴。浅浅的笑，温和的光线，覆下来，每一寸毛孔因此都通透了，都暖了。这个空灵清寂的季节，坐下来，静静地读天读地，读光阴散落。

袋　安　森　三　集　力
酬　鹰　永　国　爱　的
新　弦　沉　眠　翻　然
泉　圆　灵　柔　楼　赖
梦　鸠　体　淡　读　宋
穷　午　后　晴　浅　初
笑　绿　槐　高　柳　咽
温　和　蝉　薰　风　初
入　光　线　碧　纱　窗
下　洗　覆　下　烟　棋

袋　安　森　三　集　力
酬　鹰　永　国　爱　的
新　弦　沉　眠　翻　然
泉　圆　灵　柔　楼　赖
梦　鸠　体　淡　读　宋
穷　午　后　晴　浅　初
笑　绿　槐　高　柳　咽
温　和　蝉　薰　风　初
入　光　线　碧　纱　窗
下　洗　覆　下　烟　棋

下　洗　覆　下　烟　棋　声　惊　昼　来
每　微　雨　过　小　荷　一　寸　榴　花
开　欲　玉　毛　孔　盆　纤　手　弄　清
都　因　此　琼　珠　碎　却　通　透　了
暖　这　个　空　寂　季　节　坐　静　地
天　阴　散　落　浣　溪　沙　秦　观　上
漠　晓　寒　细　秋　无　轻　如　闲　帘
边　幽　自　在　挂　宝　愁　丝　似　飞
滚　银　钩　画　屏　袋　安　森　三　集
力　酬　鹰　永　国　爱　的　新　弦　沉
眠　翻　然　泉　圆　灵　柔　楼　赖　梦
鸠　体　淡　读　宋　穷　午　后　晴　浅
初　笑　绿　槐　高　柳　咽　温　和　蝉
薰　风　初　入　光　线　碧　纱　窗　美

下 洗 覆 下 烟 棋 声 惊 昼 来
每 微 雨 过 小 荷 一 寸 榴 花
开 欲 玉 毛 孔 盆 纤 手 弄 清
都 因 此 琼 珠 碎 却 通 透 了
暖 这 个 空 寂 季 坐 静　 地
天 阴 散 落 浣 溪 沙 秦 观 上
漠 晓 寒 细 秋 无 轻 如 闲 帘
边 幽 自 在 挂 宝 愁 丝 似 飞
滚 银 钩 画 屏 袋 安 森 三 集
力 酬 鹰 永 国 爱 的 新 弦 沉
眠 翻 然 泉 圆 灵 柔 楼 赖 梦
鸠 体 淡 读 宋 穷 午 后 晴 浅
初 笑 绿 槐 高 柳 咽 温 和 蝉
薰 风 初 入 光 线 碧 纱 窗 美

鸠美来雨荷榴欲孔

晓寒细秋无轻如闲帘边幽自在挂宝

因此琼珠碎却通透了暖这个空寂季节坐静地天阴散落浣溪沙秦观上漠

午后初晴浅浅的笑温和的光线覆下来每一寸毛孔因此都通透了都暖了这个空灵清寂的季节坐下来静静地读天读

棋声惊昼眠微过

碧纱窗下洗沉烟

微小寸开毛

每过一花玉盆

细如

雨愁

下洗覆烟棋声惊昼来每微雨过小荷一寸榴花开欲玉毛孔盆纤手弄清都因此琼珠碎却通透了暖这个空寂季节坐静地天阴散落浣溪沙

午后初晴浅浅温和的光线覆下来每一寸毛孔

笑温和的光线覆下来每一寸毛孔

因此都通透了都

暖了这个空灵清

寂的季节坐下来

初的的下寸和覆

浅和覆这此珠却个坐静地天阴散落浣溪沙秦观上漠晓寒细秋无轻如闲帘边幽自在挂宝愁丝似

晴笑来毛下洗覆烟声惊昼来每微雨过小荷一寸榴花开欲玉毛孔盆纤

午浅温线每

午后初晴浅浅的笑温和的光线覆下来每一寸毛孔因此都通透了都暖了这个空灵清寂的季节坐下来静静地读天读地读光阴散落午

漢儀鳩楷體

　　此款字體遵循「無形」的設計理念，亦弱化了
筆畫特徵，強調字體結構之美。筆畫參考了鴿子
的形態，去掉尖銳的鉤，由於鳩（Pigeon）是鳩
鴿科部分鳥類的通稱，因此取了「鳩」字。其他
筆畫的起、頓筆觸與結構則參考楷書，故取名「鳩
楷體」。該字體有著楷書的韻律感，又兼具柔美
的形態，字重設定得略高，適用於具有文化底蘊
的標題用字。

永鷹爱袋酬
美国安森東

卧谚鼎怫签绕建薹瓣饱
教魏忿鬣攀跋姊窜虎财
霸氛衰凸越溪竭鬣攀跋

壞嫩婆绒屿衡验帆饿彩强蒸逃尾闭树
梁脆灯物晚暂福歌歼赔览瓷旗敬毯氯
裁爹链私鹅确裙装睡罚盈的皱矮窑疯

袋酬安森入八面
集力三国球猬既
爱永鹰東晦疼飓
然进我嵋鲸豫意
随转警孩卧谚鼎
怫签绕建甍瓣饱
教魏忿鬣攀跋姊
窜虎财霸氪衰凸

袋酬安森入八面
集力三国球猾既
爱永鹰東晦疼飓
然进我嵋鲸豫意
随转警孩卧谚鼎
怫签绕建薨瓣饱
教魏忿鬃攀趿姊
窜虎财霸氖衰凸

绿槐高柳咽新蝉薰风初弦
碧纱窗下洗沉烟棋声惊昼
眠微雨过小荷翻榴花开欲
玉盆纤手弄清泉琼珠碎却
圆袋酬安森入八面集力三
国球猾既爱永鹰東晦疼飓
然进我嵋鲸豫意随转警孩
卧谚鼎怫签绕建薨瓣饱教
魏怂鬣攀跋姊窜虎财霸氖
衰凸越溪竭猪笼来水炼阙
例仪计励豪挪悔慈潮汉哑
壤嫩婆绒屿衡验帆饿彩强
蒸逃尾闭树梁脆灯物晚暂
福歌歼赔览瓷旗敬毯氯裁
爹链私鹅确裙装睡罚盈的

绿槐高柳咽新蝉薰风初弦
碧纱窗下洗沉烟棋声惊昼
眠微雨过小荷翻榴花开欲
玉盆纤手弄清泉琼珠碎却
圆袋酬安森入八面集力三
国球猾既爱永鹰東晦疼飓
然进我嵋鲸豫意随转警孩
卧谚鼎怫签绕建蕢瓣饱教
魏忿鬓攀趿姊窜虎财霸氖
衰凸越溪竭猪笼来水炼阙
例仪计励豪挪悔慈潮汉哑
壤嫩婆绒屿衡验帆饿彩强
蒸逃尾闭树梁脆灯物晚暂
福歌歼赔览瓷旗敬毯氯裁
爹链私鹅确裙装睡罚盈的

绿槐高柳咽新蝉

薰风初入弦

碧纱窗下洗沉烟

棋声惊昼眠

微雨过小荷翻榴

花开欲然爱

清泉例仪

欲既　玉爱　盆来　纤水　手炼　弄阙

八来

面财

声惊昼眠微

下洗沉烟棋

入弦碧纱窗

新蝉薰风初

绿槐高柳咽

绕恣财竭例慈绒强

建鬣霸猪仪潮屿蒸

蘴攀跋氛笼计汉衡逃尾

瓣跋衰来励哑验

饱姊氛笼计励壤嫩饿树

教窜越炼豪挪悔婆彩梁

魏虎溪阙炼挪嫩饿树

清薰荷进

疼我　飓峥　然鲸　进豫

例仪计励豪挪

泉琼珠碎却圆

玉盆纤手弄清

榴花开欲然爱

微雨过小荷翻

小荷开手珠酬面球鹰然豫孩

翻玉欲弄碎安集猾東进意卧

榴清泉却森力既晦我随谚

花纤琼袋入三爱疼峥转鼎

欲既　八国永飓鲸警怫

315

I WANNA ROCK

DESIGN BY HAWKING

附錄 動態字體教學影片

5-2 起風了

5-3.1 生命贊歌

5-3.2 生活最美妙

5-4.1 通透

5-4.2 不完美

5-5.1 鍍金時代

5-5.2 禮物

5-5.3 陰影面積

5-6 前方高能

5-7.1 百鬼夜行

5-7.2 讚

做字：中文字體設計學

作　　　者　錢浩 Hawking
責 任 編 輯　張之寧
內 頁 設 計　江麗姿
封 面 設 計　任宥騰

行 銷 企 畫　辛政遠、楊惠潔
總 編 輯　姚蜀芸
副 社 長　黃錫鉉
總 經 理　吳濱伶
發 行 人　何飛鵬

出　　　版　創意市集
發　　　行　英屬蓋曼群島商家庭傳媒股份有限公司
　　　　　　城邦分公司
　　　　　　歡迎光臨城邦讀書花園
　　　　　　網址：ww.cite.com.tw

香港發行所　城邦（香港）出版集團有限公司
　　　　　　香港灣仔駱克道 193 號東超商業中心 1 樓
　　　　　　電話：(852) 25086231
　　　　　　傳真：(852) 25789337
　　　　　　E-mail：hkcite@biznetvigator.com

馬新發行所　馬新發行所 城邦（馬新）出版集團
　　　　　　Cite (M) SdnBhd 41, JalanRadinAnum,
　　　　　　Bandar Baru Sri Petaling, 57000 Kuala
　　　　　　Lumpur,Malaysia.
　　　　　　電話：(603) 90578822
　　　　　　傳真：(603) 90576622
　　　　　　E-mail：cite@cite.com.my

展 售 門 市　台北市民生東路二段 141 號 7 樓
製 版 印 刷　凱林彩印股份有限公司
初 版 3 刷　2024 年 1 月
I S B N　978-986-5534-39-4
定　　　價　650 元

國家圖書館出版品預行編目資料

做字：中文字體設計學/錢浩 Hawking 著 . -- 初版 .
-- [臺北市]：創意市集出版：英屬蓋曼群島商家庭
傳媒股份有限公司城邦分公司發行 , 2022.07
面；　公分

　ISBN　978-986-5534-39-4(平裝)
　1. 平面設計 2. 字體

962　　　　　　　　　　　　　　　110001047